딜쿠샤, 경성 살던 서양인의 옛집

딜쿠샤, 경성 살던 서양인의 옛집

근대 주택
실내 재현의
과정과
그 살림살이들의
내력

최지혜 지음

영국인들은 유난히 집에 관심이 많다. 살고 있는 곳만이 아니라 오래된 집들에도 각별한 관심을 쏟는다. 그래서인지 런던뿐만 아니라 지역 곳곳에 수많은 '하우스 뮤지엄'을 두고 다양한 의미를 부여한다. 누군가의 손길에 반들반들해진 가구며 그릇, 각양각색의 수집품을 비롯해 이미 사라져도 이상하지 않을 수많은 옛것이 새롭게 태어나 그곳을 찾는 이들의 눈길을 끈다. 그 공간들은 한국에서 온 유학생의 마음도 이끌었다. 런던에 머물 때도, 유학을 마치고 돌아온 뒤에도 틈날 때마다 하우스 뮤지엄을 찾아다니곤 했다. 영국의 대문호 '칼라일의 집'Carlyle's House 거실과 욕실, 침실, 서재 등에는 그가 생전에 썼던 가구를 비롯한 물건들이 고스란히 재현되어 있다. '펜턴 하우스'Fenton House에는 도자기를 비롯한 집주인 애장품 컬렉션이 돋보이고, 건축가 에르노 골드핑거Ernö Goldfinger가 1939년에 완성한 '윌로 로드 2번지'2 Willow Road에는 건축과 디자인에 대한 그의 감각과 감성이 잘 드러나 있다. 수백 년에 걸쳐 살던 사람들의 흔적을 연대기별로 보여주거나 그 집의 역사에서 특히 중요한 순간을 집중적으로 조명한 곳도 있다. 오래된 공간을 되살려낸 장소들을 보며 실내 공간의 재현이 갖는 힘과 의미에 대해 생각하곤 했

다. 이렇게 출발한 실내 공간에 관한 관심의 확장은 몇 해 전 출간한 『영국 장식
미술 기행』이라는 책의 발단이 되었다.

1867년 개항 이래 우리나라 곳곳에 서양식 건축물이 들어섰다. 궁궐에는 석조
전 같은 대규모 양관洋館이 들어섰다. 21세기에 접어들면서 근대 건축물의 복원
을 향한 사회적 관심이 커졌다. 관심 대상은 주로 훼손된 건물의 원형을 살려 옛
모습을 되찾는 것이었다. 건물 외관의 복원에 집중하는 동안 실내 복원 및 재현
은 아직 먼 일이었다. 먼 나라 영국의 실내 복원 및 재현에 관심을 갖고 있긴 했지
만 그때만 해도 우리나라에서 거의 처음 시작하는 하우스 뮤지엄 프로젝트에 직
접 참여하게 될 거라고는 전혀 예상하지 못했다.

2014년 개관한 덕수궁 석조전 대한제국역사관은 우리나라 근대 건물의 실내 복
원 및 재현의 첫 단추다. 그때만 해도 관련 분야 연구자는 매우 드물었다. 뜻밖에
이 프로젝트의 가구 및 소품 자문 역할이 내게 주어졌다. 약 2년여에 걸쳐 근대
공간의 실내 장식에 관한 본격적인 탐색과 고민이 이어졌다.

바깥으로 드러난 외관에 비해 실내 공간은 사적이고 은밀한 경우가 많다. 사진이
나 관련 자료들이 많이 남아 있지 않고 세간들은 세월과 함께 어디론가 흩어져버
린 경우가 대부분이다. 실내 복원 및 재현이 어려운 까닭이 여기에 있다. 게다가
우리는 일제강점기, 한국전쟁, 급속한 개발 등 겪어야 했던 역사적 부침이 만만
치 않다. 그러니 어떤 곳의 내부를 잘 보존하고 간직할 여유를 기대하기란 어렵
다. 앞이 잘 보이지 않았지만 뭔가에 홀리기라도 한 듯 몰두했다. 국내 실내 복원
및 재현의 초창기 역사를 함께 쓰고 있다는 자부심, 유의미한 결과물을 만들어내
야 한다는 책임감 때문이었다. 이후 참여한 미국 워싱턴 D. C.의 주미대한제국
공사관 실내 복원 및 재현 프로젝트에 참여할 때도 같은 마음이었다.

이번에는 근대 시기 경성에 살던 서양인의 옛집, 딜쿠샤였다. 공적 건물이 아닌

살림집이라는 점에서 이전과는 달랐고, 이 집과 이 집에서 보낸 시절을 사랑하고 추억해온 가족들에 의해 관련 자료가 비교적 풍부하다는 점도 특징이었다. 하지만 이 집에서 살던 사람들이 쓰던 물건 중 전해지는 건 거의 없었다. 이는 현재 시점에서 구할 수 있는 물건들로 실내를 모두 다시 채워야 한다는 의미다.

나의 일은 말하자면 이런 것이다. '시대성의 구현'이야말로 이루어야 할 지향이자 목표다. 서양인이 동양에 와서 살던 집이니 집 안은 동서양 문화가 혼합되어 있었을 것이 자명하다. 서양 골동품인 앤티크의 양식과 역사에 대한 이해는 필수다. 가구를 비롯한 온갖 소품의 당시 유통 상황 역시 파악하고 있어야 한다. 길잡이 역할을 하는 사진 속 물건들과 모양만 비슷한 것을 골라 채워놓으려 해서는 안 된다. 맥락을 제대로 잡고 그에 맞는 걸 찾아야 한다. 원하는 것이 어디에 있을지는 모르지만 어딘가에 꼭 있을 거라는 믿음으로 물건 하나하나를 찾아 전 세계를 상대로 끝 모를 길을 헤매는 건 당연하다. 그동안 축적한 연구와 경험을 백 프로 가동한 채, 긴장과 안타까움과 불운과 행운을 수시로 건너다녀야 한다.

약 2년여 동안 흑백사진 몇 장을 손에 쥐고 낯선 곳을 헤맸다. 끝까지 할 수 있었던 건 수없이 보고 다닌 수많은 하우스 뮤지엄을 향한 부러움 때문이었다. 우리나라에도 그런 곳 하나쯤 있었으면 하는 바람 때문이었다. 딜쿠샤라면 그럴 수 있으리라 여겼다. 일제강점기 식민지 조선에 들어와 살았던 서양인의 집, 남다른 취향과 그것을 실현할 재력을 가진 젊은 부부가 서양과 동양의 문화를 적절히 섞어 누리고 산 집, 게다가 3·1운동과 일제의 제암리 학살 사건을 외부로 알린 해외통신원의 집, 일제에 의해 강제로 출국당한 뒤에도 이 땅과 이 집을 잊지 못해 끝내 시신으로 돌아와 외국인묘지에 잠든 이의 집이라면.

이 책은 말하자면 딜쿠샤라는 낯선 이름의 집을 만나 약 2년여 동안 경험한 낯선 여행의 기록이다. 건축물의 복원과 더불어 실내 공간을 꼼꼼하게 고증함으로써

그 당시 모습을 최대한 재현한 과정과 그 결과물을 담았다는 점에서 보자면 우리나라에서는 매우 보기 드문 시도라 할 수 있겠다.

집은 개인의 취향을 드러내는 동시에 시대와 문화를 반영한다. 하나의 물건이 우리 눈앞에 오기까지 저마다 보이지 않는 내력이 있게 마련이다. 집에 관한 책이지만 이 집에 살았던 사람들의 이야기, 집 그 자체와 집을 채우는 물건들의 내력에 관해 힘 닿는 대로 서술한 건 이 집에 깃든 보이지 않는 모든 시간을 향한 경외감 때문이었다. 아울러 자칫 사소해 보이는 일도, 순간순간 느낀 일렁이는 심정도 가급적 시시콜콜 기록했다. 실내 복원 및 재현의 과정을 있는 그대로 독자들에게 전하고 싶었기 때문이다.

덕수궁 석조전 실내 공간 재현 프로젝트의 경험과 이를 토대로 한 연구는 한 편의 논문이 되었다. 이번에는 그 경험과 과정을 더 많은 독자와 나누고 싶은 마음에 단행본으로 펴낸다. 프로젝트 결과물을 논문이나 책으로 기록하는 이유는 분명하다. 이제 첫걸음을 뗀 우리나라 근대 공간의 실내 복원 및 재현의 역사가 앞으로 더 풍성하고 풍요롭기를 바라는 마음, 그것이다.

여전히 텅 빈 우리 궁궐의 공간들, 외관 복원을 마무리한 뒤에도 경직된 표정의 '출입금지' 표시를 붙여둔 수많은 근대 건물의 닫혀 있는 문이 떠오른다. 그곳들이 시대성을 획득한 살아 있는 공간으로 되살아나기를, 수많은 문이 활짝 열려 누구나 그 공간이 가장 활기찼던 그 시간 속으로 들어갈 수 있기를 바라는 마음 역시 이 책을 세상에 내놓는 이유이기도 하다. 먼저 참여한 이의 경험이 이후 시작할 수많은 프로젝트에 조금이라도 도움이 된다면 보람이겠다.

2021년 봄
최지혜

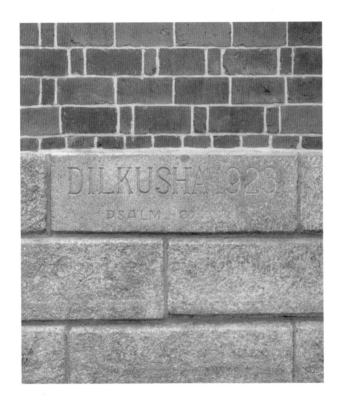

차례

[일러두기]

1. 이 책은 미술사학자 최지혜가 2018년 12월부터 2021년 3월까지 서울시 종로구 행촌동 1-88번 지에 위치한 딜쿠샤 실내 복원 및 재현 프로젝트에 참여한 경험을 바탕으로 서술한 것이다.

2. 책에 수록한 모든 살림살이는 저자의 자문을 거친 것으로 현재 딜쿠샤에 전시되어 있다. 사진에 는 꼭 필요한 경우를 제외하고 제목 표시를 생략하였다.

3. 책에 실린 사진은 주로 최중화 작가가 촬영한 것으로 별도 표시를 하지 않았다. 그 외 사진은 제 공자를 밝혔다. 필요한 경우 관계 기관의 촬영 및 사용을 위한 허가를 거쳤으며, 도판의 경우 작 가와 작품명, 제작 시기, 소장처 등을 밝혔다. 필요한 경우 원명을 병기하였다. 저작권자를 찾지 못한 경우 확인이 되는 대로 적법한 절차를 밟겠다.

4. 작품명은 홑꺽쇠표《 》, 화첩 및 도첩은 겹꺽쇠표《 》, 시문이나 논문 제목은 홑낫표「 」, 책자의 제목 등은 겹낫표『 』, 강조하고 싶은 내용 등은 작은 따옴표(' ')로 표시하였다.

5. 참고한 주요 문헌 및 자료 등은 책 뒤에 '참고문헌'으로 따로 정리하였다.

경성 살던 서양인의 옛집, 딜쿠샤
실내 재현의 전과 후

1층 거실의 재현 전후

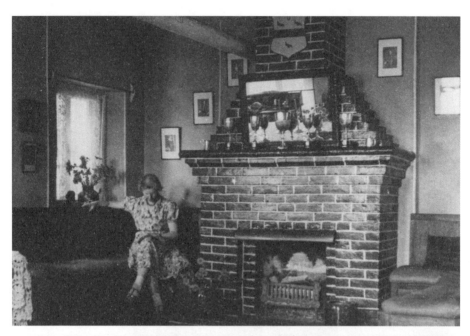

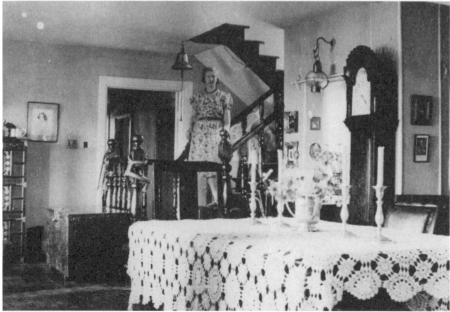

주요 살림살이 • 테이블 • 테이블 의자 • 테이블 보 • 할아버지 시계 • 삼층장 • 궤 • 난로 • 벽등 • 커튼 • 액자 • 은촛대 • 은제 컵 • 종 • 잉글누크 • 꽃병 • 화로 • 가문의 문장 • 거울 • 놋그릇 • 초상화 등

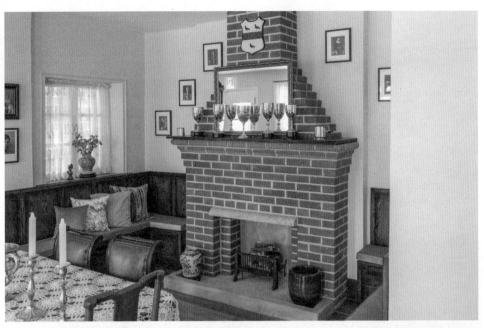

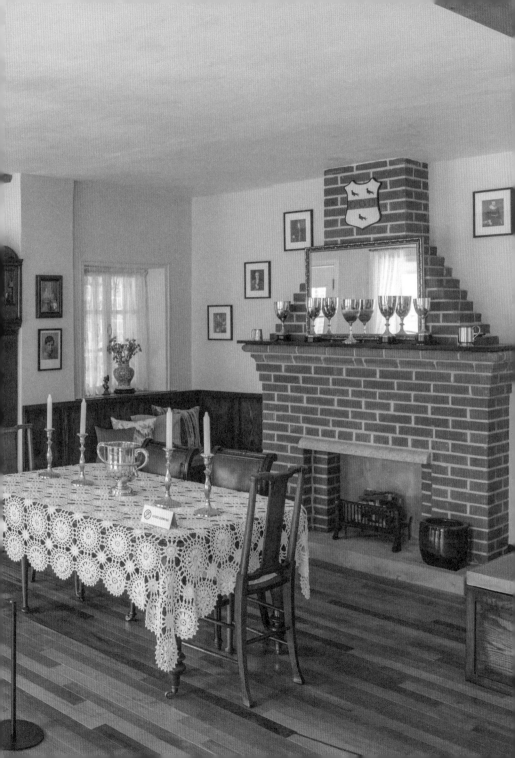

2층 거실의 재현 이전

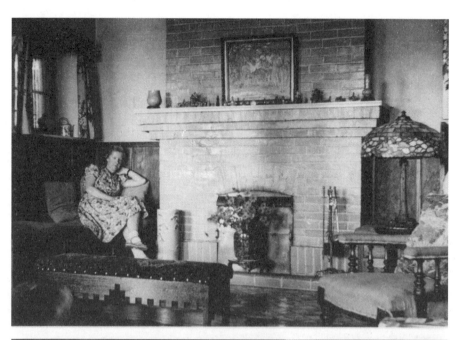

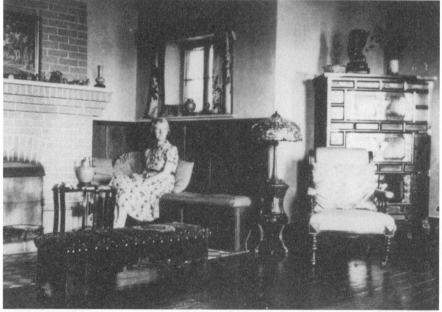

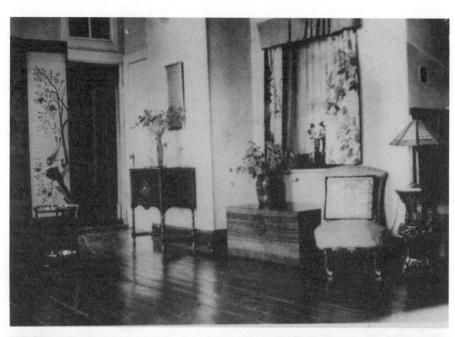

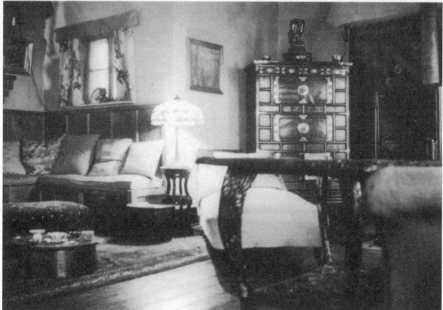

2층 거실의 재현 이후

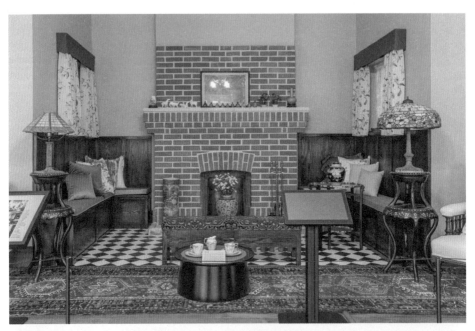

주요 살림살이 •자수 병풍 •접이식 탁자 •캐비닛 •꽃병 •궤 •램프 •램프 받침대 •커튼 •거울 •너싱체어 •쿠션 •찻주전자 •생강병 •비연호 •벤치 •이지체어 •클럽체어 •우산꽂이 •벽난로 가리개 •벽난로 도구 세트 •쿠션 •풍경화 •옥나무 •말 인형 •잉글누크 •삼층장 •닛코보리 탁자 •주칠반 •러너 •설탕 그릇 •찻잔 •쿠션 등

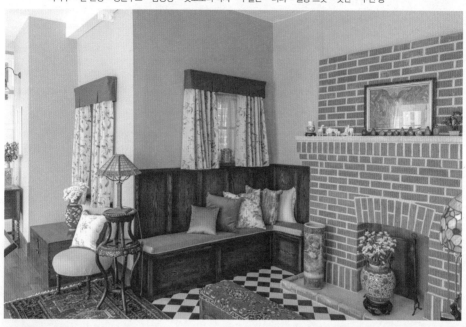

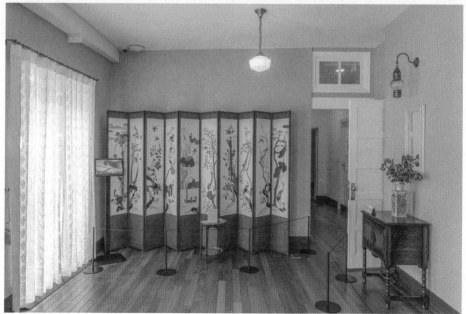

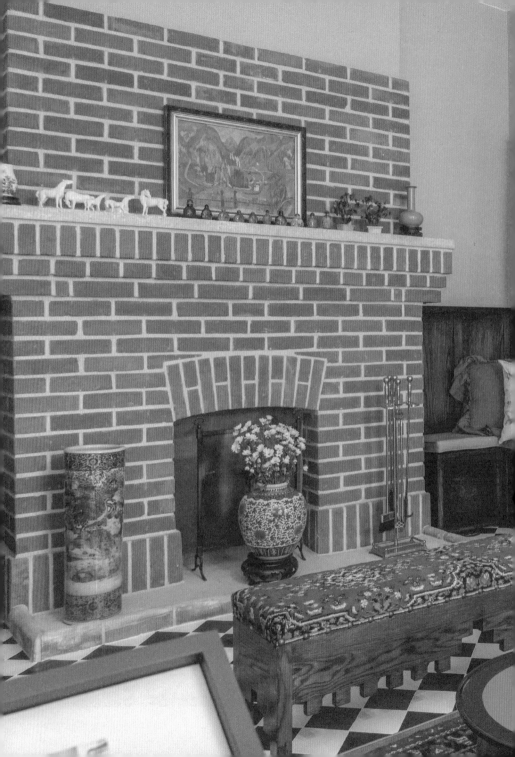

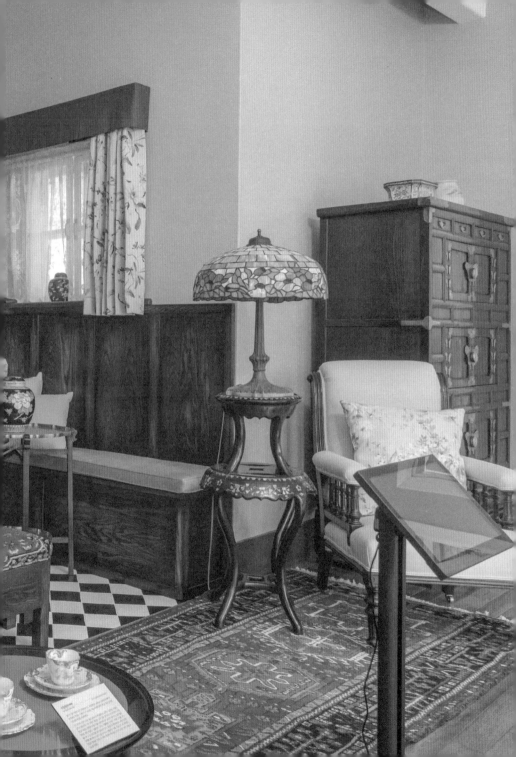

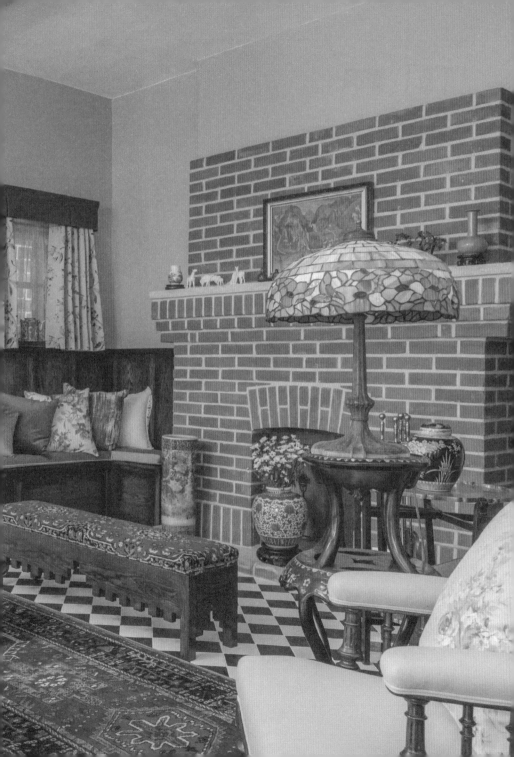

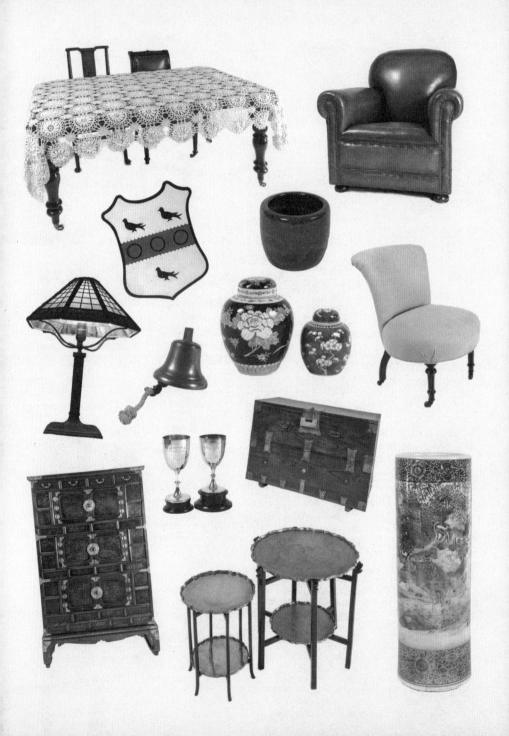

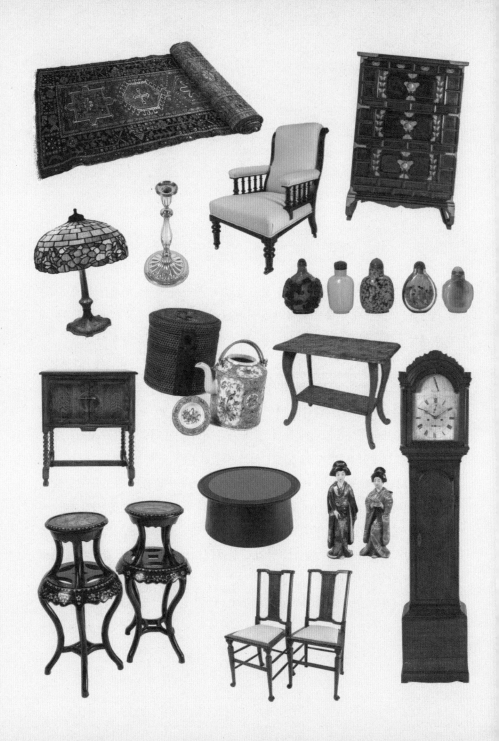

전사前史

2018년 겨울 '딜쿠샤'라는 이름을 처음 들었다. 서울시 역사문화재과 학예사로부터였다. 그는 근대 건축물 실내 재현 사례를 검토하면서 덕수궁 석조전과 주미대한제국공사관 실내 재현 프로젝트를 담당한 나를 알게 되었노라 했다.

두 개의 프로젝트는 개인적으로도 의미가 크지만 우리나라 실내 복원 및 재현의 역사를 놓고 볼 때 그 시작점이라는 의미를 부여할 만하다. 석조전은 근대 실내 공간 변화의 시작점을 알리는 매우 상징적인 곳이며, 2014년 개관한 덕수궁 석조전 대한제국역사관은 실내 복원 및 재현의 역사에 한 획을 그은 프로젝트다.

2009년부터 2014년까지 약 5년간 석조전의 원형을 조사하고 복원이 진행되었다. 2012년부터 합류한 나는 이 프로젝트에서 가구와 소품의 자문을 담당했고, 이로 인해 근대 실내장식에 관한 본격적인 탐색과 진지한 고민을 시작했다. 석조전의 실내 공간 재현을 진행하면서 그저 수행해야 하는 프로젝트의 하나로 남기기보다 연구자로서 그 결과를 남기고 싶었던 나는 프로젝트의 경험과 이를 토대로 한 연구를 병행, 1907년에서 1910년 사이 석조전의 실내장식을 담당한 '로벨'Lovell이라는 영국인의 자취를 발굴했고, 남아 있는 석조전 가구들과 메이플

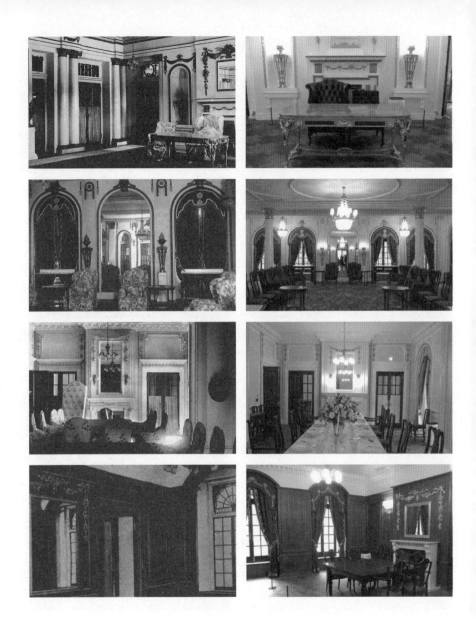

우리나라 근대 건물 실내 복원 및 재현의 첫 단추인 덕수궁 석조전 대한제국역사관 복원 전후 모습. 복원 이전 사진 중 위에서부터 3장은 1918년경 모습으로 서울대학교박물관에서 소장하고 있으며 마지막 장은 1933년경 모습으로 국립중앙도서관에서 소장하고 있다. 복원 이후 사진은 덕수궁 석조전 대한제국역사관에서 제공한 것이다.

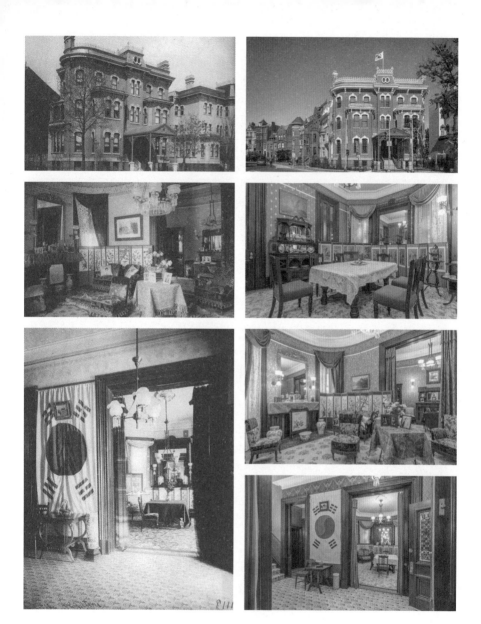

실내 복원 및 재현의 의미 있는 사례가 된 주미대한제국공사관 복원 전후 모습. 복원 이전 사진은 1893년경의 것으로 헌팅턴 라이브러리에서 소장하고 있고, 복원 이후 사진은 국외소재문화재재단에서 제공한 것이다.

Maples이라는 가구 회사의 자료를 비교·연구하면서 왕실 실내장식의 변모 과정을 살폈다. 이러한 연구는 석조전을 중심으로 「한국 근대 전환기 실내공간과 서양 가구에 대한 고찰」이라는 내 박사 논문의 밑바탕이 되어주기도 했다.

하나를 끝내니 또 다른 일이 이어졌다. 석조전에 이어 미국 워싱턴 D. C. 주미대한제국공사관(이하 공사관) 실내 복원 및 재현의 자문을 맡게 되었다. 2016년부터 약 2년에 걸쳐 약 140여 개 물품을 연구, 조사했다. 공사관의 객당, 정당, 식당, 복도의 재현을 마무리한 것은 2018년 5월이었다. 공사관 실내 재현을 시작할 때 손에 쥐어진 건 1893년 무렵에 찍은 흑백사진 두 장과 물품 기록이었다. 재현 공간은 마치 흑백이 컬러로, 평면이 입체로 되살아난 것 같았다.

딜쿠샤라는 낯선 이름의 공간을 마주한 건 그러니까 공사관 프로젝트를 끝내고 얼마 되지 않았을 때였다. 그 피로감이 채 가시기도 전에 내 앞에는 오래전 실내 공간을 촬영한 흑백사진이 놓여 있었다. 또 시작이구나. 재현의 대상은 늘 이렇게 흑백사진과 함께 찾아온다. 앞으로 가야 할 길이 고단할 걸 알면서도 이상하게 들뜨는 그 묘한 심정과 더불어.

딜쿠샤 1923

딜쿠샤Dil Kusha는 서울시 종로구 행촌동 1-88번지에 있는 오래된 서양식 붉은 벽돌집에 붙은 이름이다. 낯선 어감이 어쩐지 독특하면서도 입에 착 붙는다. 이 집의 역사는 1923년부터 시작한다. 집 주인은 서양인 부부였다. 역사학자 필리프 아리에스Phillippe Ariès, 1914~1984는 이렇게 말했다.

> '집은 사생활의 무대이자 기억의 핵심으로, 우리의 상상력이 머무는 근본적인 기억의 장소다.'

딜쿠샤 역시 그렇다. 이 집을 짓고 살았던 앨버트 테일러와 메리 테일러 부부, 그리고 아들 브루스 테일러의 기억을 머금은 공간인 동시에 이곳에 발을 들이는 이들에게 상상을 불러일으키는 곳이다. 이 집을 짓고 살았던 이들이 우리와 동시대를 살고 있지는 않지만 과거는 현재, 그리고 미래와 닿아 있게 마련이고, 바로 그런 시간의 끈을 연결하는 것이 공간의 힘이다. 이곳에 들어서면 우리는 그들과 만나게 된다.

그들과의 만남은 어떤 의미가 있을까. 테일러 가족의 집 딜쿠샤는 단순히 낯선 땅 조선에 잠시 머물다 간 이방인의 공간이 아니다. 근대의 문명이 이 땅에 밀려 들어오던 시절, 개량한옥과 문화주택의 다양한 시도가 이루어지는 가운데 딜쿠샤는 서울 주거문화 변화 과정의 산 증거다. 우리는 그들의 집을 통해 우리의 어제를 만난다.

딜쿠샤의 바깥주인 앨버트 테일러Albert W. Taylor, 1875~1948는 아버지를 돕기 위해 1897년 처음 조선에 왔다. 그의 아버지 조지 알렉산더 테일러George Alexander Taylor 는 조선에 건너온 최초의 미국인 광산업자였다.

평안북도의 운산금광을 운영한 그를 비롯한 외국인들은 조선 정부로부터 광산 채굴권을 획득하여 개발에 뛰어들었다. 먹고 살기 힘든 조선의 많은 농민은 광산 노동자가 되었다. 이후 1920년대 조선은 이른바 골드러시의 시대였고 김유정의 소설 「금 따는 콩밭」에 등장하는 영식처럼 땅을 파면 금이 나온다는 말에 속아 콩밭을 갈아엎은 이도 생겨났다. 그의 또 다른 작품 「금」에는 금을 꿀떡 삼키거나 심지어 제 발을 돌로 찧고 금덩이를 숨겨 나와 팔자를 고쳐보려는 광부들의 필사

적인 모습이 그려져 있다. 일확천금의 꿈을 이룰 수 있는 금맥을 찾았을 때 조선
인 광부들에게 외국인 광업주는 '노 터치'No Touch를 연신 외쳤다니 '노다지'라는
말의 시작은 어쩐지 씁쓸하다.

광산 사업에 필요한 준설장비 구입을 위해 건너간 일본에서 앨버트는 아리따운
영국인 연극배우 메리 린리Mary Linley를 만난다. 메리의 본명은 힐다 무아트 빅
스Hilda Mouat-Biggs, 1889~1982. 어린 시절부터 연극배우를 꿈꾼 그녀는 배우로 활동
하면서 메리 린리라는 이름을 쓰기 시작했다. 외가 쪽 조상 중 영국의 섭정 시대
1811~20년경 바스Bath에서 활동한 가수이자 연극배우였던 메리 린리의 이름에서 가
져왔다.

두 사람은 이내 사랑에 빠졌고 1917년 6월 인도 뭄바이에서 결혼식을 올렸다. 이
들은 신혼여행지인 인도 러크나우에서 아름다운 폐허의 성 '딜쿠샤'를 보았다. 산
스크리트 어로 '기쁜 마음의 궁전'이라는 의미였다. 이 단어를 마음에 담은 메리
는 이 다음에 집을 지으면 딜쿠샤로 이름 짓겠다 다짐했다. 딜쿠샤는 힌디어에서
왔다고도 하는데 힌디어로 '딜'Dil은 가슴, 심장을 뜻하고, '쿠샤'Kush(a), K(h)ush는 행

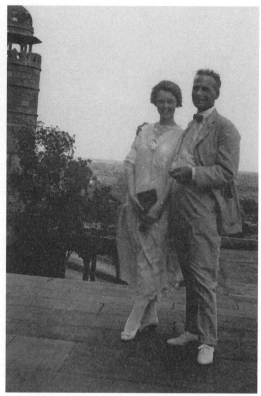

1910년경의 앨버트와 메리, 그리고 1917년 부부가 되어 타지마할을 여행한 그들. 이들은 일본에서 만나 인도에서 결혼식을 하고 타지마할을 여행한 뒤 경성에서 살았다. 서울역사박물관.

복을 의미하니 이 둘을 합한 합성어 딜쿠샤의 뜻도 아름답다.

두 사람은 1917년 9월 부산을 거쳐 경성에 도착했다. 당시 앨버트는 42세, 메리는 28세였다. 신혼살림은 서대문 근처 작은 회색 집 '그레이 홈'에 꾸렸다. 오늘날 위치로 보면 서울 서대문구 충정로 7길 부근이다. 그들은 이곳에서 아들 브루스를 낳았고, 차차 경성 생활에 익숙해지고 있었다.

어느 날 메리는 한양 도성을 산책하다 사직단을 한쪽으로 두고 아래로는 독립문이 내려다 보이는 언덕에 오르게 된다. 그곳에는 크고 멋진 은행나무 한 그루가 서 있었다. 권율 장군의 집터로 알려진 곳이었다. 은행나무가 있다고 해서 동네 이름은 행촌동. 그녀는 이곳이 마음에 들었다. 운 좋게 곧 매물이 나왔다. 기다렸다는 듯 사들인 뒤 집을 짓기로 했다. 1923년 소달구지와 지게를 동원해 드디어 착공, 정초석을 놓았다. 여기에 앨버트와 메리는 'DILKUSHA1923 PSALM CXX VII, I'이라고 써넣었다. 딜쿠샤 1923 그리고 「시편」 127편 1절이다.

"여호와께서 집을 세우지 아니하시면

세우는 자의 수고가 헛되며
여호와께서 성을 지키지 아니하시면
파수꾼의 깨어 있음이 헛되도다.”

지하 1층, 지상 2층의 붉은 벽돌집은 이듬해인 1924년 봄에 완성되었다. 사계절의 변화가 뚜렷한 조선의 환경을 고려하여 이중 덧문과 창문, 벽난로를 만들어 겨울을 대비했고 여러 개의 아치형 유리 창문과 덩굴 식물로 덮인 포치porch는 여름 더위를 막아주었다.

1992년 메리의 아들 브루스 테일러가 그녀의 유고를 모아 펴낸 책 『호박목걸이』에는 곳곳에 딜쿠샤 내부 모습이 실려 있다. 그 덕분에 공간을 생생하게 떠올릴 수 있다.

약 10미터 너비의 넓은 1층 거실은 장마 때 곰팡이의 습격을 막기 위해 벽지 대신 황금빛 노란색 페인트로 마감했다. 어두운 참나무 목재 계단은 '유럽 스타일의 궁전에서 철거한 것'을 가져와 썼다. 당시 일제가 덕수궁 공원화 사업을 계획했

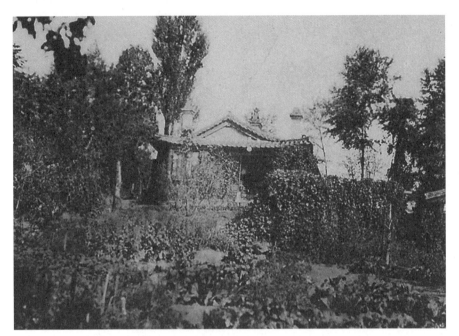

경성에 온 테일러 부부의 신혼집 그레이 홈(위)과 새로 지은 딜쿠샤(아래). 서울역사박물관.

던 터라 돈덕전을 비롯한 궁궐 내의 여러 전각이 헐렸는데 짐작하기로 딜쿠샤의 계단도 이렇게 헐린 어느 전각의 일부인 듯하다. 벽난로 주변에는 붙박이 의자인 잉글누크를 만들었고 겨울에는 맞은편에 대형 난로도 놓았다. 계단 초입에는 커다란 벽시계가 서 있었다.

2층도 1층과 거의 비슷한 구조였다. 메리는 2층 거실을 '딜쿠샤의 심장'이라고 불렀다. 앨버트가 동생 윌리엄과 함께 운영한 골동품 가게이자 무역상사 테일러상회Taylor & Co. 덕분에 마음에 드는 물건을 마음껏 가져다 놓을 수 있었다. 자개상감궤, 주칠 상자, 원반, 옻칠 찬장, 조선의 크고 작은 골동품이 많았으며 열 폭 자수 병풍으로 거실 공간에 변화를 주기도 했다. 조선과 서양이 묘하게 섞인 1924년 딜쿠샤는 퍽 이채로운 풍경이었을 법하다.

역사의 한복판

1919년 2월 28일. 테일러 부부의 외아들 브루스가 태어났다. 딜쿠샤는 아직 시작조차 하지 않을 때였다. 출산을 위해 메리가 입원한 곳은 세브란스 병원이었다. 그 무렵 병원 안팎의 공기는 심상치 않았다. 미국 윌슨 대통령이 민족자결주의를 제창한 이후 조선에서도 독립을 염원하는 움직임이 고조되고 있었고, 1월 고종 황제가 뜻밖에 세상을 떠나자 당장에라도 무슨 일이 터질 것 같은 긴장감이 곳곳에서 느껴지던 때였다. 병원 정문에는 총검을 찬 일본 군인들이 경계 근무를 섰고 거리에는 흰옷을 입은 사람들이 구름떼처럼 몰려들었다.

출산 직후 메리가 까무룩 잠이 든 새벽, 복도 저편에서는 간호사들의 귓속말과 고함 소리, 쿵쾅거리는 발 소리, 문을 여닫는 소리, 조심조심 발끝을 들고 걷는 소리들이 엉켜 있었다. 누군가 메리의 방으로 살금살금 들어왔다. 실눈을 떠보니 간호사 한 명이 품에 안고 있던 걸 메리 침상 밑으로 집어넣고 나간다. 예사롭지 않아 보이는 종이 뭉치였다. 바로 독립선언문이었다. 바깥에서 외치는 대한독립 만세 소리가 병실 안까지 밀고 들어왔다.

당시 경성에서 사업을 활발히 하면서 한편으로 미국연합통신사(AP통신) 해외 통

신원으로 활동하던 앨버트는 즉시 이와 관련한 기사를 작성했다. 그날 밤 앨버트의 동생 윌리엄은 독립선언문 사본과 앨버트가 쓴 3·1운동 관련 기사를 구두 뒤축에 감춘 채 도쿄로 향했다. AP통신 본사에 이 소식을 전하기 위해서였다.

메리의 병실 창문은 거리를 메운 사람들의 손에 든 횃불로 붉게 물들었다. 거리에는 가마, 깃발, 가면을 쓴 사람들, 종이로 만든 대형 말竹散馬, 그리고 아이고! 아이고! 하는 곡소리가 끊임없이 이어졌다. 고종 황제 서거를 계기로 촉발된 3·1운동의 거대한 물결이 거리를 가득 채웠다. 앨버트는 3월 3일 치러진 고종 황제의 국장 모습을 촬영하고, 3·1운동에 참여한 이들의 재판을 취재해 부지런히 기사를 작성했다. 또한 같은 해 4월 일어난 수원 제암리 학살 사건 현장을 찾아 취재한 기사로 조선의 상황을 국외에 꾸준히 알렸다.

일제강점기, 일본의 지배를 받던 경성 땅에 살던 테일러 가족은 뜻하지 않게 역사의 한복판에 서게 되었고, 이들로 인해 독립을 향한 조선의 의지가 세상 밖으로 전해질 수 있었다. 누구도 의도하지 않았으나 이 순간은 그렇게 역사에 남았다.

앨버트가 촬영한 고종 황제의 국장 행렬과 그 무렵 아들 브루스를 출산한 메리의 모습. 서울역사박물관.

경성, 문화주택 그리고 서양인의 집

1923년 정초석을 놓은 딜쿠샤는 지금으로부터 약 100년 전에 지어진 집이다. 지하 1층 지상 2층의 붉은 벽돌로 지은 서양식 주택이다. 한 해 전인 1922년 겨울, 경성과 인천에서는 문화주택의 도면을 전시하는 전람회가 열렸다. 같은 해 일본에서 열린 평화기념 도쿄 박람회에서 전시한 '문화촌'을 선례로 한 전시였다. 이전시에서 선보인 도면은 '중류 가정으로서 문화생활에 적응하는 주택개량'을 취지로 일본인의 주택 개선을 위해 마련한 것이었다.

문화촌 전시가 열린 1920년대 유행한 주거 양식은 '방갈로'Bungalow다. 동인도회사 영국인들이 인도에 거주하면서 고온다습한 기후에 적응하기 위해 벵갈 지역의 오두막을 변형해서 지은 집에서 유래했다. 높은 천장과 창, 햇볕을 가리는 베란다를 가진 이 개량주택을 영국인들은 본국에서도 지었는데, 나중에는 이들이 이주·정착한 미국에서도 크게 유행했다. 이름하여 방갈로 주택이다. 선풍적인 인기에 힘입어 미국의 여러 건축회사에서는 단층인 방갈로 양식을 변형해 수백 가지 유형으로 디자인해 보급했다. 방갈로 주택은 조선에도 흘러들어왔다. 『개벽』 1923년 3월호에서 김유방은 「문화생활과 주택: 근대사조와 소주택의 경향」

이라는 글을 통해 구미인들이 선호하는 주택으로 "캇테이지Cottage, 콜로니앨 하우스Colonial house, 뱅갤로Bungalow"를 소개했고 연이어 4월호에서는 「우리가 선택할 소주택: 문화생활과 주택」을 통해 우리의 문화생활을 위해서는 방갈로가 적합한 형식이라고 주장했다.

구미의 방갈로는 주로 단층이지만 2층으로 지은 집은 이보다 좀 더 크고 고급스러운 형태라고 볼 수 있다. 고객들은 당시 출간되었던 『홈 빌더스 카탈로그』Home Builders Catalog나 시어스의 『시어스 모던 홈즈』Sears Modern Homes에서 마음에 드는 디자인의 주택을 골라 주문만 하면 되었다. 그러면 건축회사에서 자재 공급부터 기술자 파견까지 알아서 지어줬다. 집은 일종의 기성품이 되었다.

1927년 무렵 경성의 중림동, 회현동, 삼판동(지금의 후암동) 세 곳에는 근대식 외관을 자랑하는 조선은행 사택이 들어섰다. 이 가운데 삼판동의 '선은사택'은 철근 콘크리트 구조의 모던한 건축물이었다. 비슷한 시기 지어진 붉은 벽돌집 딜쿠샤는 조선은행 사택과 더불어 1920년대 중반 경성 시내 곳곳에 출현한 문화주택의 시발점에 선 중요한 건축물이었다.

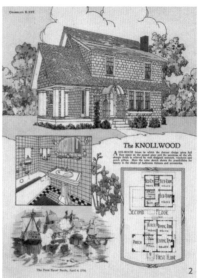

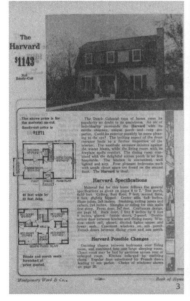

1 1922년 11월 『조선과 건축』에 실린 조선건축회 현상 모집 개선주택 응모 도안.
2 이 무렵 미국에서 유행한 2층 방갈로 주택 광고지.
3~4 1917년 몽고메리 워드 사에서 발행한 『북 오브 홈즈』 카탈로그에 실린 주택 광고지.

1920년대 후반부터 본격적으로 등장하기 시작한 문화주택은 사회적인 열풍을 불러일으켰다. 문화주택을 향한 여성들의 로망은 갈수록 커져만 갔다. 시대풍자의 대가로서 만문만화漫文漫畵라는 장르를 개척한 석영 안석주1901~1950는 문화주택 열풍에 대해서도 여러 차례 날카롭게 비판했다. 짧은 치마를 입은 여자들의 종아리에 "피아노 한 채만 사주면", "나는 문화주택만 지어주는 이면 일흔 살도 괜찮어요"라며 속물적 속내를 적은 것을 비롯하여 너도나도 문화주택을 열망하여 무리하게 은행 대출을 받아 지었지만 빚을 갚지 못해 집이 다른 이에게 넘어가는 실태를 두고 문화주택文化住宅을 여름 한철 기승을 부리는 모기에 빗대 문화주택蚊禍住宅이라고 꼬집기도 했다.

문화주택이 여성들의 로망이 된 것은 우선 경사지붕, 베란다, 선룸sunroom, 퍼걸러pergola, 도머dormer 창, 벽난로와 굴뚝, 출창出窓 등을 갖춘 근사한 서구적 외관 때문이었다. 이뿐만 아니라 내부는 주로 거실을 중심으로 하는 중앙집중식 배치로 이루어져 동선이 편리했고 주방, 욕실, 변소와 같은 위생적인 설비가 실내에 갖추어져 있어 여성들이 열광하기에 충분했다.

1 1930년 1월 12일 『조선일보』에 실린 안석주의 만문만화.
2 1930년 10월 11일 『동아일보』에 실린 문화주택 관련 기사.
3 1938년 『조선과 건축』에 실린 조선저축은행 중역 사택.
4 1938년 『조선과 건축』에 실린 최창학 저택.

1 방갈로 주택과 달리 박스 형태의 모던한 콘크리
　트 외관을 갖춘 삼판동 선은사택.
2 1937년 『조선과 건축』에 실린 제일은행 경성지
　점장 사택.
3 1936년 『조선과 건축』에 실린 미쓰비시 사택.

"문화주택열文化住宅熱은 1930년에 와서 심하엿서는데 호랭이 담배 먹을 시절에 어찌어찌하야 재산푼어치나 뭉둥그린 제 어머니 덕에 구미歐米의 대학 방청석 한 귀퉁이에 안저서 졸다가 온 친구와 일본 긴자銀座통만 갓다온 친구들과 혹은 A, B, C나 겨우 아라볼 만치된 아가씨가 결혼만 하면 문화주택, 문화주택 하고 떠든다. 문화주택은 돈 만히 처들이고 서양 외양간가티 지여도 이층집이면 조하하는 축이 잇다. 놉은 집만 문화주택으로 안다면 놉다란 나무 우헤 원시주택을 지여논 후에 '스윗트홈'을 베프시고 새똥을 곱다랏케 쌀는지도 모르지."
_「1931년이 오면」, 『조선일보』, 1930. 11. 28.

오늘날의 고급 고층 아파트처럼 높은 2층집 문화주택은 '외국물 좀 먹었다'는 축이 너도나도 선호하는 집이었다.

문화주택 열풍의 출발점에 서 있는 딜쿠샤를 누가 설계하고 어떻게 지었는지에 대해서는 거의 알려져 있지 않다. 집을 지을 당시 앨버트 형제가 운영하는 테일러상회는 미국 최대 우편통신판매업체인 몽고메리 워드 사의 대리점 역할을 하

기도 했는데, 어쩌면 이 회사에서 펴낸『북 오브 홈즈』*Book of Homes*나『워드웨이 홈즈』*Wardway Homes*의 디자인을 참고해서 그때그때 필요한 건축 자재를 수입하여 지은 고급 방갈로 주택의 하나였을지도 모른다.

테일러 부부가 딜쿠샤를 짓고 약 6년 후인 1929년에 열린 조선대박람회에서는 실제 견본 주택이 전시되었다. 연일 관람객의 발길이 이어질 만큼 사회적 열풍이 일었는데 그 시작점에 선 문화주택의 주인은 주로 일본인과 외국인 그리고 극소수의 조선인 상류층이었다. 일반인들에게 선망의 대상으로 부상한 문화주택의 전형은 뭐니뭐니해도 붉은 벽돌집이었다. 그리고 1930년대에 접어들면서 문화주택은 보통의 서민들에게는 범접할 수 없는 '꿈의 주택'이 되었다. 생활개선을 목적으로 박길룡, 김윤기를 포함한 여러 건축가가 주택개량안을 선보인 이래 '꿈의 주택'은 여러 변화를 거쳤다. 실내에는 자연스럽게 소파, 테이블, 벽난로, 샹들리에, 전축, 피아노 같은 것들이 자리잡아 그 자체로 고급스러움을 자아냈다.

길잡이, 사진과 기록

딜쿠샤의 내부 공간을 재현하는 데 테일러 부부가 남긴 사진은 결정적이다. 내부를 엿볼 수 있는 사진은 총 여덟 장, 이 가운데 1, 2층 거실을 담은 여섯 장을 기준점으로 삼는다. 확대한 사진을 잘 보이는 곳에 붙여두고 수시로 들여다본다. 오가면서 언제든 꺼내볼 수 있도록 A4 크기로 출력, 일련번호를 달아 투명 파일에 담아둔다. 파일은 항상 가방에 넣어둔다. 수수께끼를 풀어내야 하는 탐정처럼 사진 속 물건 하나하나에 온 신경을 모아 수시로 들여다본다. 풀어야 할 수수께끼 대상은 흑백사진 속 물건들이다.

참고 자료도 있다. 이 부부가 신혼살림을 꾸린 서대문 작은 집 그레이 홈 실내 사진. 그레이 홈은 원래는 조선의 양반이 살던 온돌 깔린 한옥이었다. 이 집에 외국인들이 살면서 벽난로를 설치했고 팔각형의 독특한 창문을 냈다. 경성에 도착한 뒤 이사 전까지 살던 그레이 홈의 세간은 대부분 딜쿠샤로 옮겨 왔을 테니 이 사진들을 허투루 볼 수 없다. 이 사진들은 한 가족의 지극히 사적인 기록인 동시에 재현의 바탕이 되는 역사적이고 공적인 자료다.

롤랑 바르트Roland Gerard Barthes, 1915~1980는 사진이 현실 세계를 있는 그대로, '객

관적으로' 보여준다는 일반적인 인식, 즉 촬영 당시 피사체가 그 시점에 '있는 그 대로 존재'하기 때문에 사진을 '투명한 매체'로 여기는 믿음을 '신화', 즉 '가짜 자명 성'이라고 말한다.

딜쿠샤 내부 사진에도 이 말을 적용할 수 있다. 사진 속 피사체는 촬영 시점에 존 재한 것이 사실이다. 그러나 그것이 딜쿠샤의 실재성을 반드시 담보한다고 말할 수 있을까? 지시하는 메시지와 내포하는 메시지 사이에는 간극이 있게 마련이다. 공간 재현은 어느 한 시점을 기준으로 이미지를 현재화하는 작업이다. 그러니 기 호학에서 제시한 명시와 함축의 개념을 적용해야 한다. 이를테면 사진 속에는 거 울에 비친 책상이 있고 그 위에 모자가 놓여 있다. 이 이미지는 거실에 책상과 모 자가 놓여 있었음을 분명히 명시한다. 하지만 모자가 늘 그 자리에 있던 걸로 상 정, 재현한다면 그것은 과연 딜쿠샤 거실의 실재를 반영하는 '재현'이라는 본질에 부합하는 걸까? 모자 역시 책상처럼 사진이 지시하는 이미지인 것은 맞지만, 이 는 함축적으로 배제 가능한 부분이기도 하다. 사진 속 모든 이미지가 모두 같은 조건일 수 있다. 영국의 예술가이자 작가 빅터 버긴Victor Burgin은 사진은 리얼리

티를 재생하는 것이 아니라 그를 '추상하고 중재할 뿐'이라고 했다. 딜쿠샤의 오래된 사진을 길잡이로 삼기는 하되, 그것을 어디까지 '재현'하느냐는 또 다른 문제다.

길잡이는 사진만이 아니다. 아들 브루스가 훗날 메리의 유고를 모아 펴낸 책『호박목걸이』메모, 관련 기록 등의 역할은 강력하다. 특히 그녀는 노트에 사진 여러 장을 붙이고 딜쿠샤는 물론, 사진 속 물건들에 관해서까지 꼼꼼하게 기록을 해뒀다. 경성을 떠나 살았던 미국에서 그녀는 한국 관련 강연을 종종 했는데, 노트는 강연 준비용으로 보인다. 약 40여 년 전의 일을 떠올려야 했던 것이어서 희미한 기억을 붙잡아야 했겠지만, 손길이 닿은 물건들이니 왜곡이 되었을 거라고 의심하기보다 믿기로 한다.

'투명한' 매체인 사진은 사진 속 그때의 모습을 있는 그대로 보여주지만 나의 할 일은 눈에 보이는 것을 그대로 만들어내는 것에 그치지 않는다. '원본'의 재현, 현실의 가장假裝, 즉 시뮬라크르simulacre가 나의 할 일이다. 공간 재현은 이를테면 가장의 가장, 즉 시뮬라크르의 시뮬라크르다.

딜쿠샤의 사진 속 물건에 관해 꼼꼼하게 남겨둔 메리의 메모. 서울역사박물관.

서로 다른 길잡이, 사진과 기록은 완전치 않다. 각각 부분적일 수밖에 없는 두 개의 길잡이는 서로 보완하기도 하지만 때로 다른 말을 한다. 기록은 기억이라는 분명치 않은 회로에 의해 탄생한다. 사진과 기록을 양팔저울에 올려놓으면 아무래도 사진 쪽에 무게가 더 실린다. 그러나 기록이 전하는 목소리 역시 그냥 지나칠 수 없다. 기록이 없었다면 재현은 더 어려웠을 것이다. 그러니 내가 할말은 이것이다. 기록을 남겨주서서 감사합니다, 메리.

호박목걸이

아들 브루스가 어머니 메리의 유고를 책으로 펴내면서 '호박목걸이'라는 제목을 붙인 데는 사연이 있다. 영국 첼트넘Cheltenham에서 자란 메리의 집에는 어린 시절 군인과 뱃사람, 사냥꾼, 탐험가, 과학자 들이 종종 찾아왔다. 이들은 코뿔소의 뿔, 타조, 코끼리 발, 수가 놓인 코트, 실크 기모노, 양단 오비를 비롯한 여러 나라의 신기한 물건을 가져오곤 했다. 그 가운데 원산지를 알 수 없는 호박목걸이가 어린 메리의 마음을 사로잡았다. 하지만 크리스마스 또는 아주 특별한 날에만 겨우 목에 걸어볼 수 있었다. 1914년 제1차 세계대전이 터지자 아버지와 남동생 둘은 자원입대를 했고, 어머니는 간호사로 참전했다. 이때 이별 선물로 호박목걸이를 받았다. 그녀는 연극배우의 꿈을 안고 런던의 한 극단을 방문하던 길에 버스 문에 목걸이가 끼어 구슬 몇 개를 잃어버리고 만다. 생애 처음으로 경험한 근심과 절망이었다.

그녀와 앨버트는 일본 혼모쿠 해변에서 처음 만났다. 연극배우로 활동하던 메리는 아시아 순회공연 중이었고 앨버트는 광산 사업에 필요한 준설장비 구입을 위해 일본에 들른 참이었다. 메리가 남동생 에릭의 전사 소식을 들은 지 얼마 안 되

었을 때였다. 극단 사람들과 참석한 파티에서 그을린 피부에 깊고 푸른 눈동자를 가진 한 남성을 보았다. 일행과 떨어져 비 내리는 바다에서 혼자 수영을 하던 메리는 높은 파도와 함께 먼 곳으로 헤엄쳐 나갔다. 그때 너무 멀리 나왔노라고 돌아가야 한다고 경고하는 목소리가 들렸다. 조금 전 만난 깊고 푸른 눈동자의 남자, 앨버트였다. 두 사람의 대화는 메리의 호박목걸이로 이어졌다. 앨버트 눈에 그녀의 목걸이는 진품이 아니었다. 다음 날 다시 만난 메리에게 앨버트는 택시 안에서 아름다운 호박목걸이를 내밀었다. 거절하는 메리를 향해 그는 그녀가 가지고 있는 호박목걸이와 바꾸자고 설득하기 시작했다. 목걸이 구슬을 자신의 소매에 비빈 뒤 메리의 머리카락에 갖다 대면서 이런 말을 속삭였다.

"이래서 나는 호박을 좋아합니다. 끌어당기는 힘이 있거든요."

잘 문질러 광을 낸 호박이 머리카락이나 먼지를 끌어당기는 현상을 보고 정전기를 발견한 이는 고대 그리스 철학자 탈레스였다. 하지만 사람들은 호박 속에 깃

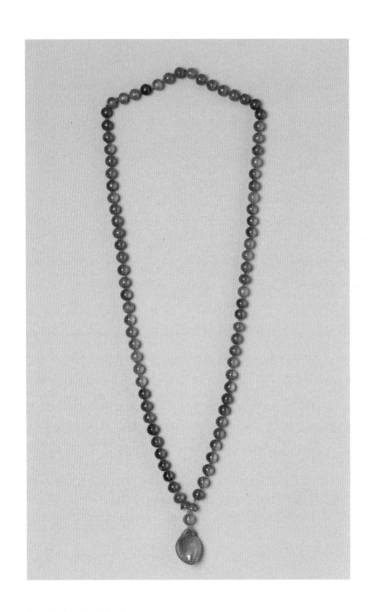

호박목걸이. 서울역사박물관.

든 영혼이 잡아당긴다고 생각했다. 이 때문에 '전기'electricity라는 단어는 호박을 의미하는 고대 그리스어인 '엘렉트론'electron에서 나왔다.

딜쿠샤에 살았던 앨버트와 메리가 처음 만나 사랑을 나누고, 그 이후 그들과 한 평생을 함께 해온 호박목걸이는 2016년 그들의 손녀 제니퍼 린리 테일러Jennifer Linley Taylor에 의해 한국으로 다시 돌아왔다.

재현의 시점

공간 재현은 과거를 현재화하는 작업이다. '그때'를 '지금'으로, '거기'를 '여기'로 만
드는 일이다. 무수히 많은 과거의 시점 중 '그때'를 정하는 것이 이 일의 시작점이
다. 딜쿠샤는 1923년 정초석이 세워지고 1924년 완공되었다. 테일러 부부가 집
을 떠나 있는 동안 불에 타버리기도 했고 세입자들이 살던 때도 있었다. 그뒤 다
시 돌아온 테일러 부부가 오랫동안 살던 시절을 거쳐 그들이 떠난 뒤, 그리고 현재
까지 계속 거기에 있다. 그렇다면 이 집의 재현의 기준점은 언제로 잡아야 할까.
근거에 따라 얼마든지 달리 정할 수 있다. 정초석을 세운 1923년을 기준으로 삼
을 수 있고, 완공 후인 1924년을 기점으로 삼을 수 있다. 물론 부부가 미국에서
다시 돌아와 본격적으로 살기 시작한 1930년 이후의 어느 시점도 가능하다. 재
현은 시각 매체인 이미지, 즉 사진에 주로 의존한다. 건축으로 치면 사진은 설계
도면이다. 그러므로 촬영 시점은 무엇보다 중요하다.
모든 공간에는 시간이 쌓인다. 딜쿠샤에도 역사는 흐른다. 중요한 분기점은 화재
사건이다. 1923년 공사를 시작, 1924년 봄 완공 후 이사 온 딜쿠샤에서 이들 부
부는 뜻밖에 오래 살지 못했다. 남편 앨버트의 건강 문제로 미국으로 떠나 있었

고, 그 사이 1926년 7월 26일 화재로 처음 모습을 거의 잃어버렸다. 실내에 있던 물건들 역시 대부분 사라졌다. 1929년 경성으로 다시 돌아온 메리는 1930년 무렵부터 우여곡절 끝에 재건된 딜쿠샤를 다시 그녀만의 방식으로 꾸며나갔다.

그렇다면 길잡이로 삼은 딜쿠샤 사진은 과연 언제 찍은 걸까. 사진 속 중년 여인은 중요한 단서다. 1889년생인 메리는 1924년, 그러니까 35세 무렵 딜쿠샤로 이사했다. 사진 속 여인은 그보다 훨씬 나이 들어 보인다. 그녀의 기록을 꼼꼼히 살피니 딜쿠샤에 반가운 첫 손님이 왔다는 내용이 있다. 영국에서 메리의 어머니 메리 루이자 틱켈 여사가 오신 것이다. 어머니를 위해 마련한 환영 파티에는 트롤로프 주교와 헌트 신부, 여동생 우나, 앨버트의 남동생 윌리엄, 친구 플로렌스까지 한자리에 모여 이야기꽃을 피웠다고 한다. 집을 지을 때 무당이 저주를 퍼부었다는 이야기, 집을 축복하는 의식을 제안한 주교님과 이 방, 저 방을 옮겨다니며 축성의식을 치르고 찬송가를 부르면서 마무리했다는 내용이 그날의 향 내음과 새로 칠한 회반죽 냄새가 뒤섞인 묘한 기억으로 뇌리에 오래도록 남았다는 회상과 함께 기록되어 있다.

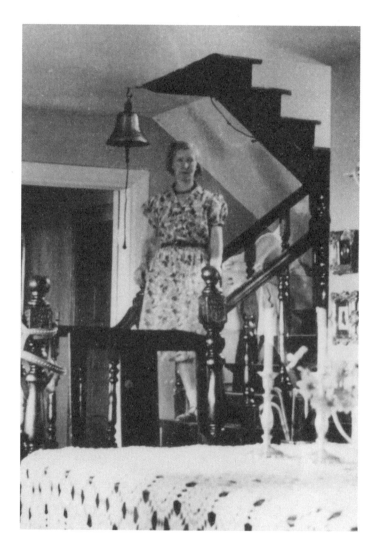

메리의 친정어머니 메리 루이자 틱켈 여사. 서울역사박물관.

이를 보면 1층 거실 계단에 선 사진 속 여인은 딜쿠샤에 온 첫 손님, 바로 메리의 어머니로 추정할 수 있다. 기록에는 또한 테일러 부부가 1926년 화재 이후 마치 호박목걸이의 구슬을 새로 꿰듯이 딜쿠샤를 '처음 모습'으로 되돌리려고 애쓰는 모습도 고스란히 남아 있다. 여러 정황과 자료를 놓고 볼 때 이 사진의 촬영 시점은 1924년경으로 추정해도 무리가 없어 보인다. 곧 딜쿠샤 실내의 재현 기준을 1924년으로 삼아도 좋겠다는 의미이기도 하다.

불행

딜쿠샤 집터는 신령한 곳이었다. 오래전부터 자리를 잡고 있던 은행나무는 주민들이 간절하게 소망을 비는 영험한 대상이기도 했다. 또한 까치샘, 사슴샘, 뱀샘이라 이름 붙은 샘으로부터 맑은 물을 받아쓰는 곳이기도 했다. 건축 자재를 실은 소달구지는 무악재로부터 좁은 마을길을 오가며 외국인이 이 터에 집을 짓는다는 소문도 함께 실어날랐다. 마을 사람들은 신성한 땅에 무엄하다며 분개했고 급기야 무당이 나타나 저주의 말을 쏟아냈다.

"지신님이 복수할 것이다. 너희는 말라죽을 거다. 집안에 악운이 내리고 화마가 집을 삼킬 거다!"

딜쿠샤로 이사 온 지 얼마 안 된 그날도 평화로운 아침이었다. 은행나무 아래 놓인 철제 탁자에서 식사를 하고 있던 메리의 여동생 우나의 머리 위에서 느닷없이 우지끈 소리가 나더니 커다란 나뭇가지가 그녀를 덮쳤다. 다행히 우나는 잽싸게 피했지만 의자와 탁자는 찌그러져 바닥에 내동댕이쳐졌다. 그 무렵 성홍열과 말

라리아 증상까지 있던 우나는 결국 캘리포니아로 치료를 받으러 떠났다.

무당의 예언이 맞았을까. 이 사건은 불행의 전초전에 불과했다. 앨버트가 알 수 없는 병으로 앓아누웠다. 하루가 다르게 기력은 쇠약해지는데 원인은 알 수가 없었다. 결국 치료를 받기 위해 미국으로 떠났다. 영국에서 오신 장모님과 아내, 겨우 다섯 살 난 아들, 그리고 이제 막 이사한 집을 뒤로 한 발길은 무거웠다. 메리는 남편이 샌프란시스코에 당도했다는 도착 전보를 받았지만 어찌된 일인지 그 뒤로 연락이 끊어졌다. 전보를 치는 이가 주소를 잘못 쳤기 때문이었다. 봄에 떠난 앨버트에게서는 해가 바뀌어도 소식 한 장 없었다. 불안해진 메리는 그를 만나기 위해 1925년 10월 샌프란시스코로 가는 배에 올랐다.

"이것이 마지막입니다."

집을 돌봐주는 김 보이는 떠나는 메리에게 묘한 말을 남겼다. 그렇게 딜쿠샤를 떠난 이후 테일러 부부는 한동안 미국에 머물러야 했다. 그리고 1926년 경성에

남아 있던 앨버트의 동생 윌리엄으로부터 전보 한 통을 받는다.

"딜쿠샤 벼락 맞아 완전히 파괴됨. 빌로부터."

1926년 7월 27일자 『매일신보』, 『시대일보』, 『동아일보』 역시 딜쿠샤 화재 사건을 기사로 실었다. 각각의 기사 내용은 약간씩 차이가 있지만 전말은 대강 이렇다. 7월 26일 아침에 폭우로 경성 시내 곳곳이 침수되고 낙뢰 피해를 입은 곳도 있었다. 오전 여덟 시 50분경에 폭우와 동시에 낙뢰가 딜쿠샤에 떨어져 불이 났다. 시내에 있는 소방대가 출동했으나 산꼭대기에 있어 물을 끌어들이기 어려워 진압에 어려움을 겪었다. 약 한 시간 반 만에 수도가 연결되어 불길을 잡았지만 지붕과 아래 목재는 전부 탔고 2층 위 꼭대기 다락방에 쌓아둔 골동품이 많이 소실되었다. 손해는 약 3만 원이었다.
이 화재로 인해 딜쿠샤의 2층 전부와 1층 반 이상이 피해를 입었다. 부부는 딜쿠샤를 잃었다는 소식에 큰 충격을 받았다. 슬픈 일은 또 있었다. 다음 날에는 김 보

이가 죽었다는 편지가 도착했다. 김 보이는 메리가 떠날 때 마지막 인사를 한 셈
이다. 무당의 저주가 맞아떨어진 것일까.

세입자

1926년 7월 화재 이후 딜쿠샤는 1년여 만에 대강이긴 하지만 사람이 살 정도로 보수가 되었다. 앨버트의 동생 윌리엄이 애쓴 덕분이었다. 그러나 집주인 부부는 아직 미국에서 돌아오지 않았다. 그 사이 딜쿠샤에는 잠시 새 식구들이 둥지를 틀었다.

1927년 딜쿠샤 1층에는 호주에서 온 보이델 가족이 세를 들었다. 윌리엄 보이델 William Guy Broughton Boydell 부부와 두 아들인 찰스와 저스틴, 이렇게 네 식구였다. 보이델 가족에게 딜쿠샤는 좋은 기억으로 남았던 듯하다. 호주로 돌아간 뒤 그곳의 집에도 딜쿠샤라는 이름을 붙였다.

1929년 1월 어느 추운 겨울날 2층에 또 다른 사람들이 이사를 왔다. 스코틀랜드 출신 시인 조안Joan Savell Grigsby과 포드 자동차 지점장 그릭스비, 그리고 열두 살 난 딸 페이스였다. 한국의 고시조 70여 편을 최초로 영문으로 번역하기도 한 조안은 딜쿠샤에 머무는 동안 경성의 정취를 시로도 남겼고, 『난초 문』Orchid Door이라는 시집을 발간하기도 했다. 자신보다 몇 살 어린 아래층 찰스, 저스틴과 함께 마당에서 소꿉놀이를 하곤 했던 페이스의 기록에 따르면 집주인 테일러 부부는

1929년 9월 경성으로 돌아와 얼마 뒤 보이델 가족이 살았던 1층으로 돌아왔다. 하지만 딜쿠샤에 세입자가 살았던 사실은 테일러 부부가 남긴 기록 어디에도 남아 있지 않다. 메리는 자신들이 집을 비운 동안 시동생이 세를 내준 게 마뜩잖았을지도 모른다.

희망

"집이란 단순한 물건이 아니라 마음과 정신과 상상력의 산물이다."

메리는 이렇게 글을 남겼다.

1924년 몸이 아파 미국으로 갔던 앨버트는 차차 좋아져 '앞으로 6개월 동안 재발하지 않으면 돌아가도 좋다'는 의사의 권고를 받았다. 하지만 그는 더 기다릴 수 없어 혼자 경성으로 먼저 돌아왔다. 메리는 아들 브루스와 함께 영국에 들러 몇 달을 보낸 뒤 1929년 9월 14일 요코하마 항을 거쳐 경성으로 돌아왔다. 마침 그녀의 생일이었다.

메리는 불에 타버린 딜쿠샤의 시커먼 폐허와 마주할 각오를 했지만 놀랍게도 집은 다시 지어져 있었다. 하지만 내부는 엉망이었다. 근사했던 괘종시계도, 친정 아버지가 보내주신 장식장도 사라졌다. 스타일도 재료도 제각각인 자질구레한 가구들만 쓰레기처럼 잔뜩 쌓여 있었다. 낙심한 메리에게 앨버트는 이렇게 위로했다.

"찌그러진 호박도 다시 환하게 빛나는 구슬로 만들 수 있다는 걸 잊지 말아요."

그녀는 상실의 아픔을 겪긴 했지만 그래도 깨달음을 얻었다.

"아름다운 물건은 삶을 풍요롭게 한다. 하지만 영원히 소유할 필요는 없다. 내
　게 있을 때 누린 기쁨만으로도 감사하다."

부부가 딜쿠샤를 다시 자신들의 공간으로 만드는 데 그리 오랜 시간이 걸리지 않
았다. 앨버트가 동생과 함께 운영한 테일러상회에서 조선의 찬장과 궤, 병풍은
물론 다양한 서양 가구 등을 들여와 빈 공간을 다시 채워나갔다.
『런던통신 1931~1935』에서 버틀란드 러셀은 이런 이야기를 한 바 있다. '사람들
은 자신이 모으거나 선택한 대상을 통해 자아를 표출하려는 욕구를 가지고 있다',
'외부 세계에서 자신의 내면을 반영하는 무언가를 보고 싶어 한다'. 이어서 그는
'전형적인 주부는 커튼과 양탄자, 식탁과 의자, 만찬용 식기와 커피잔 따위에서

자기표현을 추구'하고, 또 '어떤 사람은 가구를 갖추는 과정을 은밀하고 개인적인 작업으로 생각'한다고도 했다. 즉 가구를 갖추는 것을 '개성미, 특히 창조자의 기질에 어울리는 예술 작품 수집 행위로 보는 것'이라고 했다.

일본 도쿄고등공예학교 교원이자 근대 서양식 가구 디자인과 서양식 가구 보급에 힘썼던 모리야 노부오森谷延雄는 1927년 '가구는 우리와 가장 밀접하게 관계를 맺는 훌륭한 응용 예술품', '미와 생활을 하나로 묶어주는 것은 물론이고, 실내에 놓여 아름다운 시를 읊을 정도는 되어야 하지 않겠는가'라는 말을 남기기도 했다. 그들의 말을 굳이 가져오지 않아도, 가구는 자기표현의 도구인 동시에 자신 안에 감춰진 창조성을 일깨우는 예술품이다. 가구 선택은 자신의 취향을 집 안에 들이는 일이다. 그렇게 보자면 딜쿠샤의 창조자로서 메리가 고르는 가구와 소품들은 그녀의 내면을 반영하는 거울이었던 셈이다.

테일러상회

딜쿠샤를 다양한 물건으로 채울 수 있게 해준 테일러상회 매장은 오늘날 서울 태
평로 40번지와 소공동 조선호텔 맞은편 두 곳에 자리했다. 태평로 쪽은 주로 자동
차와 수입 잡화를, 소공동 쪽은 조선 고미술품과 공예품, 기념품 등을 취급했다.
테일러상회에서는 당시 조선에서는 구하기 어려운 온갖 생활 물품을 취급했다.
축음기, 페인트, 피아노, 서류함, 오르간, 타자기, 시계, 만년필, 샤프펜슬, 문구류,
자전거, 지붕 마감재, 강화콘크리트, 비스킷 등등 광고에 낸 것만 열거해도 이 정
도다. 아들 브루스는 이렇게 표현했다.

"테일러상회는 태양 아래 모든 것을 수입했다."

수출 역시 활발했다. 주로 조선을 방문하는 관광객이나 주재하는 외국인을 상대
로 조선의 전통가구, 병풍, 유기, 도자기, 호박 장신구, 호랑이 가죽 등 다양한 물
건을 판매했다. 테일러상회는『옛 골동품상』*Ye Olde Curio Shop, 1921*,『조선의 물건
이야기』*Chats on Things Korean* 같은 영문판 안내서도 발간했다. 일종의 여행안내서

처럼 조선의 역사, 풍습, 문화에 대한 전반적인 내용을 간략히 담고 있는 한편 전통 공예품 사진과 간단한 설명, 크기, 가격 등을 수록했다. 여기에 실린 공예품 중에는 가구 비중이 가장 컸는데, 고가구는 물론이고 이를 변형하여 장석을 화려하게 교체하거나 책상이나 서랍을 장착한 새로운 가구도 제작, 판매했다. 테일러상회에서는 이를 '세미 모던' 또는 '모던' 가구라고 불렀다.

딜쿠샤 내부는 테일러상회의 물건들을 외국인들이 실생활에서 어떻게 사용했는지를 보여주는 전시관이라 해도 과언이 아니었다. 메리는 거실에 삼층장과 궤, 병풍, 주칠반, 놋쇠 그릇 등을 가져다 놓았다. 미국과 유럽 등에서 '직구'한 물건들도 채워졌다. 과연 이 당시 조선에 살던 이들 중 이 부부보다 국제적인 감각으로 집을 더 잘 꾸밀 수 있는 이들이 또 있었을까.

그렇다면 당시 직구는 어떻게 한 걸까. 직구는 손가락 몇 번의 클릭으로 물건을 장바구니에 담고 카드로 결제하고 얼마 지나지 않아 물건이 눈앞에 도착하는 21세기에나 어울릴 법한 단어다. 하지만 100년 전 테일러 부부에게도 그들 나름의 '최신'의 방법이 있었다. 바로 우편 통신 판매였다. 이 시스템을 갖춘 세계 최

대의 회사는 미국 시카고에 본사를 둔 몽고메리 워드 사였고, 마침 테일러 형제는 경성에서 이 회사의 대리점 역할을 했다.

주문 방식은 의외로 간단했다. 몽고메리 워드 사의 카탈로그 맨 뒷장에 있는 주문서에 물품 번호와 이름, 그리고 합계를 적고 수표를 동봉해서 우편으로 보내면 끝. 배로 운송하기 때문에 지금보다 훨씬 오래 기다려야 했겠지만, 지금보다 여러모로 느리게 흐르던 그 시대에는 조바심의 정도도 달랐을 것이다.

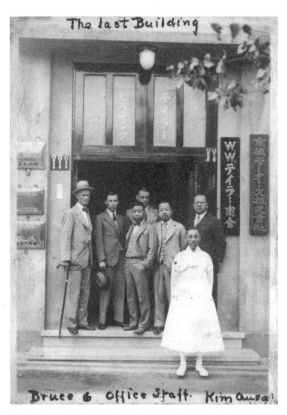

The last Building

Bruce & Office Staff. Kim Ausa 1

Korea
Compliments
Ye Old Curio Shop

Seoul Korea 2

SEOUL, CHOSEN. 7

SONG DO CASH
BOX.

This is a type of cash box used in the ancient city of Song Do which was the Korean capital for 470 years, until 530 years ago. Note the two top drawers. The brass hinges are usually engraved with the characters for long life, prosperity good health and good luck. The wood is the from the native tree Qai Mak for which we have no English translation. It takes on a wonderful polish and color with age.

Approx size :		Price
Height 40"	.	Box Store Yen 140.00—180.00
Width 36"	.	Box and packing Yen 15.00
Depth 20"	.	Freight to Kobe Yen 12.00

3

W. W. TAYLOR & CO. COMFORTABLY SETTLED

In the new Taylor Building, opposite the gate of the Chosen Hotel, are prepared to continue service along the lines for which they have been favorably known to the general public for many years. Call if in town, or send a letter from the country, and no request will be too small to receive prompt attention.

Complete stock carried of WILKINSON, HEYWOOD & CLARK'S Paints, Oils, Varnishes and Wall Coverings.

Underwood Typewriters & Supplies Agents for Dollar Steamship Co.
Wahl Pens & Eversharp Pencils South British Insurance Co.
Warner Bros. 1st National Pictures. Universal Pictures
Huntley & Palmer Biscuits Estey Organs
Watch for Other Advertising to Proprietors of Olde Curio Shop
follow.

W. W. TAYLOR & CO., SEOUL

4

Chits on Things Korean

3ᵈ Olde Curio Shoppe — Seoul Korea. 5

76

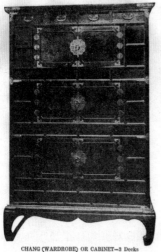

CHANG (WARDROBE) OR CABINET—3 Decks

6

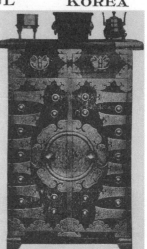

PAN DA JI—CASH BOX—Brass Work

8

1 1930년 경성 장곡천정(소공동)113-1번지에 새로 지은 테일러상회.
2~8 테일러상회에서 발행한 상품 안내 자료 및 서양인 대상 잡지
등에 실린 광고.

사람들

딜쿠샤에는 집 안팎을 돌봐주는 이들이 있었다. 딜쿠샤의 집사라 해도 좋을 이가 김 보이였다. 호텔에서 실력 있는 사환으로 일한 적 있는 그는 어깨너머로 배운 풍월로 영어도 꽤 할 줄 알았다. 요리사와 머슴을 관리한 김 보이는 딜쿠샤가 북적이는 걸 좋아해서 손님 스무 명쯤을 초대해도 알아서 척척 준비를 해냈다. 그랬던 그가 어떻게 갑자기 세상을 떠났는지는 알 수 없다.

김 보이가 집안일을 담당했다면 바깥일은 공 서방이 맡았다. 그는 샘에 가서 삐걱거리는 물지게로 목욕물을 나르고 장작을 패고 편지를 가져다주고 개 먹이를 주고 정원에 물을 주었다. 키가 작고 뒤통수는 납작했으며 광대뼈가 툭 튀어나온 가무잡잡한 얼굴에는 호두처럼 쪼글쪼글한 주름이 많았다. 가끔 메리의 화를 돋우어 집에서 내보내도 그는 이내 아무렇지도 않은 모습으로 나타나곤 했다. 죽은 쥐들을 일렬로 죽 늘어놓고 나무 십자가를 꽂아두기도 하는 엉뚱한 그를 메리는 요정이나 광대로 묘사했다.

메리는 딜쿠샤의 마무리 공사가 한창일 때 정원을 만들기 시작했다. 언덕을 계단식으로 만들고 잔디 뗏장을 입히고 꽃과 나무도 심었다. 소년들이 지게로 운반해

딜쿠샤 외관. 서울역사박물관.

온 철쭉 묘목을 심고 회양목, 개나리, 무궁화로 울타리도 만들었다. 장미 정원, 채소밭과 딸기밭, 차를 마시는 작은 정원, 혼자서 사색에 잠기는 정원도 만들었다. 이 정원은 항두와 남두 형제가 보살폈다. 남두는 나중에 김 보이가 맡았던 일을 했다.

메리의 드레스를 여며주거나 인두 다리미질과 바느질에 능숙했던 괄괄한 성미의 권 씨도 있었다. 그를 뒤이어 통통한 몸매 때문에 '파티마'라고 불렸던 김 보이의 친척뻘 아낙네, 과거에 광주리 짜는 일을 했던 요리사 이 서방. 모두 딜쿠샤를 움직인 보이지 않는 손이었다.

김 주사를 빼놓을 수 없다. 그의 본명은 김상언金相彦. 본관은 김해다. 테일러상회 매니저 역할을 하면서 딜쿠샤의 여러 일을 보살폈다. 상주한 것은 아니었다. 소년 시절 영국인 교사에게 영어를 배워 옥스퍼드 대학교수 같은 말투를 지녔고 미국 워싱턴 D.C.에서 공부한 보기 드문 해외 유학파였다. 메리는 그가 보빙사의 일원으로 파견된 전력이 있다고 기록했지만 확인은 어렵다. 대한제국『관원 이력서』에 따르면 그는 1897년 미국으로 건너가 유학 생활을 했으며 1906년에 귀국

하여 의정부 주사, 내각 서기랑을 거쳐 내각 주사로 봉직했다.

그는 감정을 좀처럼 드러내지 않는 침착한 성품을 지녔다. 주사로 관직을 퇴임한 뒤 테일러상회에 근무하면서 테일러 부부에게 조선의 역사와 민속에 대해 소상히 알려주곤 했다.

슬하에 1남 2녀를 두었는데, 아들은 앨버트의 동생 윌리엄의 이름을 따라 윌리엄 김이라 불렀다. 테일러상회에서 잠깐 일을 했지만 라디오에 관심이 많아 라디오 상점에 취직을 하기도 했다. 테일러 부부가 추방된 이후 일제에 의해 총살당했다. 큰딸 진주는 이화학당을 다녀 영어를 제법 할 줄 알았고 둘째딸 노라는 대학까지 졸업하고 세브란스 병원 간호사로 일했다.

김 주사는 집 천장 속에 태극기를 봉해놓고 독립을 가슴에 품고 살다 테일러 부부가 추방된 후 종로 감옥에서 옥고를 치렀고 그 후유증으로 세상을 떠났다.

테일러 부부는 김 주사의 환갑잔치에 초대된 날의 정경을 생생하게 기록해뒀다. 그는 조선이 마지막으로 청나라에 조공을 바쳤을 때 청나라 황제가 고종 황제에게 답례로 선물한 홍옥수 각대를 소장하게 된 경위를 설명했다. 그는 이것을 청

김 주사의 유품으로 전해지는 태극기. 서울역사박물관.

으로부터의 독립을 의미하는 상징적인 물건으로 여겼다.

메리는 딜쿠샤에서 함께 했던 이들의 모습을 그림으로 남겼다. 딜쿠샤의 바깥일을 주로 맡은 공 서방은 무뚝뚝하지만 어딘지 엉뚱한 생각을 하는 듯한 표정으로, 독립과 부국강병에 대한 소신을 늘 피력하던 김 주사는 홍옥수 각대를 두른 꼿꼿한 모습으로 그렸다. 또한 시집을 가는 김 주사의 딸 진주와 집안일을 거들던 이 씨 여인의 모습도 초상화로 남았다. 이들뿐만 아니라 테일러 가족과 함께 했던 이들의 면면이 그녀의 그림을 통해 오늘날까지 전해진다.

왼쪽부터 공 서방, 김 주사, 김 주사의 딸 진주, 이 씨 여인. 서울역사박물관.

어제의 딜쿠샤

1941년 일본은 미국 진주만을 기습 공격했다. 태평양전쟁이 터졌다. 일본은 조선에 거주하고 있던 미국, 영국 등 이른바 '적국'의 서양인들을 수용소에 구금했다. 앨버트 역시 예외일 수 없었다. 더구나 그는 1919년 3·1운동, 제암리 학살 사건을 취재한 탓에 일본 경찰의 요주의 인물로 낙인찍혔다. 약 5개월여 동안의 구금에서 풀려난 뒤에는 조선총독부의 외국인추방령에 따라 조선을 떠나야 했다. 그렇게 1942년 앨버트와 메리는 딜쿠샤를 뒤로 한 채 떠났다. 그들은 다시 딜쿠샤로 돌아올 수 있었을까.

미국으로 돌아간 뒤 미 해군 소속 민간물자검사관으로 일하던 앨버트는 1945년 조선의 해방 소식을 듣고 어떻게든 돌아오기 위해 애를 썼다. 미국 정부와 미군정 등에 자신의 경력을 밝히며 한국 파견을 요청하기도 하고, 미군정 통역사로 지원하기도 했다. 하지만 1948년 갑작스럽게 심장마비로 숨을 거두고 만다. 죽어서라도 한국에 가고 싶다는 그의 유언을 메리는 지켜주고 싶었다. 그리하여 1948년 9월, 딜쿠샤를 떠난 지 6년 만에 남편의 유해와 함께 다시 돌아온 메리는 앨버트를 양화진 외국인 선교사 묘지공원에 묻어준 뒤 다시 떠났다. 그리고 미국

캘리포니아 멘도시노에서 1982년 생을 마감했다.

주인이 떠난 딜쿠샤는 앨버트의 동생 윌리엄이 잠시 관리하다 한국전쟁 이후 피난민의 보금자리가 되었다. 1959년 자유당 국회의원 조경규가 매입한 이래 여러 세입자가 들고났고, 1963년 그의 재산이 국가에 귀속됨에 따라 국가 소유가 되었다.

메리의 아들 브루스는 자신이 유년기를 보낸 딜쿠샤를 내내 그리워했다. 아버지가 묻힌 땅, 혹시나 남아 있을지도 모를 집, 아니 그 흔적만이라도 찾고 싶었다. 2005년 서일대학교 김익상 교수의 도움으로 딜쿠샤의 존재를 전해들은 그는 이듬해인 2006년, 60여 년 만에 찾아온 옛집을 잠시나마 둘러보았다.

딜쿠샤는 이후로도 여러 세입자가 거주했다. 방과 거실은 여러 개의 공간으로 쪼개졌다. 2016년 서울시와 기획재정부·문화재청·종로구 등은 딜쿠샤를 복원하기로 업무협약을 체결했고 이후 그곳에 살던 주민들은 서울시와 합의한 뒤 각자 '희망의 궁전'을 찾아 딜쿠샤를 떠났다. 그리고 딜쿠샤의 복원 프로젝트는 본격적으로 시동을 걸었다. 2016년 3월 테일러 부부의 손녀이자 브루스의 딸인 제니퍼

린리 테일러는 딜쿠샤와 관련된 자료 1,026건을 서울역사박물관에 기증했다.

딜쿠샤는 지상 2층 지하 1층 건물로, 총면적이 624제곱미터(188평)다. 화강석 기단에 붉은 벽돌을 쌓아올려 지은 박공지붕집. 1층은 중앙 계단을 중심으로 거실과 방, 주방이 있었고, 2층에도 거실과 응접실 등이 있었다. 그러던 이곳은 여러 세입자가 살면서 1층에만 방 13개, 창고 7개, 그리고 주방 및 다용도실, 화장실 7개 등으로 공간의 구성이 완전히 달라졌다. 2층 역시 방 12개, 주방, 화장실, 창고가 각각 2개씩으로 늘어나 있었다. 복원은 당연히 원형에 가깝게 만드는 걸 전제로 한다. 1, 2층 거실은 재현의 공간으로 나머지는 전시장으로 딜쿠샤는 새 단장을 시작했다.

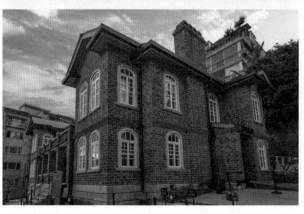

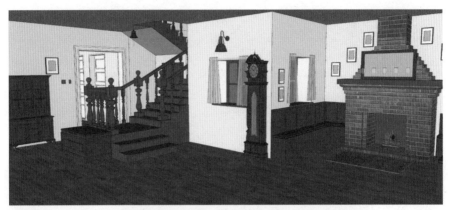

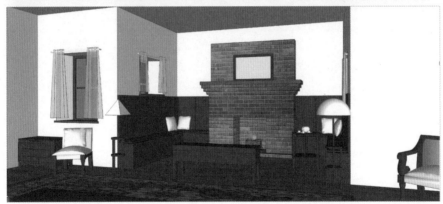

딜쿠샤 건물 및 실내 조감도. 건축사사무소 강희재.

공간의 언어

딜쿠샤 실내 재현의 중심은 거실 두 곳이다. 거실은 영어로 보통 'living room'이라고 한다. 이를 다시 해석하면 '사는 방'쯤이 되는데 거실이 '사는 방'이 되기까지에는 사연이 있다.

무릇 방이란 모두 사람이 사는 곳이다. 하지만 오늘날에는 방마다 그 기능이 고정되어 있다. 예를 들면 잠 자는 방은 침실, 목욕하는 방은 욕실, 밥 먹는 방은 식당이다. 공간 안에서 이루어지는 행위를 중심으로 그 이름이 분명하다. 공간의역할이 정해지기 전까지 방은 대체로 이 모든 역할을 함께하는 그냥 '사는 방'이었다. 중세의 큰 방인 홀hall 역시 그런 방에 속했다.

언젠가부터 유럽의 왕궁에서 우아한 형태의 방들이 꼬리에 꼬리를 무는 구조가생겼다. 그 속에 알현실과 퇴거실이 등장했다. 방의 기능 분화에 매우 중요한 이정표다. 왕을 알현하기 위해 방문객이 대기하던 방은 알현을 마친 후 퇴거하는방이기도 했다. 이 '퇴거실'withdrawing room에서 방문객은 다과를 대접 받았고 여기에서 '거실'drawing room이라는 용어가 생겨났다.

귀족들의 저택에서도 남녀 귀족들이 주인과 식사를 마치면 여성들은 퇴거하여

드로잉룸에서 그들만의 수다를 나누는 사교의 시간을 가졌다. 19세기 빅토리아 시대에는 거실을 '팔러'parlour라고 부르기도 했는데 이는 대화를 뜻하는 프랑스어 'parlez'에서 유래했다. 미국에서는 19세기 내내 리빙룸보다 팔러가 왠지 더 '있어 보이는' 용어로 통용되었다.

외부인에게 노출되는 공간인 거실은 사교는 물론 자랑과 과시에 적합해야 했다. 그러기 위해서는 무엇보다 치장이 잘 되어 있어야 했다.

다양성을 최고의 가치로 여기던 빅토리아 시대 귀족들은 거실에 부를 과시하기 위해 사치품은 물론 제국의 전리품을 앞다퉈 들여놓았다. 도시의 백화점과 상점들은 더 많은 물건을 소비하고 집 안으로 가져가라고 부추겼다. 거실은 루이풍, 그리스풍, 페르시아풍, 일본풍, 중국풍 등등 취향에 따라 저마다 색다르게 꾸며졌다. 많은 물건이 이미 거미줄처럼 얽혀 있었지만 과유불급의 가치를 깨닫기에 이 시대 사람들은 여전히 장식에 목이 말랐다.

일본 잡지 『후진가호』婦人畵報 1906년 3월호에 실린 오야마 후작 저택의 거실 역시 사방에 여러 물건이 전시되었고 술 달린 소파와 키아바리 의자Chiavari(이탈리아

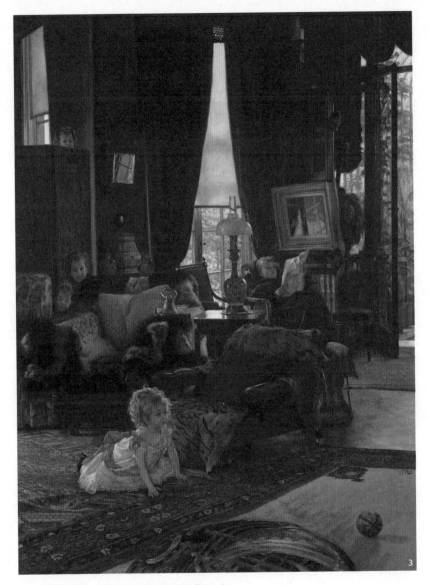

서양 상류층 가정의 거실과 일본에 전해진 서양식 홀의 모습.
1 1833년 조지 W. 트위빌이 그린 〈존 Q. 아이마 가족〉. 메트로폴리탄 뮤지엄.
2 1861년 우타가와 사시히데가 그린 〈요코하마 외국인 상관 내부〉. 메트로폴리탄 뮤지엄.
3 1877년 제임스 티소가 그린 〈숨바꼭질〉. 워싱턴내셔널갤러리.

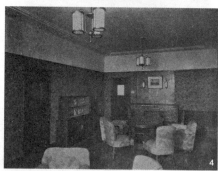
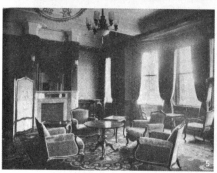
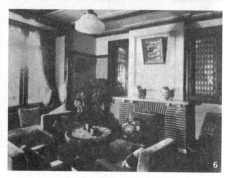

1 1920년대 조선 상류층의 거실, 『조언자』The Mentor Korea, 서울역사아카이브.
2 1906년 3월호 『후진가호』에 실린 오야마 후작 저택의 객실로, '농후화미'로 요약되는 양실의 장식법이 적용된 사례다.
3 1938년 『조선과 건축』에 실린 조선저축은행 중역 사택 응접실.
4 1936년 『조선과 건축』에 실린 미쓰비시 사택 응접실.
5 1938년 『조선과 건축』에 실린 최창학 저택 응접실.
6 1937년 『조선과 건축』에 실린 제일은행 경성 지점장 사택 응접실.

키아바리 지역에서 유래한 가벼운 의자)들이 방 한가운데에 자리했다. 이곳은 마치 박물관인 양 '농후화미'濃厚華美의 전형을 보여준다. '농후화미'는 '짙고 화려한 미'라는 뜻으로 빅토리아 시대 실내장식의 특징을 함축한다. 당시 실내장식 입문서에 실린, 양실洋室의 올바른 장식법이다.

한편 여가 시간이 거의 없는 노동 계층에서는 거실에서 사교나 과시를 할 여유가 없었다. 상대적으로 침실이나 부엌보다 거실이 훨씬 느린 속도로 발전했다. 자연스럽게 거실은 중산층 이상의 집에서 더 발전했고, 집 안에서 가장 크고 중심적인 공간이 되었으며 언젠가부터 손님을 맞이하는 공간에서 가족들이 함께 시간을 보내는 곳이 되었다.

우리나라 전통 가옥에서 이러한 기능을 담당한 장소는 사랑이었다. 주로 남성 전용의 접객 공간으로서 사랑채는 여성의 주 공간인 안채와 떨어진 곳에 자리하여 남녀유별의 이념을 보여준다. 그러나 도시화, 근대화가 진행되면서 요릿집, 다방과 같은 공간들이 늘어나면서 사랑의 공적 기능이 점점 축소되었고 1900년 무렵부터 사랑은 응접실이라는 말로 바뀌었다. 접객의 공간으로서 응접실이 그 어떤

공간보다 화려하게 장식된 것은 유럽의 경우와 마찬가지였다. 1910년 내부대신 박제순의 응접실이 새로 만들어진다는 사실이 신문에 실릴 정도로 응접실은 많은 이의 관심 대상이기도 했다.

> "돈도 만타. 내부대신 박제순 씨가 함춘원의 새로 건축한 집에 응접실을 또 건축한다 함은 이미 게제하엿거니와 그 경비는 삼천 환으로 예산한다더라."
> _『대한매일신보』, 1910. 4. 10.

1920년대 들어 조선의 주택을 개선하기 위한 방침으로 활발하게 전개된 주택개량운동의 핵심 중 하나는 '접객 본위'를 '가족 본위'로 바꾸는 것이었다. 과거 사랑방의 역할을 맡은 응접실은 차차 가족 전체가 공유하는 중요한 공간인 거실로 통합되었다. 응접실은 대청, 마루, 마루방, 가족실과 같은 과도기적인 명칭을 거쳐 마침내 거실로 정착했다. 이 공간을 통해 집안의 부를 과시해야 했기 때문에 가장 값비싼 가구인 응접 세트, 즉 소파 세트와 장식장은 반드시 자리를 차지했다.

응접실과 거실은 영국의 역사학자 루시 워슬리Lucy Worsley의 표현대로 주인의 '안목을 표현하는 캔버스'였다.

딜쿠샤의 거실을 채운, 테일러 부부가 선택한 가구와 소품에는 한·중·일 삼국의 언어가 영국·미국의 언어와 함께 얽혀 있다. 딜쿠샤로 이사 오기 전 살았던 그레이 홈 역시 동양과 서양의 문화를 절충한 실내장식의 특징이 오롯이 드러난다. 그들이 꾸민 그들의 거실에는 그들의 언어로 가득하다. 그 언어를 해독하는 일, 그것이 딜쿠샤의 거실을 재현해야 하는 내가 풀어야 할 과제다.

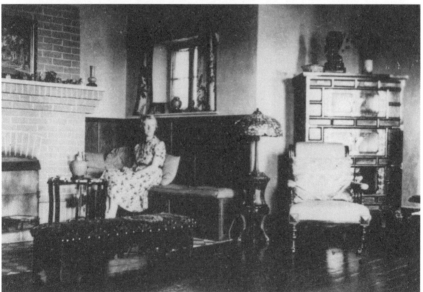

1924년 무렵 딜쿠샤 1, 2층 거실. 서울역사박물관.

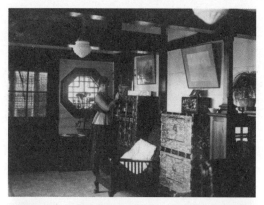

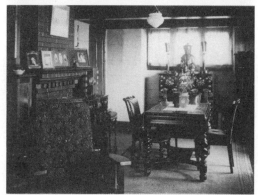

테일러 부부의 신혼집 그레이 홈의 실내. 서울역사박물관.

벽난로

"영국인에게 벽난로가 없는 방은 영혼 없는 육체와 같다."

1904년 독일 건축가이자 예술공예운동의 열렬한 지지자 헤르만 무테시우스 Hermann Muthesius는 이렇게 말했다. 온돌 난방을 하는 한옥과 달리 서양식 주택에서는 벽난로로 실내 공기를 따뜻하게 한다. 그렇다 보니 벽난로가 실내 공간의 중심을 차지한다.

1920년대 한창 대두된 우리나라 주택개량 담론 중에는 온돌 역시 개혁 대상에 포함시켜야 한다는 주장도 있었지만, 이를 옹호하는 목소리가 훨씬 컸다. 그런 주장 안에서 벽난로는 이렇게 언급되었다.

"기왕에 몰각선배沒覺先輩들이 신문 가튼 것을 통하야 소위 생활개조라는 의미로 온돌폐지론 가튼 것을 흔히 게재하엿습니다. 그러나 이는 아모런 고찰도 업시 오직 스토-프나 혹은 다다미 생활하는 양반은 무엇이나 다-조선사람보다는 나으리라는 무지한 억측을 가지고 단지 자기의 어리석음을 폭로하는 데서

1936년 아서 페라리스(Arthur Ferraris)가 그린 〈벽난로와 그림이 있는 인테리어〉에서처럼 벽난로가 거실 중앙을 차지하는 모습은 쉽게 볼 수 있다. 개인.

1837~1840년 무렵 메리 엘렌 베스트(Mary Ellen Best)가 그린 〈인테리어〉는 19세기 서양인들의 매우 전형적인 거실 풍경이다. 스미스소니언 디자인 미술관.

지나지 못하엿슬 뿐이라고 생각합니다. (중략)

그러나 한 가지 유감되는 것은 공기를 덥게 하야 온도를 보전한다는 것보다 신체에 직접 온기를 접촉케 한다는 것이 우리 온도의 특색인 동시에 다소 부자연한 감이 없지 안습니다. 하여간 우리는 구미인歐米人이 영원히 화이여 풀레이쓰를 버리지 못함가티 우리의 선조가 고안한 온돌이라는 것은 영원히 이용치 안흘 수 업스리라고 생각합니다."_김유방, 『개벽』 제33호, 1923. 3. 1.

서양식 주택인 딜쿠샤에도 "구미인이 영원히 버리지 못할 화이여 풀레이쓰" 즉 벽난로가 1, 2층 거실은 물론 2층 방 두 곳에 설치되어 있었다. 거실에 있던 것은 원형이 남아 있지 않아 새로 만들어야 했지만 다행스럽게도 2층 방 두 곳의 벽난로의 원형은 잘 보존이 되어 있다. 원형이 사라져버린 벽난로는 사진에 보이는 대로 벽돌의 형태와 개수를 맞춰 제작을 했다. 원형이 남은 벽난로를 참고한 것은 물론이다.

벽난로는 장식이 아니다. 장작을 넣고 불을 피워 공간을 따뜻하게 하는 역할을

해야 하는데 그러자면 다양한 도구가 반드시 필요하다. 장작을 받쳐놓을 장작받침은 기본이고 그밖에 보조 용구도 보통 다섯 개다. 장작을 넣고 꺼내는 집게, 불씨를 살리는 풀무, 가끔씩 난로 안을 뒤적거릴 부지깽이, 장작이 타고 나면 재를 퍼내는 부삽, 주변을 정리하는 빗자루. 이 가운데 필요에 따라 주로 서너 개로 구성한 세트를 벽난로 옆에 두고 썼다. 벽난로가 낭만이 아닌 현실이던 시절에는 손이 참 많이 가는 까다로운 난방 장치였던 셈이다.

이런 도구들 역시 그 시절 그때의 것으로 돼야 한다. 다행스럽게도 미국 경매를 통해 1900년대 초반에 만들어진 놋쇠 세트를 구할 수 있었다. 도구들마다 손잡이가 모두 둥근 형태로 사진과 비슷하다. 벽난로를 거의 사용할 일 없는 오늘날에는 벽난로 도구 역시 보기 드문 '골동품' 취급을 받지만 쇠살대grate 안에 장작을 넣고 도구들까지 옆에 두니 벽난로에 생기가 도는 것도 같다.

하지만 아쉬운 점이 아주 없지는 않다. 원형이 사라진 거실의 벽난로를 만들어놓고 보니 새로 쌓은 것과 원형이 남아 있던 벽난로의 느낌이 사뭇 다르다. 1, 2층 거실 벽난로의 경우 벽돌 개수와 형태는 사진 속처럼 복원을 하긴 했지만 오래된

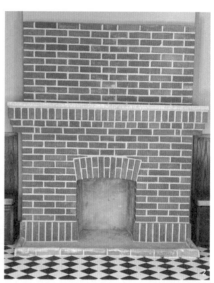

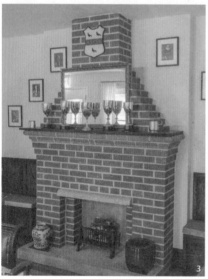

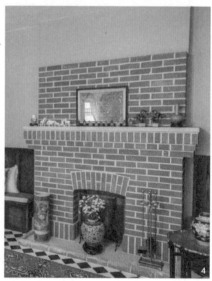

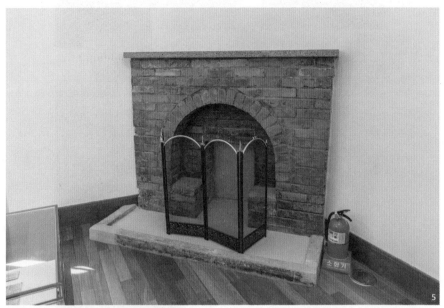

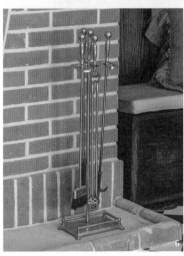

1~2 새로 만든 벽난로 모습. 브라운앤틱.
3~4 실내 재현을 마무리한 벽난로 주변 모습.
5 원형이 남아 있던 벽난로.
6 벽난로 도구 세트.

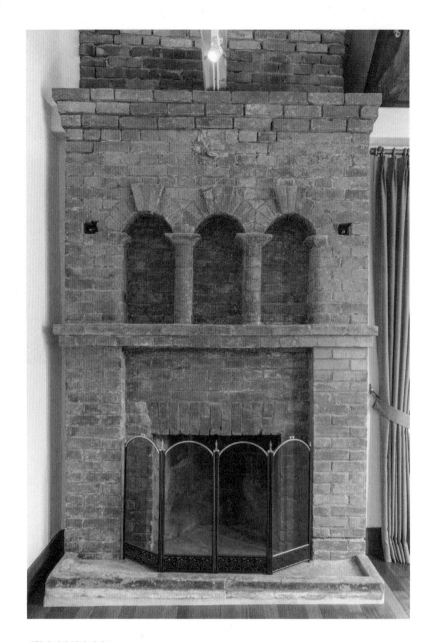

원형이 남아 있던 벽난로.

벽돌의 느낌까지는 살릴 수 없었다. 손으로 만들었을 옛날 벽돌은 울퉁불퉁한 데다 세월의 흔적이 쌓여 고풍스러운 분위기가 전해지는데 새로 쌓은 벽난로는 아무래도 갓 태어난 애송이처럼 깨끗하고 반들반들하다. 옛 공간의 재현을 제대로 하기 위해서는, 말하자면 공간에 그 시대의 감각을 구현하기 위해서는 벽돌 한 장의 질감까지 고민해야 하지만 어떻게 해도 세월의 흔적을 되살려내는 데는 한계가 있다. 새로 만든 벽난로에서 아쉬움이 느껴지니 연달아 여기저기 눈에 밟힌다. 벽난로를 새로 만들고 보니 원래 있던 벽난로와 분위기가 다른 것만이 아니라 그 위에 올려놓을 물건들과도 어쩐지 이질적이다. 그렇지만 또 이것이 딜쿠샤에 쌓이는 새로운 시간의 흔적이다. 앞으로 흘러가는 시간 속에서 언젠가는 이 모든 것이 조화롭게 보일 날이 있을 것이다.

가문의 상징

사진 속 1층 벽난로 위에는 휘장 같은 것이 걸려 있다. 가운데 수평의 띠가 있고 그 위에는 두 마리의 새, 아래에는 한 마리가 자리를 잡고 있는 형상이다. 대체 어떤 의미일까? 가문의 문장일까? 앨버트나 메리의 학교나 클럽, 아니면 아들 브루스와 연관된 것일까?

세 마리의 새는 마치 허공을 날아다니듯 나의 머릿속에서 끊임없이 맴돌았다. 벽난로 주변에 걸린 틱켈 가문과 관련이 있을까 하고 가문의 문장을 검색했지만 연신 허탕이다. 그러던 어느 날 틱켈 가문 사람들에 대한 자료를 찾다 메리 친정 부모의 본명을 알아냈다.

아버지는 찰스 포브스 무아트-빅스Dr. Charles Forbes Mouat-Biggs이고 어머니는 메리 루이자 틱켈Mary Louisa Tickell. 메리는 아버지와 그 가문에 대해서는 거의 언급하지 않았다. '무아트 빅스'는 매우 드문 이름이다. 일반적으로 '빅스' 가문으로 알려졌는데 메리 아버지의 조상이 거기에 '무아트'를 덧붙인 듯했다. 메리의 아버지 찰스 포브스는 의대를 졸업하고 윌트셔의 맘스버리Malmesbury, Wiltshire에서 의사 생활을 했으며, 남아프리카의 보어 전쟁1899~1902에 자원하여 참전을 한 전력이 있

다. 테일러, 틱켈, 그 어떤 이름으로도 찾을 수 없던 휘장은 가족의 역사를 톺아본 후에야 그 실체를 드러냈다. 무아트-빅스가 아닌 빅스 가문의 문장에 마틀렛martlet이라고 하는 새가 새겨져 있다는 걸 알아낸 것이다. 칼새 또는 흰털발제비의 일종인 이 새는 '끝없는 투지'의 상징으로 여러 가문의 문장에 사용되었다. 그 가운데서도 마틀렛의 수와 위치, 가운데 띠, 원형 모티프를 넣은 구성은 빅스 가문의 것이다.

메리의 기록에 따르면 방패 모양의 나무에 문장을 그려넣은 이것은 벽난로 옆에 뚫린 연통 구멍을 가리는 역할을 했다. 철제 난로의 연통을 대들보에 매달아 설치하는 바람에 겨울에는 퍽 흉한 몰골이었다.

실체를 파악했으니 이제 구하는 일이 남았다. 문장을 전문적으로 만드는 아일랜드의 한 업체를 알아내 제작을 의뢰했다. 하지만 그곳에서는 자신들이 보유한 디자인 이외에는 제작이 어렵다는 회신을 보내왔다. 국내 디자이너를 수소문한 끝에 컴퓨터 그래픽으로 도안을 디자인하고 이를 바탕으로 나무판 위에 우선 프린트를 했다. 프린트 결과물을 가지고 질감을 고려하여 화가에게 의뢰, 수작업으로

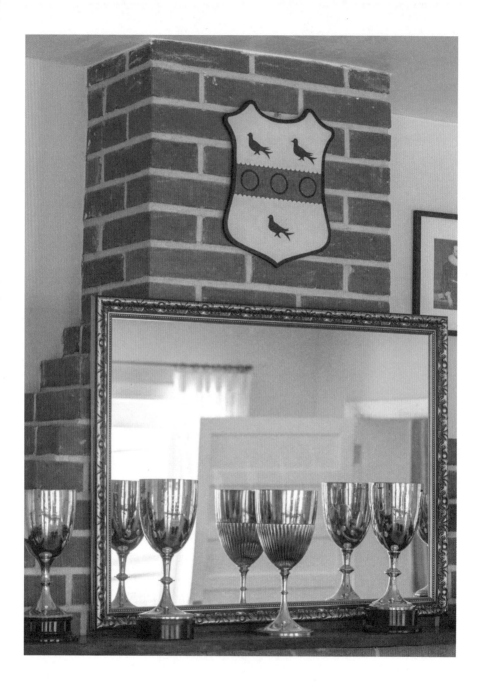

그림을 그려서 가까스로 완성해 달아두었다.

막상 달아놓고 보니 1층 벽난로 주변에 걸린 초상화들도, 문장도 모두 메리의 가문과 관련이 있다. 19세기 빅토리아 시대 이래 여성은 집을 꾸미고 가꾸는 '집안의 천사' 역할을 맡았다. 메리 역시 딜쿠샤의 천사로서 가문에 대한 무한한 자부심을 공간의 중심인 벽난로 주변에 내걸었나보다.

거울

거울만큼 다양한 상징 코드를 가진 것이 또 있을까. 권력, 성性, 금기 등 다양한 설은 물론 이에 대한 이론까지 셀 수 없다. 17세기 프랑스 베르사유 궁 '거울의 방'에 도열한 대형 거울들은 권력의 상징이다. 낮에는 창을 통해 들어오는 햇빛을, 밤에는 화려한 샹들리에 촛불의 빛을 극대화하는 거울은 세상을 비추는 태양왕 루이 14세의 영광을 은유했다.

19세기 유럽에서는 거울에 대한 금기도 많았다. 아이에게 거울을 보여주면 성장이 억제된다거나 사람이 죽은 다음날 거울이 펼쳐져 있으면 불행해진다거나 하는 따위의 설이 그 예다. 또한 젊은 처녀가 알몸을 거울에 비춰보는 것도 금지했다. 욕실에서는 거울은커녕 물에 몸을 비춰보지 못하도록 뿌연 입욕제를 썼을 정도다. 거울은 또한 상류층을 상대로 쾌락을 파는 장소에만 달려 있던 꺼림칙한 것으로 여겨지기도 했다. 그렇지만 19세기 말 무렵부터 거울을 붙인 장롱이 부부 침실에 등장하면서 거울은 차차 사적 공간에서 육체적 정체성을 인식시키는 친숙한 물건이 되었다.

우리나라에서도 전통적으로 거울은 여성의 얼굴을 비추는 경대와 같이 작은 소

품으로 안방을 차지했고, 전신을 비추는 큰 거울은 근대 이후에야 비로소 집 안으로 들어왔다. 나아가 고급 선물의 하나로 이사를 하거나 개업을 하면 금색 궁서체로 '축 발전, 19○○년 ○월 ○일'이라고 쓴 거울을 주고받던 시절도 있었다.

서양에서 벽난로 위의 벽은 거울 아니면 그림이 차지했다. 일반적으로 벽난로가 실내 공간의 가장 중심점이었기 때문이다. 이탈리아 귀족의 저택인 팔라초palazzo 의 벽에는 주로 콘솔을 배치하고 그 위에 거울과 양쪽에 돌출 촛대를 두는 것이 일반적이었다. 거울이 촛불의 밝기를 배가해주기 때문인데 이로써 조명 효과를 극대화했다. 조선시대 유기 촛대 뒤쪽에 붙은 반사판인 화선火扇 역시 같은 역할을 했다. 거울을 중심으로 양 옆에 촛대, 아래에 콘솔을 배치하는 것은 오늘날까지 이어져 콘솔과 거울은 바늘과 실처럼 늘 붙어다니는 한쌍이다.

딜쿠샤 거실 벽난로 위에도 거울과 그림이 각각 걸려 있다. 1층 벽난로 위 거울의 프레임은 퍽 단순해 보이지만 사진을 확대해 보면 안쪽에는 비드 앤드 릴bead and reel(한 개의 타원형과 두 개의 주판알 모양이 교대로 이어진 모양의 구슬장식), 바깥쪽에는 에그 앤드 다트egg and dart(달걀 모양과 창 모양이 연속적으로 엇갈려 있는 장식) 문양

크고 작은 거울을 바라보는 다양한 풍경 속 여인들. 같은 거울인데 분위기는 사뭇 다르다.
1 1640년에 조르주 라 투르가 그린 〈참회하는 막달레나〉. 메트로폴리탄 뮤지엄.
2 1876년 모리조가 그린 〈프시케〉. 티센보르네미자 컬렉션.
3 1877년 루즈롱(Jules James Rougeron)이 그린 〈거울 앞의 옷차림〉. 도쿄후지아트뮤지엄.
4 일제강점기 경성 히노데상행(日之出商行)에서 발행한 경대와 손거울을 보며 화장을 하는 기생들의 모습을 담은 사진 엽서.
 국립민속박물관.

1 18세기 장 프랑수아 드 트루아가 그린 〈스타킹 매는 끈〉. 콘
솔 위에 거울을 둔 모습이다. 뉴욕라이츠만컬렉션.
2 1910년 에드윈 폴리(Edwin Foley)가 그린 〈거울, 촛대 받
침, 테이블〉. 촛대는 없지만 촛대 받침을 둔 것으로 보아 콘
솔과 거울이 전형적인 배치를 엿볼 수 있다. 뉴욕퍼블릭라
이브러리.
3 비슷한 시기 에드윈 폴리가 그린 〈윌튼하우스〉에서는 벽난
로 위에 그림을 걸어두었다. 이 또한 흔히 볼 수 있는 배치
다. 뉴욕퍼블릭라이브러리.

과 유사한 몰딩이 조각되어 있다. 이와 똑같은 모양으로 만들고 싶었으나 최종적으로 사용한 몰딩에는 비드 앤드 릴에서 비드만, 에그 앤드 다트 대신 에그와 아칸서스 잎이 들어가 있다. 사진 속 몰딩은 거듭 확대를 해야만 어렴풋이 볼 수 있으니 기성품에서 가장 비슷한 조합을 선택한 것이다. 그렇게 제작한 틀에 거울을 맞춰 넣었다. 걸어놓고 보니 맞은편에서 들어오는 빛을 받아내며 앞에 놓인 은제 컵을 두 배로 보이게 만든다. 이 집에서 이 거울은 어떤 권력의 의미도, 금기의 흔적도 없이 베란다로 향하는 커다란 창에서 비추는 따뜻한 아침햇살을 그저 조용히 받아 안을 것이다.

은제 컵

1층 벽난로 위에 놓인 건 거울만이 아니다. 은제 컵 다섯 점이 나란히 놓였다. 가늘고 긴 목을 가진, 와인 잔과 비슷한 모양의 이 컵은 영어로 보통 '고블릿'goblet이라고 부른다. 컵을 뜻하는 중세어 '고벨레'gobelet서 유래했다. 같은 컵이라도 바닥이 약간 더 넓고 종교적인 용도로 쓰는 것은 보통 '챌리스'chalice라고 구분해서 부른다. 챌리스는 유럽에서 기독교 공인 전 토속신앙 의례용으로 주로 쓰였지만, 예수가 마지막 만찬에서 사용한 이후로 신성한 피의 상징물이 되었다. 이후로 성당에서는 신자들이 기증한 각종 보석을 박거나 화려한 금은 세공 기술을 뽐내 고귀한 물품으로 만들어내곤 했다.
일반인들이 물이나 술을 담는 컵은 중세까지만 해도 주로 나무나 코코넛 열매 껍질을 잘라 만들었다. 그러다 은 세공술이 발달하면서 위생적일 뿐만 아니라 훨씬 아름답게 제작한 은제 컵은 귀족들의 애호품이 되었다. 결혼이나 탄생을 축하하는 선물로도 그만이었고 각종 운동 경기의 부상품으로도 활용했다. 기본 형태는 600여 년 동안 변함이 없다. 이처럼 단순하면서 완벽한 기능을 갖춘 컵의 형태는 인류가 만들어낸, 완전에 가까운 몇 안 되는 것 중 하나가 아닐까 싶다.

1648년 얀 데 헤엠(Jan Davidsz de Heem)이 그린 〈과일로 둘러싸인 성배〉. 빈 미술사 박물관.

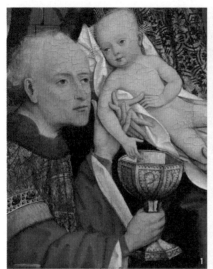
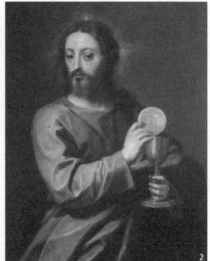
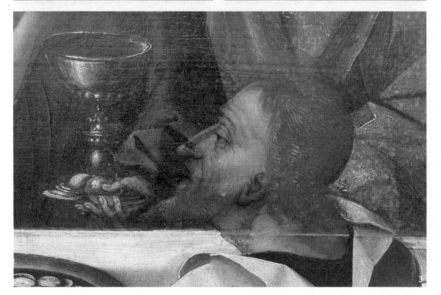

그림 속에 등장하는 다양한 은제 컵.
1 15세기 후반 무명 화가가 그린 리스본 재단화 〈왕들의 경배〉 부분. 런던내셔널갤러리.
2 17세기 중반 알론소 카노(Alonso Cano)가 그린 〈성찬식 빵을 축복하는 예수〉 부분. 샌디에이고 미술관.
3 16세기 중반 무명 화가가 그린 재단화 〈최후의 만찬〉 부분. 위트레히트 성 캐서린 수도원박물관.

딜쿠샤 벽난로 위에 놓일 은제 컵은 테일러 부부의 자손들이 서울역사박물관에
기증한 유물과 유사한 것을 구하면 되었다. 기증품 가운데는 음첨골 광산의 모
습, 고종 황제의 국장 행렬 사진을 비롯하여 가족의 사진과 메리가 그린 조선 사
람들, 딜쿠샤에서 사용한 것으로 추정되는 공예품도 여럿 포함되어 있는데 그
가운데 은제 컵도 있다. 두 개의 유물 중 하나에는 'BISLEY MEETING 1899
REVOLVER' 2ND PRIZE TIE'라는 문구가 새겨져 있다. 이는 메리의 아버지
무아트-빅스 대령이 영국 비슬리에서 열리는 유명한 사격 대회에서 권총부문
2등상을 수상한 것을 기념하는 컵이다. 사진 속 다른 컵들은 또 어떤 경사를 기리
는 것이었을까 궁금해진다. 물론 그 답을 알 수는 없다.

참고할 실물이 있으니 사진만 있는 것보다는 찾기가 한결 낫다. 영국 여러 지방
의 경매를 통해 하나씩 둘씩 모았다.

은제 컵을 하나씩 모을 때마다 벽돌로 새로 쌓은 1층 벽난로 위 거울 앞에 나란히
둘 생각에 설렜다. 하지만 예상대로 되지 않았다. 완성된 벽난로의 상단 폭이 너
무 좁아 컵들을 올릴 수 없다는 게 아닌가. 벽돌 개수를 사진과 똑같이 맞추어 쌓

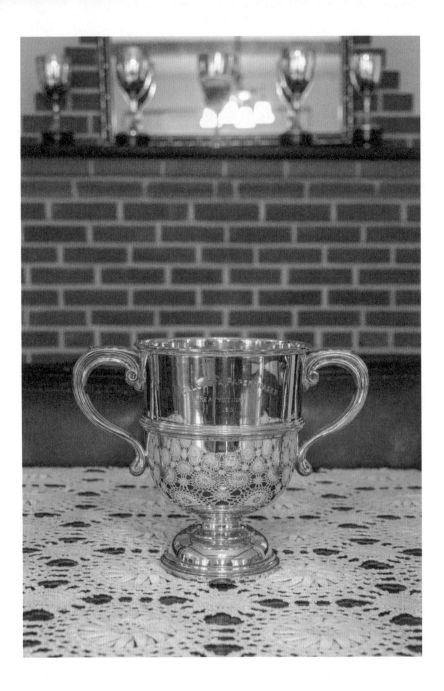

있는데도 상단에 충분한 면이 확보되지 않았다는 설명이다. 벽돌 크기가 과거와 달랐기 때문인 듯한데 공사를 하면서 미처 예측을 못한 모양이다. 벽난로 상판은 대리석 판 마감이 보통인데, 이 역시 빠뜨렸다. 그 결과 벽난로에 위풍당당하게 도열해야 할 은제 컵 다섯 점이 고꾸라질 위기에 놓였다. 이 초유의 사태를 보고 있자니 속마음으로는 벽난로를 허물어버리고 싶었다. 서양의 주거 공간에서 벽난로는 그야말로 공간의 중심이다. 난방 역할은 물론이거니와 장식품을 진열하는 전시 공간이다. 그런 공간이 뜻대로 안 나와서 속앓이를 단단히 해야 했다. 가까스로 벽난로 위에 대리석 상판을 얹고 은제 컵을 올리는 것으로 해결의 가닥이 잡혔다. 그나마 천만다행이다.

벽난로 위 소품들

오감의 예술품 비연호

1941년 일본이 미국 진주만을 기습 공격, 태평양전쟁이 터지자 일본은 조선에 거주하고 있던 미국, 영국 등 이른바 '적국'의 서양인들을 수용소에 구금했다. 그러고 얼마 지나지 않아 조선총독부는 외국인추방령을 내렸다. 서양인들 대부분은 조선을 떠나야 했다. 앨버트와 메리 역시 예외일 수 없었다.

미국으로 돌아가게 된 메리는 될 수 있는 한 많은 물건을 가져가고 싶어 허락된 무게에 맞춰 짐을 쌌다 풀기를 반복했다. 쓸데없는 것만 쌌다는 앨버트의 핀잔을 들어가며 메리가 짐을 꾸린 그날의 정경이 머릿속에 그려진다. 귀중품을 가져갈 방도를 고심한 끝에 수표는 성경책 표지 안에 끼웠고, 다이아몬드는 치즈 안에 밀어넣고 한끝을 베어먹은 뒤 새 치즈를 함께 두었다. 수용소에 있을 때 감시병이 새 치즈만 압수해 갔으니 그녀의 기지가 빛을 발한 셈이다. 허리에 두른 호박 목걸이를 보며 앨버트는 마치 십자군전쟁 나가는 남편들이 아내에게 채운 정조대 같다며 놀리기도 했다.

중국산 비연호鼻煙壷를 넣을까 말까 고민하던 그녀는 결국 비연호, 즉 코담배병을

짐꾸러미에 넣었다. 기증 유물들 안에 들어 있는 여섯 점의 비연호가 이것일까.

비연호는 코담뱃가루를 담는 작은 병을 말한다. 청나라 때부터 제작한 걸로 알려졌는데, 당시 청에서는 담배는 금지했지만 코로 흡입하는 코담배는 감기, 두통, 위장병 등 흔한 병의 증상을 완화하는 치료약으로 허용했다. 청대 생활과 문화를 생생하게 전해주는 조설근의 소설 『홍루몽』에도 이에 대한 내용이 나온다. 청문이라는 시녀가 발열과 두통, 코막힘에 시달리고 있었는데 온갖 약을 써봐도 효험이 없자 보옥의 권유로 사각 유리함에 담긴 코담뱃가루를 손톱으로 조금 찍어 콧속에 넣고 들이마셔 몇 번 재채기를 한다. 이 소설에서 반짝이는 유리함에 담긴 비연, 즉 코담뱃가루는 이처럼 서양식 약의 일종으로 여겨졌다.

서양에서는 코담뱃가루를 사각형이나 타원형, 원형의 함인 스너프 박스snuff box에 담아 지니고 다녔다. 유럽에서는 황제를 비롯하여 상류층에서 주로 애용했고, 특히 귀족 여성들 사이에서 각광을 받았다. 연인에게나 외교적 선물의 하나로 당대 최고의 금은 세공사들이 솜씨를 발휘해 제작한 코담뱃갑은 그야말로 손 안에 든 미니어처 예술품이었다.

19세기 초 파리에서 만든 스너프 박스.
클리블랜드 미술관.

코담배를 중국으로 전파한 것은 포르투갈 사람들이다. 뚜껑 달린 함에 담긴 가루는 습기에 퍽 취약했다. 그러자 공기에 최대한 노출이 되지 않도록 입구가 작은 병이 개발되었다. 바로 비연호다. 코담배는 황제는 물론 상류층에서 인기를 끌었고, 이를 담는 비연호는 도자기·옥·상아·유리 등 다양한 소재로 만들어지면서 여기에 예술적인 조각과 그림이 더해져 감상의 대상이 되기도 했다. 19세기에 접어들면서 코담배는 대중적인 애호품이 되었고, 사람들은 유리로 만든 비연호를 가장 많이 애용했다.

예수회 선교사들을 신임하고 그들로부터 서양의 학문과 기술을 적극적으로 받아들인 청나라 강희제는 1696년 독일인 수사 킬리안 슈툼프Kilian Stumpf로 하여금 자금성 안에 유리공방을 설치하게 했다. 이곳에서 여러 예술가가 서양의 유리 제작 기법을 전수 받아 본격적으로 각종 유리 제품을 생산했다. 여기에 비연호도

있었다. 비연호는 한걸음 더 나아갔다. 19세기 예술가들은 'ㄴ'자로 꺾인 가느다란 붓으로 유리병 내부에 그림을 그린 비연호를 제작했다. 이렇게 만든 비연호는 실제로 사용한다기보다 일종의 미니어처 예술품으로 감상의 대상이었다. 코로 들이마시고 눈으로 보고 손바닥 안에서 문지르면서 촉감을 즐기는 비연호는 그 야말로 오감의 예술품으로 이를 수집하는 애호가들이 많았다. 테일러 부부도 그 랬다.

메리는 2층 벽난로 위에 여러 개의 비연호를 나란히 세워 놓았다. 확대해 개수를 세어보니 열 개 남짓. 경매, 페어, 딜러를 가리지 않고 닿을 수 있는 곳을 총동원해서 기증 유물과 최대한 비슷한 것들을 구했다. 제각각의 형태와 빛깔을 가진 여러 개의 비연호가 벽난로 위에 아기자기하고 아름답게 서 있다.

옥으로 피어난 꽃

중국인들의 옥사랑은 유별나다. 다양한 옥을 엮어 분재처럼 만든 작은 화분은 지금 봐도 매우 독창적이다. 자연을 실내에 들이려는 노력은 동서양을 가리지 않는다. 서양에서도 중국에서 수입한 옥나무를 모방하여 도자기로 꽃을 빚어 붙인 꽃나무나 화병이 유행했다.

루이 15세의 유명한 애첩 퐁파두르 부인은 1740년 설립한 뱅센의 도자기 공방을 적극 후원하여 1756년 파리와 가까운 세브르sèvres로 이전을 시켰고, 이 공방을 왕실 공방으로 격상시켰다. 그런 까닭에 세브르 공방의 자기에는 그야말로 퐁파두르의 취향이 그대로 녹아 있다. 뽀얀 피부의 그녀가 좋아한 분홍색을 비롯하여 하늘색, 파랑색, 초록색, 노랑색 등의 바탕색에 당대 최고 화가인 부셰F. Boucher의 그림을 넣고, 입체적인 금도금 테두리를 두르는 것은 세브르를 세브르답게 만드는 공식이었다. 특별한 후견인을 둔 덕분에 세브르 자기는 마이센이 일군 유럽 자기의 명성을 위협하는 최고의 반열에 올랐다.

바로 이 세브르와 마이센에서 중국의 옥나무 같은 입체적인 도자기 꽃을 꽂은 도

자기 화분 자르디니에르_{jardinières}를 생산했다. 그 덕분에 애호가들은 시들지 않는 생기 있는 꽃을 일 년 내내 즐길 수 있었다. 퐁파두르 부인 역시 빠질 수 없었다. 그녀는 꽃이 피지 않는 겨울에는 자신을 위해 루이 15세가 지어준 벨뷔 성 정원에 도자기 꽃을 심은 뒤 마치 물을 주듯 향수를 뿌려 왕을 기쁘게 해주었다고 한다. 소심하기로 유명한 루이 15세가 퐁파두르의 방에만 다녀오면 기분이 나아졌다고 하는데 '심기 내조'에 도자기 꽃들도 한몫했던 듯하다.

딜쿠샤에도 옥으로 만든 화분이 있었다. 벽난로 위 비연호들과도 퍽 잘 어울려 보인다. 도자기와 옥으로 만든 꽃들은 시들지 않으니 사계절 감상하기에 좋았을 법도 하다. 영국 경매 사이트에서 비교적 어렵지 않게 찾았다. 처음 만난 옥나무는 무척 화려했다. 보라색, 빨간색, 갈색 꽃과 녹색 잎사귀가 무척 고풍스러워 보였다. 수 개월 뒤 도착한 실물은 그러나 사뭇 칙칙하다. '실물이 사진과 다를 수 있음'이라는 깨알 같은 안내 문구가 어디 옥나무에만 해당할까. 때로는 실물이 사진보다 못 할 수도, 때로는 더 나을 수도 있는 법. 이만큼이라도 구한 걸 다행으로 여기련다.

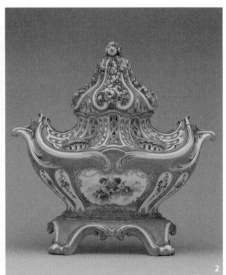

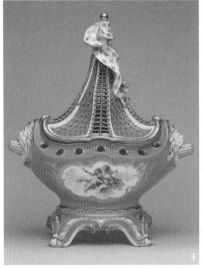

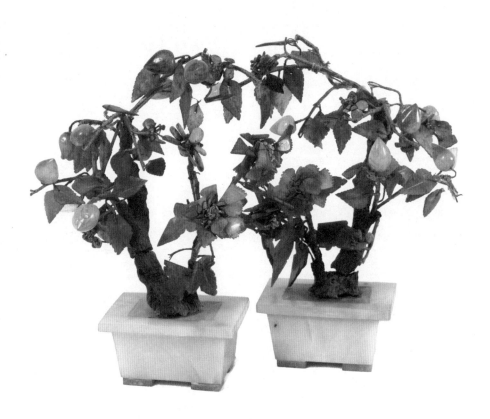

1 1756년 부셰가 그린 〈마담 드 퐁파두르 초상〉. 뮌헨 알테 피나코텍 미술관
2 1757년 퐁파두르 부인이 좋아한 색 중 하나로 만든 돛단배형 포푸리. 메트로폴리탄 뮤지엄.
3 1758년 분홍색을 특히 좋아한 그녀의 이름을 붙인 '퐁파두르 핑크'로 만든 돛단배형 포푸리. 메트로폴리탄 뮤지엄.
4 1751년 뱅센 제조소에서 만든 도자기 꽃 화분. 세브르국립도자박물관.

말 인형

벽난로 위에는 당나라 시대 만들어진 말 모형들도 있었다. 어느날 딜쿠샤를 방문한 프랑스 영사 부인은 이 말들을 보고 환호성을 질렀다. 수집에 일가견이 있다던 그녀는 하나하나 조심스럽게 만지며 메리에게 이렇게 말했다.

"이 귀한 것들의 먼지를 터는 일을 다른 사람에게 맡기지는 않겠죠?"

그녀의 손끝에 잔뜩 묻은 먼지를 본 메리가 부끄러워했다는 이야기도 전해진다. 사진 속 말들은 그 정체를 알 수가 없다. '당, 송 시대 말 인형'이라는 메리의 메모로는 도무지 그 재료를 알 방도가 없다. 도자기라 하더라도 유약을 바른 것인지 테라코타인지도 알 수 없기는 마찬가지. 당나라 시대에는 장사를 지낼 때 말이나 낙타, 또는 관원들의 모습을 도기 인형으로 만들어 부장품으로 무덤에 함께 넣었다. 그걸 단서로 찾기 시작했다.

녹綠, 황黃, 백白의 세 가지 잿물을 발라 구워낸 '삼채'三彩 도기는 수당 시대에 접어

들면서 무덤에 넣을 부장품으로 다양하게 제작했는데 초록, 노랑, 갈색 세 가지 색상의 유약이 크림색 바탕에 자연스럽게 흐르는 모양의 당삼채는 당나라의 대표적인 미니어처 인형으로 알려져 있다. 하지만 당삼채는 미니어처라 해도 높이가 약 30센티미터 이상인 것이 보통이고 사진 속 작고 동글동글한 말들은 크기와 모양새가 이와는 다른 듯했다. 사진 속 말 인형이 어떤 소재였을지 정말 궁금하지만 알아낼 방도가 없으니 답답하기만 하다. 그나마 비슷한 것을 구해야 하는데, 미니어처 말들은 의외로 구하기가 매우 까다로웠다.

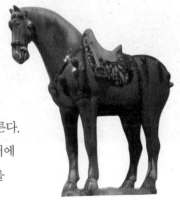

재현의 다른 말은 어쩌면 '기다림의 연속'일지도 모른다. 뭔가를 찾기 위해서는 수많은 박물관, 갤러리, 딜러에게 관련 이미지에 대해 메일로 문의하는 걸 빼놓을 수 없다. 그러나 이들에게는 답이 없다. 수신 여부를 확인하고, 시간도 체크한다. 하루, 이틀, 사

7~8세기 당나라 때 만든 당삼채 말.
기메 박물관.

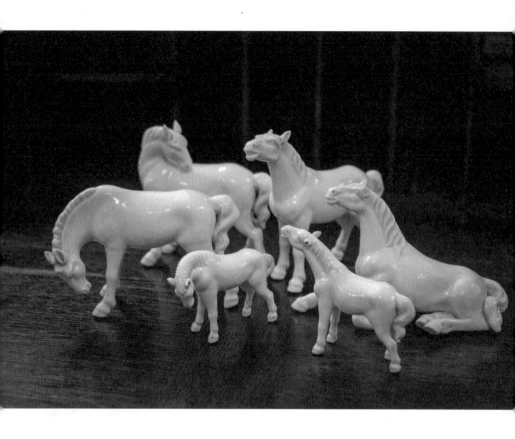

흘이 가도 답은 없다. 기다림의 연속이다. 특히 영국이나 미국의 기관들은 거의 답을 보내지 않는다. 정중하게 재촉하는 메일을 다시 보내지만 역시 묵묵부답. 나의 정중하고 간절한 요청이 그들에게는 귀찮은 스팸 메일로 여겨질 뿐이라는 걸 모르지 않지만 그래도 보내지 않을 수 없다. 회신이 빠른 이들도 있다. 구매 문의를 받은 딜러들의 반응 속도는 확실히 다르다. 빨라도 너무 빨라 곤란한 경우도 있다. 겨우 찾았다 싶어 구매요청서를 작성하고 있는데 그 사이에 다른 사람에게 팔려버리기도 한다. 그런 걸 보면 예산이 충분하다고 원하는 걸 다 가질 수 없는 게 이 세계인 듯하다. 스피드와 운. 예측 불가인 이 두 가지야말로 공간 재현에 꼭 필요한 외적인 요소인 셈이다.

결국 말의 정체는 명확히 밝히지 못한 채 여러 경로를 거쳐 19세기 서양에서 '블랑 드 신'Blanc de Chine이라고 불린 덕화 지역의 수출 자기를 구했다. 높이 약 12센티미터. 여섯 개의 말들이 벽난로 위에 옹기종기 자리를 잡으니 어려운 숙제를 또 하나 풀었구나, 싶으면서도 할 수만 있다면 메리에게 원래 어떤 말들이었는지 묻고 싶은 마음이 들기도 했다.

난로

1층 거실 사진 한쪽 귀퉁이에는 시커먼 캐비닛 같은 물건이 보인다. 손잡이가 달린 문을 열고 장작이나 석탄을 넣어 불을 피우는 난로 같다. 2층 거실에도 난로가 있는데 1층과는 다른 모양이다. 조선의 겨울은 매섭기로 유명했고 좌식 생활에 익숙하지 않은 외국인들은 난방을 위해 벽난로를 설치하고 그것도 모자라 이동식 난로를 두고 썼다. 잡화점에서는 미국과 유럽 그리고 일본에서 수입한 난로들을 판매했다. 이미 경성에는 미야자키식 페치카宮崎式ペーチカ나 난로만 전문적으로 설치하는 스기야마 제작소彩山製作所 같은 일본 업체도 있었다.

19세기 미국과 유럽의 거실에는 벽난로의 보조 난방 기구인 '팔러 히터'가 필수품이었다. 팔러 히터는 미국 '건국의 아버지' 중 한 사람이자 100달러 지폐 속 인물 벤자민 프랭클린이 발명한 프랭클린 스토브에서 유래했다. 1742년 등장한 프랭클린 스토브는 상자 형태로, 바깥에서 들어오는 신선한 공기를 따뜻하게 데우는 개방식 난로였다. 그는 자신의 아이디어를 특허라는 권리로 묶은 뒤 독점 판매해서 큰돈을 벌 수도 있었지만 공공의 이익을 위해 어떤 권리도 주장하지 않았다. 그의 자서전에는 이런 대목이 있다.

"우리는 타인의 발명품으로 많은 혜택을 받고 있으니, 자신의 발명품을 타인에게 제공할 기회가 생기면 그 자체에 감사하고 흔쾌하게 무료로 제공하는 것이 마땅하다."

그러나 프랭클린 같은 사람만 있는 건 아니다. 런던의 한 철강 상인은 프랭클린 스토브의 아이디어를 활용, 특허를 얻기도 했다. 시간이 흐르면서 수많은 제조사에서 실내에 퍼지는 자욱한 연기와 열효율, 디자인 등을 개선한 팔러 히터를 속속 선보였고, 1920~30년대 미국에서는 가정용 난로의 개발이 폭발적으로 이루어졌다. 처음에는 장작이나 석탄을 주 연료로 삼는 화목난로를 썼지만 가스와 석유 난로도 속속 개발했다. 비슷한 시기 등장한 수백 가지 난로 중 과연 딜쿠샤의 난로는 어떤 걸까. 각종 브랜드를 찾아내 당시 상품 이미지를 열심히 검색한다. 1920년대 미국 가정에서는 아메리칸 라디에이터 컴퍼니에서 제작한 '벡토'Vecto 나 에스테이트 스토브 컴퍼니에서 만든 '히트롤라'Heatrola 등을 비롯한 각양각색의 난로들이 크게 인기몰이를 한 것으로 보인다. 벡토 히터는 따뜻한 공기를 여

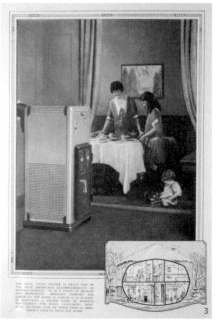

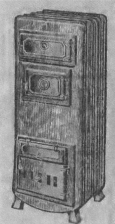

1 1742년 제작된 프랭클린 스토브.
2 1874년 빅토리아 시대 등장한 팔러 스토브 트레이드 카드.
3 1926년 아이디얼 벡토 히터 광고.
4 1922년 몽고메리 워드 사의 히터 광고.

러 개의 방에 골고루 보내는 획기적인 시스템이라는 점을 주로 홍보했다. 구멍
뚫린 양철 난로 옆판이 메리의 메모가 붙어 있는 1층 거실 사진 속 제품과 꽤 닮
았다.

한편 2층에 놓인 난로는 1922년 몽고메리 워드 사 도록에 실린 난로 일러스트레
이션과도 닮은 듯하다. 이 회사에서 주문 가능했던 '윈저'Windsor 히터는 효율성과
경제성을 강조할 뿐만 아니라 집안의 가구 색에 맞게 칠을 해주기 때문에 기존의
그 어떤 난로보다 깔끔한 외관을 자랑한다고 광고하고 있다.

딜쿠샤에 1929년 세 들어 살았던 조안 그릭스비의 딸 페이스의 글에서 난로에
대한 단서를 포착할 수 있다.

> "당시 집주인 테일러 씨네가 거실에 몽고메리 워드 사의 요리용 오븐과 못생긴
> 독일 난로를 설치해주었다. 검은색 난로는 석탄을 넣어 때면 체리색으로 벌겋
> 게 달아올라 거실을 너무 덥게 만들었다."

페이스의 아버지는 일본제 파라핀 난로 세 개를 사와서 방과 욕실에 들여놓았다. 당시 열두 살이던 그녀는 대부분 어머니의 기억을 빌려 글을 썼지만 아버지가 난로의 열린 문으로 쓰레기를 넣은 뒤 세게 닫고 다리 하나를 발로 찼다는 등 난로에 대한 기억은 퍽 구체적이다.

몽고메리 워드 사 제품이든 독일제든 재현에 적합한 매물이 나오기만을 바랐지만 오늘날 더 이상 사용하지 않는 1920년대 화목난로는 시장에서 거의 자취를 감춘 모양이다. 매물로 나오는 대부분의 화목난로는 크기가 작아 1층 거실에 놓기에는 부적합했다. 1920년대 난로 중 매사추세츠 톤턴Taunton 지역 와이어 스토브 컴퍼니에서 제작한 '글랜우드'Glenwood 제품이 크기도 적당하고, 구할 수 있는 거의 유일한 대안이었다. 이 회사는 1879년 설립 이후 1900년 무렵에는 미시건 동부에서 가장 큰 규모로 성장했고, 1949년에 문을 닫았다. 초창기에는 화목난로에 주력했으나 1920년대부터는 가스와 전기난로로 모델을 변경했다. 글랜우드 난로는 단순한 구조로 고장이 잘 나지 않고 수리가 간편한 데다 합리적 가격이라는 장점 덕분에 그 당시 큰 사랑을 받았고, 약 70여 년 간 미국의 많은 가정을

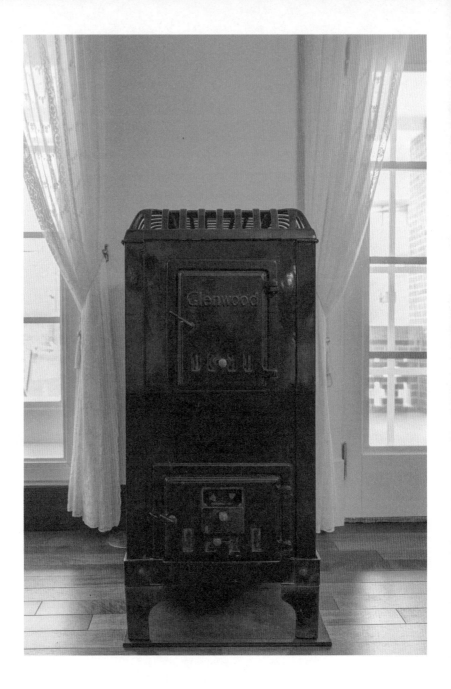

따뜻하게 덮혀주었다.

그 시절 미국인 가정에 온기를 가져다준 수많은 글랜우드 난로 중 딜쿠샤와 인연이 닿은 것은 미국 피츠버그에 사는 노인 한 분의 소장품이다. 적당한 난로를 구한 즐거움도 잠시, 직접 가지고 가라는 조건이 마음에 걸렸다. 역시 만만치 않은 일이었다. 운송을 의뢰한 LA의 업체에서는 미국 내 운송에만 우리 돈으로 약 700만 원이 넘는 비용을 제시했다. 차선책으로 이번에는 인근 시카고의 협력업체를 섭외했지만 세계를 마비시킨 '코로나19'로 인해 세 차례나 운송 스케줄을 취소했다. 우여곡절 끝에 시카고에서 배로 부산까지 실어온 뒤 트럭으로 다시 서울까지 운송하는 대장정을 거친 끝에 겨우 받을 수 있었다. 물건을 찾기 전까지는 물건만 찾으면 걱정이 없을 것만 같다. 하지만 물건을 찾은 뒤에도 넘어야 할 산은 또 나타난다. 어렵게 구한 물건이 바다 건너에서 무사히 도착할 때까지 때로는 어마어마한 운송비와 피 말리는 수송 작전이 펼쳐지기도 한다. 모름지기 일이란 끝날 때까지 끝나는 게 아니다.

화로

사진 속 1층 벽난로 옆에 놓인 둥근 그릇은 관계자 모두의 궁금증을 자아냈다. 매사 꼼꼼하게 기록해둔 메리가 어찌된 일인지 여기에 대해서는 언급을 하지 않았다. 얼핏 보면 화분 같기도 한데 낮은 원통형에 얼룩덜룩한 무늬가 있는 것이 도자기 재질로도 보인다. 이처럼 독특한 기형은 조선과 중국 전통 자기에서는 보기 어려워 일본 자기 쪽으로 조사를 시작했다.

찾다 보니 '히바치'火鉢라고 부르는 일본 전통 화로의 모양이 이와 비슷하다. 히바치는 '고타쓰'炬燵라고 하는 각로脚爐와 함께 오랫동안 일본의 겨울 추위를 이기는 난방 필수품이었다. 메이지 시대부터 다이쇼 시대大正時代, 1912~1926를 거쳐 쇼와 시대昭和時代, 1926~1989에 이르기까지 애용되었다.

히바치는 주로 나무, 도자기, 동으로 만든다. 사진 속 히바치는 얼룩덜룩한 무늬가 눈에 띈다. 아무래도 나무나 동보다는 유약을 바른 도자기 쪽으로 마음이 기운다. 도자기 히바치는 짙은 파란색이 가장 일반적이었다. 일제강점기 일본인들이 사용한 것이 남아 있었는지 아니면 후대에 어떻게 흘러들어왔는지 내력이야 알 수 없지만, 연이 닿아 개인이 소장하고 있던 히바치를 국내에서 구할 수 있었

152

서양과 동양에서 난로와 화로를 요리에 이용하는 모습.
1 1794년 에이쇼사이 조키(栄松斎 長喜)가 그린 우키요에 〈히바치〉.
2 1905년 레옹 들라쇼가 그린 〈속옷 만드는 여인〉. 오르세 미술관.
3 18세기 니콜라 베르나르 레피시에가 그린 〈아침 준비〉. 렌느 미술관.

다. 원하던 것과 비슷하긴 했지만 그래도 구매를 결정하기 전 흑백으로 촬영해 사진 속 느낌과 비교해보는 것을 잊지 않았다.

히바치는 난방용뿐만 아니라 방 안에서 차나 국을 데우거나 김을 굽고, 찰떡을 구워먹고, 깨를 볶는 데에도 두루 사용했다. 일본의 방에서는 다다미 바닥에 자국을 내지 않도록 둥근 깔개를 두고 썼다. 서양에서도 크게 다르지 않았다. 겨울을 나기 위해 사용하는 다양한 모양의 난방 장치들은 동시에 요리를 할 때 유용하게 쓰이기도 했다. 딜쿠샤에서도 그런 용도로 썼을까? 벽난로 옆에 둔 걸 보니 어쩌면 장작이 타고 남은 재를 담는 용도로 쓴 게 아닐까 싶다가도 창가에 놓인 찻주전자를 일본인들처럼 따뜻하게 데워 마셨을 수도 있겠다 싶기도 하다.

의자들

100여 년 전 조선의 일반 가정에서 의자는 생소했다. 메리의 신혼집 그레이 홈을 방문한 조선 여인이 의자의 앉는 자리를 딛고 올라가 등받이에 앉으려다 그만 뒤로 벌러덩 넘어지는 해프닝이 벌어졌다. 지금 생각하면 우스꽝스럽지만 서양식 의자를 처음 본 그녀로서는 그럴 법도 하다.

딜쿠샤에는 의자가 여러 개 있다. 식탁 의자를 제외하고도 바퀴가 달린 너싱체어 nursing chair, 안락한 클럽체어, 이지체어, 잉글누크, 벤치 등 모양도 제각각이다.

너싱체어는 어머니나 유모가 아이를 안고 수유를 하거나 달랠 때 쓰는, 비교적 나지막한 의자다. 유모와 아이 모두에게 안정감을 줄 수 있도록 낮게 고안되었다. 카브리올cabriole이라고 부르는 곡선의 다리 또는 짧은 직선의 다리를 가지고 있고 필요에 따라 쉽게 옮길 수 있도록 바퀴가 달린 것이 보통이다. 아이를 안아야 하기에 거추장스러운 팔걸이는 없다. 또한 시트에는 안락함을 주기 위해 스프링이 장착되어 있어 푹신하고, 등받이에도 솜이 넉넉히 들어가 있어 포근하게 기대기에 좋다. 수유를 위해 특별히 고안되었다는 점, 유모의 사용을 전제했다는 것으로

보아 부유한 상류층에서 쓰던 것임을 알 수 있다. 영국에서 주로 사용했다.

딜쿠샤의 너싱체어는 등받이와 시트가 모두 패브릭으로 덮여 있고 의자 위에 쿠션이 한 개 놓여 있다. 이를 재현하기 위해 일단 윤곽선이 비슷한 걸 고른 뒤 천으로 덮어 그 형태를 만들었다. 비교적 밝게 보인다는 점을 감안하여 천 색깔은 밝은 베이지색으로 결정했다.

다양한 안락의자 중에서 그 형태가 넉넉하고 천이 아닌 가죽으로 덮은 의자인 클럽체어는 1920년대 프랑스에서 처음 만들어졌다. 그때부터 '안락한 의자'fauteuil comfortable로 불릴 만큼 앉으면 몸 전체를 감싸는 듯 편안하다. '클럽'이라는 이름은 남성들의 전용 공간인 신사용 클럽에서 남성들이 여기 앉아 신문을 보거나 담배를 피운 것에서 붙여진 것으로 추정된다.

딜쿠샤의 클럽체어는 등받이와 팔걸이의 일부만 드러나 있는데, 등받이 뒷면에 징을 둘러 가죽을 고정한 것이 선명하다. 사진의 형태와 비슷한 1920년대 의자를 찾았는데 다행히 그 상태가 나무랄 데 없이 좋았다. 오래된 가죽이 품고 있는

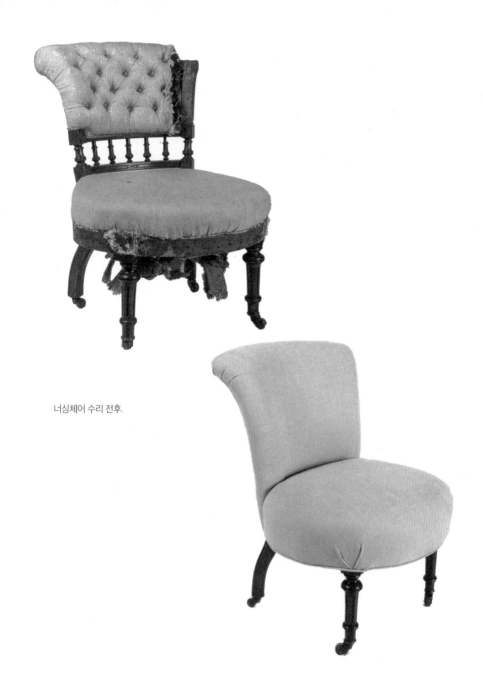

너싱체어 수리 전후.

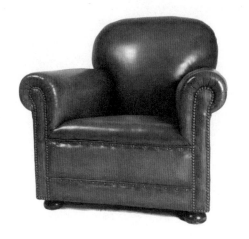

클럽체어 앞뒤.

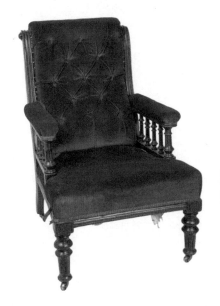
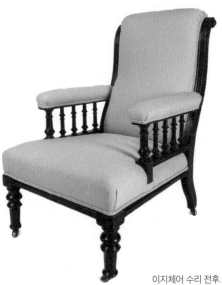

이지체어 수리 전후.

은은한 멋도 지니고 있어 더 마음에 들었다.

딜쿠샤 2층 거실 잉글누크 한쪽 편에 놓인 의자는 흔히 '이지체어'easy chair라고 부른다. 편안함을 추구하는 빅토리아 시대 가구의 전통을 이어받은 것으로, 팔걸이가 있고 등받이가 뒤로 약간 젖혀져 있어 여기 앉으면 자연스럽게 뒤로 기대는 자세가 된다. 의자에 앉으면 몸이 풀어진다고 해서 영어로 그렇게 부르긴 하지만 어떤 특정한 형태를 정의한다기보다 안락의자를 두루두루 그렇게 부른다고 보는 편이 맞다.

딜쿠샤 이지체어의 포인트는 팔걸이에 일렬로 서 있는 기둥 형태의 막대기다. 운좋게도 비슷한 마호가니 의자를 어렵지 않게 찾았다. 짙은 자주색 패브릭은 사진의 명도를 감안해 밝은 색으로 천갈이를 했다. 색깔을 정하는 데 고민이 없을 리없다. 흑백사진에서 패브릭의 색까지 알아내는 것은 불가능한 일이니 다른 의자와 커튼을 비롯해 주변과의 조화를 고려하여 미색으로 결정했다.

의자는 서양 가구의 대명사다. 19세기 서양인들은 의자를 문명의 척도로 여겼다. 의자가 없는 나라는 곧 가구가 없는 나라였다. 바닥에 그냥 앉으면 비위생적이라는 위생 담론 프레임도 만들어졌다. 또한 의자는 곧 권위의 상징이라는 인식역시 서양인들에게는 퍽 뿌리가 깊다. 중세까지만 해도 의자는 왕이나, 영주, 무리의 우두머리만 앉을 수 있는 특별한 물건이었다. 권위를 드러내기 위해 높이치솟은 의자 등받이는 앉은 이의 화려한 배경이 되어주었다. 팔걸이에 손을 얹으면 그 위엄이 배가 되었다. 의장, 회장이라는 뜻을 가진 단어 '체어맨'이 의자에 앉은 자를 의미하는 데서 온 것만 봐도 그 상징성을 짐작할 수 있다.

의자 디자인의 변천사를 보면 서양 가구의 흐름을 읽을 수 있으며, 의자만큼 시대별 특징을 오롯이 품고 있는 가구도 없다. 등받이와 팔걸이, 그리고 다리 모양은 그 시대의 요구에 맞게 변해왔다. 실내 생활양식을 크게 입식과 좌식으로 구분하는데 그 척도가 바로 의자의 유무다. 오늘날과 달리 우리나라를 비롯한 아시아 국가들의 전통 가옥의 실내 공간은 대부분 좌식인 데 비해 서양은 입식이었다. 물론 조선 시대 궁궐에서는 왕이 앉는 옥좌나 용상, 관리들이 사용한 교의

의자에 앉아 있는 다양한 계급과 사람들.
1 1806년 앵그르가 그린 〈황제의 옥좌에 앉은 나폴레옹〉. 파리 군사박물관.
2 20세기 초 채용신이 그린 것으로 알려진 〈고종 어진〉. 국립중앙박물관.
3 채용신이 그린 〈부부 초상화〉. 국립민속박물관.
4 의자에 앉아 있는 두 명의 기생과 꽃을 들고 서 있는 기생의 모습을 담은 사진 엽서. 국립민속박물관.

나 승상 같은 의자들을 사용하곤 했지만 일상에서는 거의 드물었다. 조선 시대 일상용품에 대해 서유구가 기록한 『임원경제지』에는 좌구류의 종류로 의椅, 교의交椅, 올机, 등橙 따위를 소개하고 있다. 우리가 아는 의자라는 개념은 '의'에 해당하고 '교의'는 접이식 의자를 일컫는다. 올이나 등은 걸상 같은, 등받이가 없는 의자를 말한다. '교의'는 사람이 등을 대고 걸터앉을 수 있게 만든 기구라는 뜻도 있고, 신주神主나 혼백 상자를 놓아두는 다리가 긴 의자를 뜻하기도 한다. 오늘날 우리가 사용하는 의자라는 용어는 1910년 무렵부터 쓰이기 시작했지만 1930년대까지도 교의가 의자를 의미하는 일반적인 말로 통용되었다. 대한제국 시기 각종 공문서를 보면 각 부처에서 행사에 필요하니 교의를 빌려달라는 요청이 자주 눈에 띈다. 우리나라에서 의자는 1880년대 이후 외국인들의 주택과 궁궐에서 사용하기 시작한 뒤로 호텔, 관공서, 학교 같은 공공 영역에서부터 점차 퍼져나갔다. 초기에는 어떤 의자가 유행했을까. 곡목의자曲木椅子와 등의자藤椅子였다. 대한제국의 이탈리아 영사를 지낸 카를로 로제티는 약 450여 장의 사진을 모은 『꼬레아 에 꼬레아니』corea e coreani라는 책을 남겼는데, 여기에도 당시 일반인들이 사용한 의자

가 곳곳에 등장한다.

독일계 오스트리아인 미하엘 토네트Michael Thonet, 1796~1871가 개발한 기법으로 만든 곡목의자는 목재를 스팀으로 구부려 만든 것으로, 토네트 의자로 널리 알려져 있다. 원래는 여섯 개의 조각, 열 개의 나사, 두 개의 너트로 구성했는데, 나중에는 여기에 시트와 등받이를 연결하는 연결부 두 개를 추가했다. 비엔나 커피숍의 상징이 된 토네트 의자는 19세기 말~20세기 초반에 이르기까지 전 세계적으로 선풍적인 인기몰이를 했다. 향수에 '샤넬 No.5'가 있다면 의자에는 '토네트 No.14'가 있다. 1859년에 생산된 이래 약 5천만 개 이상 팔려나간 월드 베스트셀러다. 비슷한 시기 우리나라에도 공사관, 외국인 주택, 궁궐, 호텔, 사무실 등에 널리 보급되었다.

일본에서는 곡목의자를 식산흥업의 방편이자 자국의 산림자원 활용을 위해 정부 차원에서 적극적으로 연구, 제작했고 민간 차원에서도 토네트 의자를 따라 만든 회사들이 우후죽순 생겨났다. 대표적으로 1905년 개업한 도쿄곡목공장과 1911년 개업한 아키타목공주식회사를 들 수 있는데 도쿄곡목공장은 조선에서도 광고를

1 탄생 직후부터 오늘날까지 여전히 베스트셀러인 토네트 No. 14.
2 이탈리아 영사관 내부로 보이는 곳에 한국의 젊은 여성이 곡목 의자에 앉아 있다. 〈한국의 젊은 처녀〉, 『꼬레아 에 꼬레아니』.
3 1910년 에드윈 폴리가 그린 치펜데일 스타일 의자.
4 1925년 9월 18일자 『조선신문』에 실린 동경곡목가구공장 광고. 이 회사는 1924년 이전 개업한 곳으로 본문의 동경곡목공장과는 별개의 신생 업체로 보인다.
5 경성의 유명한 호텔 손탁 호텔 베란다의 의자들. 일본제 곡목 의자로 보인다. 국립민속박물관.

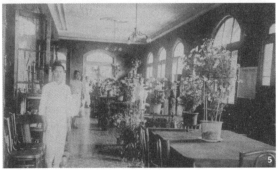

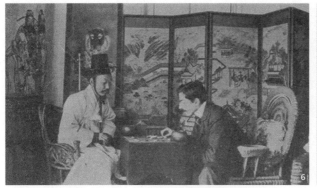

6 등의자에 앉아 바둑을 두고 있는 대한제국 이탈리아 영사 로제티와 그의 통역사 양홍묵. 『꼬레아 에 꼬레아니』
7~8 1906년 헤이우드 웨이크필드 사에서 만든 라탄 의자 광고.
9 일본에서 만든 미쓰코시 스타일의 등의자.
10 1920년 반틴 사에서 수입, 판매한 중국제 라탄 의자 광고.

낼 정도였다. 이러한 곡목의자들은 당시 일본에서 성업한 비어홀(맥주집)과 카페에서 널리 사용되었고, 오늘날에도 여전히 다양한 상업 공간에서 흔히 볼 수 있다.

곡목의자와 쌍벽을 이루며 19세기 말~20세기 초반을 풍미한 의자가 등의자다. 덩굴류이자 야자의 일종인 등나무는 열대 활엽수림에서 자라는데 인도네시아, 말레이시아, 필리핀, 태국, 대만 등지에서 수확한다. 등나무를 의미하는 영어 '라탄'rattan은 말레이어 '로탄'에서 유래했다. 등나무를 바구니 짜듯 엮어 만든 등가구는 19세기 중국·홍콩·대만 등지에서 주로 제작, 미국과 유럽으로 널리 수출했다. 서양인에게는 열대의 이국성을 상징하는 가구로 인기가 높았다. 뉴욕에서 이국적인 동양 가구와 소품을 취급하는 '오리엔탈 스토어'로 이름이 난 반틴 A.A.Vantine & Co.에서도 중국 광저우Canton에서 제작, 수입한 등가구가 주요 상품이었다.

대부분 동양에서 수입하던 등가구는 한 미국인의 아이디어로 새 바람을 일으켰다. 동양에서 오는 무역선에서는 짐이 흔들리거나 훼손되는 것을 막기 위한 완충재로 라탄을 많이 썼다. '완충재'로 사용한 라탄은 선착장에 대부분 버려졌다. 이

를 본 상인 웨이크필드Cyrus Wakefield는 보스턴 항구에서 선원들이 폐기하는 라탄을 가져다 엮어 의자를 만들기 시작, 그전까지 버려지거나 거의 헐값이던 라탄은 새로운 디자인 가구의 소재로 인기를 끌었다. 1897년 웨이크필드는 당시 큰 가구업체였던 헤이우드 사와 합병, 헤이우드-웨이크필드 사로 거듭났고 1930년대까지 이곳에서 만든 라탄 의자는 전 세계적으로 곡목의자 못지않은 인기를 누렸다.

일본은 대만을 식민지로 삼은 직후부터 본격적으로 등가구 생산을 시작, 미쓰코시 백화점에서는 1911년 무렵부터 이를 '미쓰코시 형 등의자'로 판매했다. 개항 이후 조선에 머문 외국인들의 거실이나 베란다, 정원 등에서도 등의자를 많이 썼다. 가볍고 시원하며 비를 맞아도 크게 문제가 되지 않았고 호랑이 가죽이나 패브릭을 덮으면 이국적이고 푸근한 멋이 흘러넘쳐 찾는 이들이 많았다. 이러한 등의자 세트는 1920~30년대 일본을 비롯하여 우리나라 문화주택 거실이나 서재에도 단골로 등장했다. 딜쿠샤 베란다와 정원에도 등가구가 있었을까 싶지만 사진이 남아 있지 않다.

딜쿠샤 1, 2층 거실 벽난로 옆에는 독특한 모양의 긴 의자가 있다. 잉글누크 Inglenook다. 벽난로 주변에 설치한 'ㄱ'자 형태의 등받이가 높은 나무 의자인 잉글누크는 하부에 수납 기능을 갖춰 공간의 효율성을 높인 편리한 붙박이 가구다. '잉글'은 '불'을 의미하는 스코틀랜드 고어이고 여기에 '구석'을 의미하는 '누크'가 합쳐져 잉글누크다. 17세기 영국의 대표적인 수납 가구 코퍼coffer와 여기에 판을 붙여 만든 의자 세틀settle의 구조와 유사하다. '틀과 판' 구조이고, 판을 틀에 끼워 만든다. 나무의 수축과 팽창을 고려한 것인데 후대에 이르면 그 형태는 유지한 채 고정된 방식으로 만들어졌다. 여기 앉으면 벽난로의 온기를 느낄 수 있어 잉글누크가 놓인 공간을 일명 '코지cozy 코너'라고 부르기도 한다.

1920년대 미국 시어스Sears나 몽고메리 워드 사에서는 건축 자재를 묶어 집을 지을 수 있는 조립식 주택을 판매했는데 여기에 잉글누크를 포함하기도 했다. 잉글누크를 설치한 딜쿠샤의 1, 2층 거실이 1920년대 미국 실내장식의 경향을 강하게 반영하고 있음을 알 수 있는 대목이다.

딜쿠샤에 있던 잉글누크가 미국 수입품인지, 당시 국내에서 만든 것인지는 정확

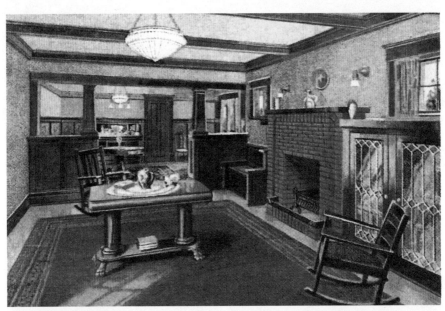

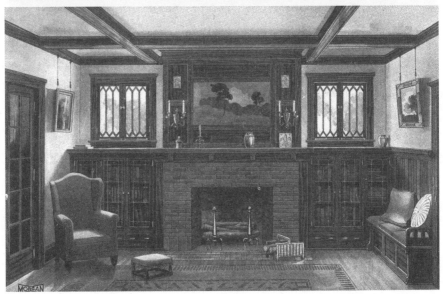

1920년대 잉글누크가 있는 서양 주택의 아늑한 실내 모습.

히 알 수 없다. 다만 벽난로 주변과 창틀 아래를 에워싸면서 딱 맞게 끼운 걸로 보아 맞춤으로 제작한 것이 아닐까 짐작해볼 따름이다. 이번에는 무조건 국내 제작이어야 한다. 역시 벽난로를 중심으로 'ㄱ'자 형태로 공간에 딱 맞게 재단되어야 하기 때문이다. '스케치업'이라는 프로그램을 활용, 사진 속 디자인에 맞춰 설계한 뒤 제작에 들어갔다. 당시 잉글누크는 참나무(오크)로 만든 게 많은 걸 감안하여 이번에도 수종은 참나무로 결정했다. 1, 2층 잉글누크의 높이는 서로 다르다. 1층은 99센티미터, 2층은 118센티미터다. 창문 위치가 다르기 때문이다. 딜쿠샤 벽면은 곳곳이 고르지 않다. 'ㄱ'자 형태의 잉글누크를 무조건 90도 각도로 만들면 아귀가 맞지 않는다. 몇 번이나 대보고 맞춰본 끝에 겨우 형태를 갖출 수 있었다. 새로 만들어넣은 딜쿠샤의 벽난로에 불을 지피고 잉글누크에 몸을 기대고 앉을 수는 없다. 하지만 상상만으로도, 코지 코너라는 이름에 걸맞게 그야말로 아늑한 공간이 마침내 완성되었다.

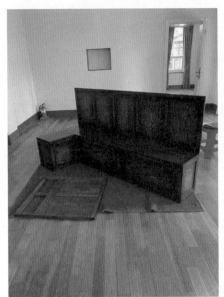
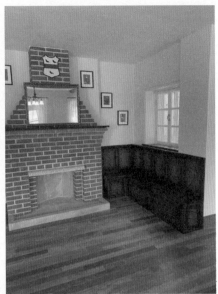

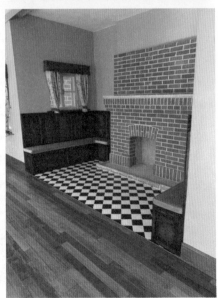

1, 2층 거실에 잉글누크 설치하는 모습. 브라운앤틱.

딜쿠샤의 거실 잉글누크 앞쪽에는 독특한 디자인의 벤치가 있다. 이빨 형태의 기하학적인 모티프는 스코틀랜드 디자이너 찰스 레니 매킨토시의 그리드grid 디자인을 연상시킨다. 직선 지향의 매킨토시 디자인은 빅토리아 시대의 나른한 곡선 잔치를 거부한 선언적인 작품이다. 이른바 '미션 스타일'Mission style이다. 구스타프 스티클리Gustav Stickley를 중심으로 한 미국 예술공예운동은 예술과 종교가 공통적으로 지향하는 도덕적인 가치를 좋은 디자인과 장인 정신을 통해 가구에 구현하겠다는 의도로 미션 스타일을 탄생시켰다. 캘리포니아에서 활동하는 스페인 선교사들의 가구에서 영감을 얻어 1890년대 뉴욕을 중심으로 주목을 받기 시작한 미션 스타일은 뉴욕과 미국 서부를 중심으로 활동한 구스타프 스티클리, 찰스와 헨리 그린 등에 의해 활발히 제작되었고, 당시 미국 서부 방갈로 양식으로 지은 집에서 많이 볼 수 있다.

한편으로 산업화와 기계화에 대한 반발로 영국에서부터 시작한 예술공예운동은 윌리엄 모리스와 존 러스킨으로부터 비롯했다. '아름다움과 유용함'을 물건의 원칙으로 삼은 윌리엄 모리스는 조악한 요소 대신 단순성, 신뢰성, 아름다움이 깃

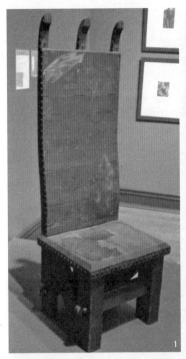

1 그림형제의 동화 『라푼젤』에 등장하는 이야기를 모티프 삼아 1856년 윌리엄 모리스가 디자인하고 로세티가 그림을 그린 의자. 중세의 아름다움과 낭만이 검박한 조형에 깃들어 있다. 델라웨어 아트 뮤지엄.

2 1834~1896년 윌리엄 모리스가 디자인한 〈새〉. 메트로폴리탄 뮤지엄.

3 스티클리 벤치. 직선의 미학, 군더더기 없는 디자인은 윌리엄 모리스의 사상을 공유하는 동시에 예술과 종교가 지향하는 도덕적 가치를 담고 있다. 아트 인스티튜트 오브 시카고.

4 찰스와 헨리 그린 형제가 갬블 부부의 의뢰를 받아 디자인해 1908년 완공한 갬블 하우스 내부. 예술공예운동의 영향을 받은 미국의 대표적인 방갈로 주택이다.

든 물건들을 만들기 위해 노력했다. 이러한 그들의 사상은 미국에서도 크게 호응을 얻었고, 구스타프 스티클리 역시 이에 영향을 받았다.

예술공예운동과 공장과 기계의 미학에 바탕을 둔 20세기 모더니즘 운동은 둘 다 19세기 빅토리아 양식이 토해낸 복잡한 거미줄을 걷어내는 데 한몫을 했다. 맥시멀리즘에서 미니멀리즘으로의 선회에 방향키가 된 것이다.

딜쿠샤의 벤치는 미션 스타일이 태평양 건너 조선의 경성에도 그 영향력이 닿았음을 보여준다. 그 분위기를 최대한 살려 다시 만들기로 하면서 검박한 손맛의 벤치에 미션 스타일이 추구한 그 정신을 담기로 했다. 이빨 모양의 독특한 디자인의 이 벤치는 양쪽에 여섯 개씩 총 열두 개의 '이'가 있는데 계산해보니 각각의 너비를 4센티미터로 할 때 가장 적절한 크기였다. 이를 토대로 디자인을 완성, 공방에 제작을 의뢰했다. 참나무로 만든 프레임을 완성한 뒤에는 사진과 비슷한 천을 골라 시트를 제작, 모직 카펫처럼 두툼해 보이는 천으로 씌우고 징을 박아 마감했다. 잉글누크와 색을 맞춰 칠한 뒤 함께 놓으니 마치 제짝인 듯 잘 어울린다.

테이블과 테이블 보

테일러 부부가 딜쿠샤로 이사하기 전 살던 서대문 신혼집 그레이 홈은 독특한 팔각형 창문으로 새어나오는 주황색 빛이 따스한 공간이었다. 테일러상회에서 가져온 삼층장, 반닫이, 불상, 촛대 들이 집 안 곳곳에서 조선의 멋을 한껏 뽐냈다. 이 물건들은 벨기에 영사관에서 쓰던 것을 운 좋게 낙찰 받아 방 가운데 들여놓은 테이블과도 잘 어울렸다. 꽈배기처럼 돌려 깎은 다리가 있는 참나무 테이블은 17세기1603~1625에 만들어진 것으로 보인다.

그런데 정작 딜쿠샤 1층 사진에는 다른 모양의 테이블이 놓여 있다. 하얀 테이블 보 밑으로 일부만 보여 모양새를 온전히 알 수 없지만 동글동글한 기둥 형태의 매끄러운 다리로 볼 때 마호가니로 만든 듯하다. 다리와 다리 사이에 언뜻 비치는 엇갈린 지지대 모양으로 비추어볼 때 손님이 많을 때는 넓혀서 쓰는 확장형 테이블이다. 여기에 둘러앉아 사람들은 세상 사는 이야기로 웃음꽃을 피웠을 게다.

자, 그렇다면 딜쿠샤의 1층 거실에는 어떤 테이블을 놓아야 할까. 그날의 추억이 오롯이 스며들었을 테이블 원형은 알아볼 수 없으니 똑같은 것을 구할 수는 없다. 하얀 테이블 보 밑에 부분적으로 모습을 드러낸 동글동글한 기둥 형태의 다

리를 들여다보며 한참을 고민한 끝에 결국 마호가니 테이블을 구해 이 공간에 놓기로 했다. 비슷한 시기의 것으로 보이는 빅토리아 시대 테이블은 대부분 그 폭이 120센티미터 정도로 넓은 편인데 딜쿠샤의 것은 공간을 고려해서 90센티미터 정도로 구했다. 확장형 테이블이긴 하지만, 확장하는 판이 하나밖에 없었다. 공간에 맞추려면 하나가 더 필요했다. 결국 비슷한 테이블 두 개를 구해 길이를 맞춰두었다. 테이블 보가 있으니 관람객들에게는 이 테이블이 확장형이라는 게 보일 리 없다. 그렇지만 1층 거실 공간 중앙을 차지하는 물건이니 그 비율에 신경을 쓰지 않을 수 없다.

테이블을 구했으니 이번에는 그 위를 덮을 테이블 보를 해결해야 한다. 사진 속 메리의 테이블을 덮고 있는 하얀 뜨개 테이블 보는 접시꽃 모양의 패턴이 이어져 있다. 과연 같은 걸 구할 수 있을까. 지레 포기하는 마음에 재현할 곳을 찾는 쪽으로 마음이 향했다. 동네마다 한두 곳씩은 있게 마련이던 뜨개질 가게가 자취를 감춘 지 오래인데 이걸 어디에 맡겨야 할까. 그러면서도 혹시나 하는 마음에 'vintage crochet table cloth'(빈티지 뜨개질 테이블 보)로 검색을 하자 유레카! 놀랍게도 싱크로율 99퍼센트 테이블 보를 미국 경매 사이트에서 발견했다. 즉석 복권에 당첨이 되면 이런 기분일까. 매번 이런 식이라면 재현 작업은 얼마나 순조로울까. 남은 건 이제 크기다. 사진 속 테이블 보는 긴 쪽은 테이블 다리 절반가량을 덮고, 짧은 쪽은 상판을 여유 있게 덮어 내리는 정도인데 기적처럼 구한 이 테이블 보는 과연 메리의 테이블을 덮을 때 자연스러울까. 하지만 아무리 궁리해도 이보다 더 비슷한 테이블 보는 찾기 어려울 것 같은 예감. 설사 크기가 맞지 않더라도 어쩔 수 없는 일. 받아든 테이블 보로 테이블을 덮는 순간 역시 살짝 짧은 느낌. 그러나 어쩔 도리가 없다.

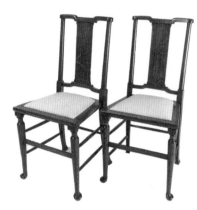

가죽 등받이 의자 수선 전후.

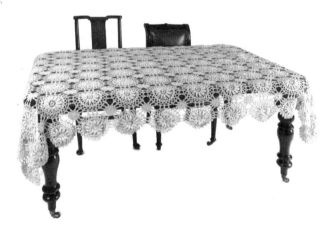

테이블이 있으니 의자가 있게 마련이다. 사진 속에는 약간 키 높은 의자와 가죽 등받이 의자가 짝짝이로 놓여 있다. 키 높은 의자는 등받이 가운데가 나무판이고, 얼핏 비춰진 모양새가 일자형에 둥근 발이다. 건축가 리처드 노르만 쇼가 1880년 런던 타바드Tabard 여관을 위해 만든 의자가 떠오른다. 가죽 등받이 의자는 그레이 홈에서 쓰던 것 같다. 테이블과 의자는 '세트'가 아닌 듯하다. 메리의 취향일 수도 있지만 한편으로 테일러 부부가 가구들을 어떻게 구했는지 짐작하게 하기도 한다. 당시 조선에 사는 외국인들은 경매를 통해 가구를 구하곤 했다. 주로 조선에서 살다가 떠나는 다른 외국인들이 내놓은 것들이었다. 일본인이 운영하는 이른바 '화양和洋 가구점'에서 구입을 하기도 했지만 제품이 썩 다양하지는 않아 경매장에서의 경합은 꽤 치열했다. 그러니 세트로 맞추고 싶었다 한들 그럴 수 없는 사정도 있었을 듯하다.

노르만 쇼의 의자와 닮은 참나무 의자와 그레이 홈에서부터 썼던 의자 모두 영국의 시골 경매에서 크게 경합 없이 낙찰을 받았다. 요즘 이런 의자들이 현지에서 크게 인기가 없는 모양이다. 재현을 위해서는 다행스러운 일이다.

경매

경매라는 단어를 들으면 서울 노량진 수산시장에서 암호 같은 숫자를 빠르게 읊는 경매사나 '억' 소리 나는 고가의 미술품이 거래되는 장면을 떠올리곤 한다.

우리나라 미술품 경매는 20세기 초 일본인이 그 시장을 주로 형성했다. 주요 거래 품목은 고려청자로 시작했다. 1922년 '경성의 소더비' 격인 경성미술구락부 설립 이후 1928년에는 무려 28개 경매 회사가 고미술품 거래로 성업했다.

개항 이후 조선에 살게 된 외국인, 특히 영국인들은 비록 천리 타향 낯선 생활이었지만 가구며 실내장식을 마치 본국의 집을 옮겨온 듯, 해오던 방식대로 꾸미는 것을 고집했다. 조선에 올 때 배편으로 가져온 가구를 그대로 사용한 것은 물론, 아쉬운 물품들은 상하이나 톈진 같은 중국의 대도시나 일본의 요코하마, 고베 같은 개항장으로 주문을 넣어가면서 구해 쓰곤 했다. 이런 일이 말처럼 쉬울 리 없었다. 아쉬운 대로 수납 가구는 조선의 반닫이나 삼층장이 그 역할을 톡톡히 했고 의자는 일본인이나 중국인이 운영하는 잡화점에서도 구해 쓰긴 했지만, 번듯한 마호가니 테이블 세트나 푹신푹신한 매트리스를 깐 제대로 된 침대를 구하기란 만만치 않았다.

1942년 개축한 경성미술구락부 전경. 김상엽 제공.

외국인들이 자신들 취향에 맞는 가구를 구하는 사정이 그나마 나아진 것은 일본인들이 운영하는 화양 가구점이 인사동이나 관훈동 일대에 자리를 잡은 1910년 무렵부터였다. 하지만 화양 가구점에서 파는 서양식 가구들 가운데 눈에 드는 것들은 그리 많지 않았다. 오히려 조선에 살다 고국으로 돌아가는 이들이 내놓는 경매 쪽을 노리는 편이 나았다. 외국인들은 서양식 가구를 구하기 위해 귀국을 앞둔 이들이 내놓는 물품 경매를 주로 노렸다. 앞에서 말한, 그레이 홈에서 썼던 테이블 역시 앨버트가 경매로 구했다.

19세기 말~20세기 초 외국인들의 살림살이 경매는 해당 물건이 나오는 공관이나 집에서 이루어졌다. 경매의 진행은 주로 덕수궁 대안문(대한문) 맞은편에 위치한 팔레 호텔 건물 2층에서 온갖 서양 잡화를 취급하던 칼리츠키F. Kalitzky, 加乙羅時其가 주도했다. 1894년부터 약 3년 간 조선 주재 독일 영사관에서 근무한 경력이 있는 그는 이후 팔레 호텔 건물에서 상점을 운영했다.

이런 식의 경매는 서양 물품을 취급하는 양행洋行이나 상회에 신상품이 도착했을 때 이루어졌는데, '박매'拍賣 또는 '공박'公拍으로 불렸다. 칼리츠키처럼 박매를 진

행하는 이가 '박매인', 즉 경매사였다. 칼리츠키는 1900년 무렵부터 거의 10년에 걸쳐 곧 조선을 떠날 외국인들이 살던 공관이나 집에 있던 물건들을 구해 부정기적으로 경매를 진행했다. 한자로 차음하면 '가을나시기' 씨가 되는 그는 박매인으로서 경매를 통해 가을만이 아니라 여러 해를 두루두루 다 잘 난 듯하다. '가을나시기' 외에도 선교사이면서 스테이션 호텔을 운영한 엠벌리W.H.Emberley, 音法里, 顔布榮, 顔浦榮와 독일인 고살키A. Gorshalki, 高率基도 가정 살림살이에 쓰인 온갖 도구를 의미하는 '가장집물'家藏什物의 경매를 주도한 박매인으로 신문 광고에 이름을 냈다. 박매품으로는 가구는 물론이고 자전거, 커튼, 카펫, 식기, 재봉틀, 악기, 축음기, 난로, 시계와 같은 것들이 단골로 등장했다. 메리는 이렇게 적었다.

"가구 세트 전체를 구하려면 경성에 거주하는 외국인들끼리의 치열한 경쟁을 뚫어야 했다. 한 세트를 이루던 가구들이 이 집 저 집에 뿔뿔이 흩어져 있기 때문이다."

메리 역시 앨버트가 가까스로 경매를 통해 구해온 테이블과 세트인 사이드보드가 필요했다. 친정아버지가 보내주신 탄탈루스Tantalus를 얹어두기 위해서였다. 탄탈루스는 보통 두세 개의 유리병을 담는 나무상자로, 누구든 함부로 열지 못하도록 보통 열쇠로 잠근다. 그 때문에 누구나 눈으로 볼 수는 있지만 그 안의 유리병을 꺼낼 수는 없어 고대 그리스 신화의 인물 탄탈루스에서 그 이름이 유래했다. 제우스의 아들 탄탈루스는 아버지에게 벌을 받아 타르타로스 지옥에 갇혔다. 그런 그의 머리 위에는 나무 열매들이 매달려 있었지만 가까이 가면 열매들이 멀어졌다. 그 때문에 볼 수만 있을 뿐 먹을 수 없는 열매를 평생 보고만 살아야 했다. 열쇠로 잠겨 있어 안에 들어 있는 걸 꺼낼 수는 없고 볼 수만 있으니 탄탈루스라는 이름을 붙인 게 절묘하기도 하다. 사이드보드는 허리 정도의 높이에 하부는 수납장, 그 위에는 벽 쪽으로 장식 나무판(보드)이 있는 장식장을 일컫는다.

앨버트는 테이블을 들인 지 몇 달 지나지 않아 운 좋게도 테이블과 세트인 사이드보드를 경매에서 건졌다. 이 집 저 집 뿔뿔이 흩어져 있던 가구 세트는 이렇게 경매를 통해 한자리에 모이기도 했다. 사이드보드 주인이 세상을 떠나는 바람에

구입했다는 것인데 기록은 있지만 사진으로는 확인할 수 없다.

앨버트가 경성에서 열리는 경매를 통해 가구를 구했듯이 21세기 딜쿠샤를 새롭게 채우기 위해서도 경매는 빼놓을 수 없다. 직접 참여하지 않고 온라인에서 낙찰 받는 경매가 가능하다는 것이 차이라면 차이다. 100년 전 이 땅에 살던 테일러 부부는 먼 훗날 자신들의 집에 채울 물건을 온라인 경매로 구하는 세상을 상상도 못했을 것이다.

궤

동서양을 막론하고 인류가 개발한 가장 기본적인 수납가구를 꼽자면? 바로 궤櫃
다. 수납이 무릇 가구의 본령 중 하나라면 물건을 담아 보관하는 궤는 가구의 원
조 격인 셈이다. 가장 원시적인 궤는 나무통을 잘라 가르고 그 속을 파낸 수납 공
간과 덮개 형태로 이루어져 있다. 주로 짐을 옮길 때 사용하는, 그래서 짐이나 여
행용 가방을 의미하는 '트렁크'는 나무통을 의미하는 단어 '트렁크'trunk에서 나왔
다. 해적들의 보물상자에도 둥근 나무 뚜껑 흔적이 남아 있다. 옮기기에 편리하
도록 궤에 손잡이를 단 것은 동서양이 똑같다. 등받이와 시트로 이루어진 의자처
럼 궤와 같은 가구 형태를 보면 사람 사는 방식이 어디서나 비슷하다는 걸 알 수
있다.

우리나라 궤는 범주가 넓다. 돈을 보관하는 돈궤를 비롯하여 크고 작은 함, 반만
열리는 반닫이 등 형태와 기능에 따라 다양하다. 이탈리아에서는 궤를 카소네
cassone라고 불렀다. 결혼할 때 신부 쪽에서 신랑 쪽으로 보내는 예물함으로 사용
했다. 명문가에서는 여러 개를 혼수 가구로 제작해서 신혼집으로 들여보냈다. 영
국에서는 궤를 코퍼coffer, 또는 체스트chest라고 불렀고 이후 서랍이 장착된 체스

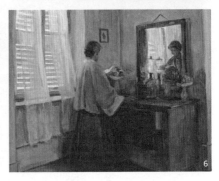

1~2 1538년 티치아노가 그린 〈우르비노의 비너스〉와 그 세부. 우피치 미술관.
3 1480년 작자 미상의 〈카소네를 운반하는 모습〉 부분. 위키피디아.
4 1460년경 '마리아 생애의 대가'로 알려진 화가의 〈마리아의 출산〉 부분. 뮌헨 알테 피나코테크.
5 1910년 에드윈 폴리가 그린 〈빅토리아 앨버트 뮤지엄 소장 1550년경의 카소네〉. 뉴욕퍼블릭라이브러리.
6 1910년 엘리자베스 너스가 그린 〈덧창을 닫고〉. 뢱상부르 미술관.

트는 '체스트 오브 드로어즈'chest of drawers 즉 서랍장이 되었다.

우리나라 궤는 개폐 방식에 따라 위로 여는 윗닫이, 반만 여는 반닫이(앞닫이)로 구분할 수 있다. 반닫이는 만든 지역에 따라 평안, 경기, 강원, 충청, 경상, 전라, 제주도 각지의 이름으로 세분할 수 있는데 그만큼 각각의 지방색이 뚜렷하다. 테일러상회에서는 외국인들을 위해 발행한 안내책자에 송도(개성) 반닫이를 상세하게 소개하기도 했다.

조선에 온 서양인들은 우리나라의 돈궤를 말 그대로 '캐시박스'cash box라고 불렀다. 그들의 눈에는 이 안에서 꺼내는, 실로 꿴 엽전 꾸러미가 퍽 이채로웠다. 딜쿠샤에서는 궤를 1층 거실에 놓고 썼다. 일반형의 몸통과 단순한 족대, 그리고 실패형 앞바탕에 뻗침대가 있는 것으로 보아 경기도에서 제작한 것으로 보인다. 이 궤와 같은 걸 찾기 위해 처음에는 장안동, 인사동 고미술시장을 뒤져 볼 요량이었다. 하지만 특정 물건을 구한다는 소문이 시장 안에 돌면 가격이 금방 올라가 버린다는 이야기를 듣고 신중하게 접근하기로 했다. 이럴 때는 믿을 만한 딜러를 통해 찾는 것이 상책이다. 조용한 물색과 탐색의 시간을 건너 인사동의 한 골동

품상으로부터 경기도 궤를 구할 수 있었다. 목리가 아름답고 퍽 상태가 좋아 기분도 좋았다. 놋쇠 장석에 섬세한 글씨가 무늬처럼 아로새겨져 있는 점도 마음에 들었다.

2층 거실에는 우리나라 궤보다 더 단순한 형태인 중국산 녹나무 궤를 놓았다. 중국 가구를 취급하는 영국 시골의 한 딜러로부터 공수 받았다. 가운데 둥근 장석만 빼면 완벽한 직육면체인데, 매끄럽고 반질반질하다. 녹나무는 나뭇결이 아름다워 별다른 장식이 없어도 무늬 덕분에 심심하지 않다. 우리나라 돈궤는 그것대로 검박하고 아름다운데 중국 녹나무 궤 또한 군더더기 없는 세련된 매력 덕분에 인기가 많다. 기본에 충실한 것은 어디서든 잘 통한다.

삼층장

우리 전통 가구 중 수납의 대표 주자는 장欌과 농籠이다. 장은 분리되지 않지만 농은 층층이 분리가 된다. 삼층장은 일체형인 데 비해 삼층농은 한 층짜리 농을 삼 단으로 쌓은 형태다.

서양인들에게 삼층장은 조선 가구의 대명사였고, 앨버트가 운영하던 테일러상회에서도 가장 인기 있는 품목이었다. '조선물을 좀 먹은 서양인'이라면 한두 개쯤 사가는 것이 바로 삼층장이었다. 삼단으로 나뉘어 수납에도 좋을 뿐만 아니라 여러 모양의 장석이 전면에 멋스럽게 붙은 모양새가 하나의 오브제로 손색없기 때문이다. 테일러상회에서 발간한 영문 도록에는 삼층장을 "원래 궁중에서 사용하기 위해서 만들어진 것"이라고 언급하면서 '궁'Palace이라는 단어로 구매자를 유혹했다.

1920~30년대 조선을 찾은 미국인들은 특히 화려한 것을 좋아해서 번쩍번쩍하는 장석을 많이 붙인 삼층장을 선호했다. 이런 이들을 위해 골동품에 장석만 새것으로 화려하게 교체한 '세미 모던semi modern 가구'도 생겨났다. 조선에서 오랫동안 활동한 프랑스어학교 교장 에밀 마르텔Emil Martel, 1874~1949은 미국인들의 가구 취향

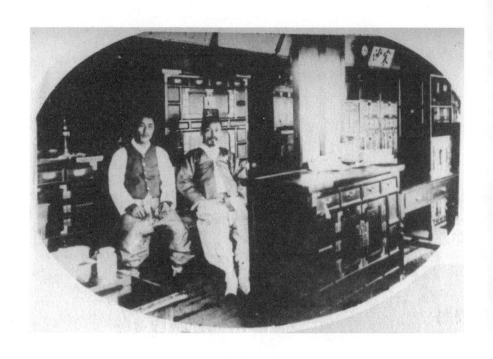

1920년 『조선풍속풍경사진첩』에 실린 경성의 한 장롱 가게.

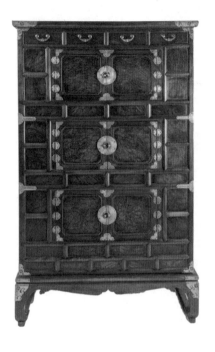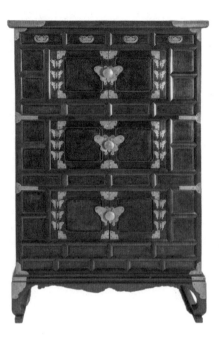

에 대해 '좋은 물건은 장식이 별로 붙어 있지 않은데, 지금 보통 가구점의 물건들은 미국의 돈 많은 여행자가 번쩍번쩍 빛나는 것을 좋아해서 일부러 붙인 것이다. 요즘 나오는 것에 놋쇠를 많이 붙이는 것은 그렇다 치더라도 오래된 진품 위에 새 놋쇠를 붙이는 것은 실로 안타까운 일이다(『조선신문』, 1932. 11. 2.)'라고 했다.

딜쿠샤에도 삼층장들이 있었다. 하나는 원형, 또 다른 하나는 나비 앞바탕이 있는 느티나무 삼층장인데, 1, 2층 거실에 하나씩 두었다. 동·서양의 분위기가 어우러진, 이른바 '한·양 절충' 양식의 화룡점정이다. 테일러 부부 역시 삼층장 사랑이 유별났음을 보여준다. 하지만 미국인을 비롯한 당시 서양인들이 장석이 많이 붙은 '번쩍이는 것'을 좋아했다는 평판과 달리 테일러 부부의 소장품은 전통적이고 단아하다. 골동품에 대한 이들의 안목을 엿볼 수 있는 대목이다.

삼층장을 구하는 데에도 궤를 구해준 딜러의 도움을 받았고 온양민속박물관 신탁근 관장님께서 검증해주셨다. 각 분야 전문가의 도움을 받는 것은 이 일을 하는 데 꼭 필요한 과정이며, 실수와 오류를 막는 확실한 안전망이다.

접이식 탁자

2층 거실 사진 속 병풍 앞에 놓인 작은 탁자는 모양새가 매우 독특하다. 놋쇠를 좋아해서였을까. 메리의 기록에 '병풍 옆 중국 놋쇠 상판 테이블'이라고 적힌 이것은 쟁반 같은 상판을 접이식 나무다리에 얹어 쓰는 형태다. 이것은 원래 명대 접이식 세숫대야 받침인 '면분가'面盆架, mianpenjia에서 유래했다. 청대 강희 연간에 궁정화원으로 활약한 초병정焦秉貞, 1689~1726이 그린 《여인도책》畫仕女圖에도 이것이 등장한다. 바닥이 고르지 못하면 안정감이 떨어진다는 단점이 있지만 필요에 따라 펼쳐 쓸 수 있어 좋다.

20세기 초 중국에서 수출하던 가구 중 하나로 구미의 여러 백화점에서 판매했던 이런 접이식 탁자는 20세기 중반에 이르기까지 영국에서 개발을 거듭하여 완전하게 평면으로 접히는 카드 게임 탁자로 발전, '리버터블'REVERTABLE이라는 이름으로 특허를 얻기도 했다.

워낙 많이 팔리던 것이라 구하기가 그리 까다롭지 않을 거라 생각했다. 그러나 역시 방심은 금물이다. 딜쿠샤의 것과 같은 상판 탁자를 미국에서 가까스로 구해 소장자와 구매를 확정했다. 그렇게 안심을 하고 있는데 느닷없이 연락이 끊겼다.

청나라 궁정화원 초병정이 그린 《여인도책》에 실린 그림 안에 접이식 탁자가 보인다. 대만 국립고궁박물원.

이메일을 계속 보냈지만 묵묵부답. 코로나19로 미국 상황이 연일 악화일로였던 때라 여러 생각이 꼬리를 이었다. 그러나 언제까지 회신을 기다리고 있을 수는 없었다. 그 물건을 포기하고, 다른 것으로 대체하기로 결정했다. 이는 곧 지금까지 해온 모든 과정을 원점부터 다시 반복해야 한다는 걸 의미한다. 1920년대까지 흔하디 흔했을 법한 이 물건은 어디로 다 숨었는지 쉽게 나타나지 않는다. 그때는 흔했으나 지금은 사라져 귀해진 물건들. 예전 공간을 다시 재현하기 위해 당시의 물건을 찾고 있노라면 이런 순간이 일상다반사다.

이런 복병을 만나면 하루 일과가 검색으로 시작해서 검색으로 끝나는 날이 끝도 없이 이어진다. 모니터로 전 세계 곳곳을 유랑하노라면 멀미가 날 지경이다. 찾으려는 물건의 정확한 이름, 스타일, 제작지, 연대, 브랜드 등을 알면 검색 속도는 빨라진다. 연관어는 해당 매물이 나올 때까지 검색창에 드리우는 지렁이가 된다. 미끼가 될 만한 단어를 바꿔가며 온라인 바다에 드리운다. 완전히 허탕 치는 날도 많다. 그런 날에 비하면 오늘은 운수 좋은 날이다. 다행히도 미국 경매에서 찾던 것과 비슷한 형태와 크기의 물건이 나왔다. 크게 한숨 돌린다.

캐비닛

2층 거실의 꽃병을 올려둔 허리 높이 캐비닛은 그 형태가 독특하다. 모양은 서양의 작은 장식장 같은데 둥근 장석은 동양적인 느낌을 물씬 풍긴다. 작은 수납장일 수도 있지만 어쩌면 당시 유행한 라디오 전축의 일종인지도 모른다. 빅터롤라 사가 출시한 모델 VE 7-10, VV7-10과도 비슷하다. 하지만 집에 둔 것이라면 소품까지도 꼼꼼히 적어둔 메리가 어찌 된 일인지 이에 대해서는 전혀 기록을 남기지 않았다.

빅터롤라 사는 1925년부터 작은 콘솔 캐비닛 형태의 축음기를 제작했는데, 마치 축음기의 대명사처럼 여겨질 정도로 미국 중산층 사이에서 큰 인기를 누렸다. 라디오와 축음기가 접목된 세트는 1927년 후반에서야 선을 보였다. 딜쿠샤의 사진이 1924년에 촬영된 것이라면 사진 속 캐비닛을 라디오 전축으로 보기는 어렵다. 확신이 없으니 무조건 밀어붙일 수도 없다. 그저 그 외형을 따라 새로 제작하는 수밖에.

이번 실내 재현에서는 비록 제외되었지만 메리가 글을 쓰고 그림을 그리던 방에는 빅터롤라 축음기 한 대(모델 VV-XI로 추정)가 놓여 있긴 했다. 1920년대는 축음

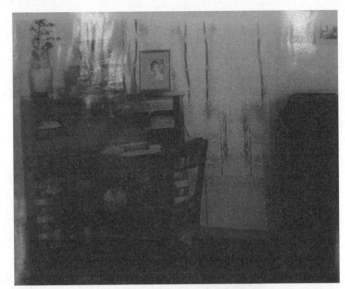

메리가 글 쓰고 그림 그리던 방. 딜쿠샤 복원에서는 제외되었다.

빅터롤라사의 축음기 모델 VV4-3

기, 라디오, 그리고 전축이 발전하면서 이른바 '재즈 시대'를 열었다. 문화주택의 시대 거실에 축음기 한 대는 필수품이었다. 외형만 본떠 만든 캐비닛보다는 기왕이면 당시 유행했던 축음기를 한쪽에 두고 그 당시 히트송인 〈스와니〉Swanee나 〈세인트 루이스 블루스〉St. Louis Blues 같은 음악이 흘러나오는 상상을 해보는 쪽이 훨씬 더 나았으련만 근거가 없으니 어쩔 도리가 없다.

몸체 제작은 가구 공방에 맡기기로 했다. 여기에 붙은 장석을 만들려면 금형을 떠야 하는데 '돈 안 되는' 일을 선뜻 하겠다는 이가 없다. 전통 가구가 아닌 탓에 장석을 만드는 장인인 두석장에게 부탁하기에도 민망하다. 수소문 끝에 이태원에서 한국 고가구 장석을 전문으로 제작하는 지영장식에서 맡아주었다. 마침내 장석을 달아놓으니 사진 속 캐비닛과 그 모양이 퍽 닮았다.

닛코보리 탁자

2층 거실 사진 속의 탁자는 상판은 물론 다리 어느 하나에도 빠짐없이 조각 장식으로 뒤덮였다. 언뜻 보면 과하게 여겨지는 이 탁자는 무심한 듯 담백한 조선의 목가구와는 확연히 다른 미감이다. 한눈에 어느 나라 것인지 알아챌 수 없었는데 '일본 조각 테이블'이라고 쓴 메리의 꼼꼼한 기록이 이번에도 단서를 제공해주었다.

1920년대라는 시대와 검색어를 입력하자 사진 속 탁자와 유사한 이미지들이 나오는데, 그 가운데 전체적으로 국화꽃 패턴이 조각된 탁자는 한눈에 보아도 딜쿠샤의 것과 비슷하다. 덩달아 이런 조각 공예품을 일본에서는 '닛코보리'日光彫라고 부른다는 사실도 알아냈다. 일본 닛코 지역 공예품 중 하나로 앞이 60도 가량 'V'자 형태로 꺾인 조각칼을 끌어당기듯이 조각하는데 사용하는 칼 이름이 '힛카키'ひっかき여서 일명 '힛카키보리'라고도 불린다.

닛코보리는 꽤 오랜 역사를 자랑한다. 1634년 제3대 쇼군 도쿠가와 이에미쓰德川家光는 닛코의 궁전 도쇼구東照宮를 대대적으로 개조하면서 오늘날의 화려한 모습으로 재탄생시켰다. 전국의 솜씨 좋은 대목, 조각, 칠, 금속 장인을 포함, 총 168만 명이 공사에 참여했다. 우리로 치면 소목장에 해당하는 조각 장인彫物大工도 40만

명이나 있었다는데 아무래도 그 숫자는 과장된 게 아닐까 싶다.

조각 장인들은 공사가 끝난 뒤 이 지역에 정착, 도쇼구를 방문하는 이들을 대상으로 쟁반, 가구 같은 기념품을 제작하여 판매하기 시작했는데, 점차 유명해져 닛코의 명물이 되었다고 한다. 20세기 초 닛코보리 상품들은 지역 특산품으로 해외 각지로 수출되기도 했다. 영국 런던의 휘틀리Whiteley 백화점에서는 딜쿠샤에 놓인 것과 같은 장식 탁자를 1914년 도록에 다음과 같이 싣기도 했다.

"손으로 조각한 닛코 나무 탁자, 여러 가지 스타일과 모양을 오리엔탈 쇼룸에 항상 다양하게 구비하고 있음. 둥근 탁자는 그림과 같음. 검은색 또는 갈색 마감."

닛코보리 탁자는 주로 호두나무로 제작, 화려하게 조각한 뒤 칠로 마무리해 따뜻한 질감을 가졌지만, 취향에 따라 호불호는 갈린다. 하지만 여기에 일본 장인의 손길이 아로새겨져 있다는 것은 누구도 부인하기 어려울 듯하다.

새롭게 재현한 딜쿠샤에 놓인 닛코보리 탁자는 영국의 조용하고 작은 도시 햄스월 클리프의 앤티크 가게에서 발견했다. 오래전 일본에서 영국으로 가 있던 것이 다시 한국으로 온 셈이다. 여기에서 저기로, 그곳으로 이곳으로 오는 동안 무수히 많은 사람의 손을 거쳤을 것이다. 그리고 마침내 그 긴 여정의 끝에 당도한 곳은 바로 딜쿠샤다.

주칠반

매일 대하는 밥상으로 주로 쓰인 우리 전통 가구 소반은 일상에서 빼놓을 수 없는 실용적인 가구다. 간혹 '반'盤, '상'床, '안'案으로 불리기도 하지만 소반이 가장 일반적인 명칭이다. 원반은 소반 중에서 상판이 둥근 걸 말하는데, 붉은 칠을 한 주칠반은 그 강렬한 색감으로 공간에 생기를 불어넣는다. 중후한 색을 띄게 마련인 앤티크들과도 퍽 조화를 이루는 매력적인 물건이다. 주칠반은 한때 궁중에서만 쓸 수 있는 귀한 몸이기도 했다. 궁중에서 사용하는 건 대궐반, 궐반으로 부르기도 했다. 『고려도경』에도 "왕궁에서는 평소에 주칠을 한 상을 썼다"는 기록이 있다. 조선 시대에는 상류층에서 애용하곤 했는데 돌잔치를 의미하는 초도호연初度弧筵이나 장수를 축하하는 경수연慶壽宴을 묘사한 그림에 뜻 깊은 자리를 빛내는 물품으로 등장하곤 한다.

앨버트와 메리는 주칠반을 티테이블로 사용했다. 익숙하지 않은 좌식 생활을 한 걸 보면 이들이 조선의 생활 방식을 자연스럽게 받아들였음을 보여준다. 조선 골동품에 일가견이 있던 그들이니 궁중에서 쓰던 물품들에 대해 잘 알고 있었던 것은 물론이겠다.

오늘날 시장에서 주칠반을 구하기는 퍽 힘들다. 주칠이나 흑칠은 옻나무를 태워 정제하여 얻은 칠에 철분이나 안료를 섞어 붉은색이나 검은색을 내는데 이게 그렇게 쉽지 않다. 그 때문에 2층 거실 사진 속에 등장하는 주칠반은 아예 처음부터 제작하는 쪽으로 정했다. 제작을 하기로 결정했으니 누구에게 맡겨야 할까. 여러 분들이 서울시 무형문화재 제1호 옻칠장인 손대현 선생을 추천했다. 경기도 곤지암 수곡공방에서 과연 어떤 모습의 주칠반이 탄생할 것인가. 장인의 솜씨야 믿고 볼 터이지만 걱정은 따로 있다. 새로 만든 원반의 '쨍'한 붉은 칠이 혹시라도 1920년대 모습을 재현한 공간 속에서 혼자 광휘를 발하면 어쩌나 하는 우려를 떨칠 수 없다. 그 빛나는 '아우라'를 과연 어떻게 가라앉혀 공간과 조화를 이룰 것인가. 마지막 순간까지 기대와 우려가 꼭 반반이었다. 나의 우려를 전해들은 선생은 전체적인 조화를 고려하여 무광으로 마무리한 주칠반을 내주셨다. 한껏 광을 내지 못해 아쉬운 내색이 역력했지만, 내 눈에는 더할 수 없이 좋았다.

새로 만든 주칠반(위)과 국립민속박물관 소장품인 주칠반(아래). 두 개를 나란히 놓고 보면 나의 우려를 이해할 수 있을 듯하다.

자수 병풍

2층 거실 사진 속 키 큰 병풍이 눈에 띈다. 높이 2미터 남짓 되는 열 폭 병풍. 석류나무에 새가 날아들고 연꽃 핀 연못에 오리가 노닌다. 평안도 안주 지역에서 발달한 안주 자수로 보인다. 어느 양반집 솜씨 좋은 규수가 한 땀 한 땀 수를 놓아 만든 것처럼 보이지만, 알고 보면 이런 자수를 놓은 이는 대부분 남성들이다.

안주 자수의 유래에는 이런 전설이 있다. 때는 조선 인조 임금 시절, 병자호란을 겪은 뒤 한 양반이 중국 산동성으로 귀양을 가게 되었다. 그는 어느 날 마을에서 남자들이 수를 놓는 광경을 보게 된다. 중국에서는 예로부터 산동 자수를 으뜸으로 쳤는데 조선의 양반 남정네가 그 모습을 본 셈이다. 그뒤로 이 양반은 소일거리로 집에서 수를 놓기 시작했고, 귀양에서 돌아와 안주에 자리잡은 뒤에도 자수 놓는 걸 멈추지 않았다. 그의 자수 솜씨는 점차 명성을 얻었고 임금의 귀에까지 들어가게 되었다. 급기야 임금 앞에서 수를 놓게 되었는데, 그의 솜씨에 탄복한 임금이 아예 궁궐 한쪽에 자수방을 마련하여 왕실에서 사용하는 옷감의 자수를 맡기게 되었고, 그로부터 안주 자수의 명성이 더 널리 퍼져나갔다. 이렇게 시작한 안주 자수는 여성들이 놓는 것과는 달리 남성들의 활발한 기상을 반영하듯

입체적인 것이 특징이다.

딜쿠샤 사진 속 병풍은 어디에서도 찾을 길이 없다. 이런 경우 일찌감치 다시 만드는 쪽으로 방법을 찾는 것이 합리적이다. 먼저 자수장 김영이 선생을 찾았다. 그분 손끝에서 탄생한 자수는 원래의 것이 가지고 있던 활달함과 선생의 섬세함이 조화를 이룬다. 사진에는 연꽃과 석류만 그 모습을 드러내고 있지만 조선 후기 화조영모花鳥翎毛 병풍의 언어를 따라 송학, 매화, 목련, 모란, 석류, 연꽃, 불수감, 국화, 단풍, 봉황과 오동까지 갖춰 총 열 폭을 완성해주셨다.

자수를 놓은 걸로 병풍은 완성되지 않는다. 그림에 액자가 있듯 병풍에는 장황粧䌙이 있다. 비단이나 두꺼운 천, 종이 등을 발라 책이나 화첩, 족자, 병풍 등을 꾸민 것을 뜻하는 장황까지 완성해야 비로소 병풍이 된다. 김영이 선생의 아름다운 자수에 어울릴 장황을 만들 자 누구랴. 장황은 크게 상·하선上下縇, 회장繪粧, 의衣로 이루어진다. 상·하선은 화면의 위와 아래 면, 회장은 병풍의 테두리 띠, 의는 병풍 뒷면을 말한다.

장황을 할 때는 어떤 천을 쓰느냐부터 까다롭다. 자수장 선생과 자문위원의 권고

에 따라 우선 손으로 짠 명주를 구해보기로 했다. 서울 동대문시장을 다 뒤져도 기계 명주와 중국산 명주만 유통되고 있다. 헛걸음만 친 셈이다. 경주 지역에 전통 방식인, 손으로 짜는 수직手織 명주가 있다는 정보를 가까스로 얻어 연락했지만 역시 기계로 제작하고 있다는 답이 돌아왔다. 그러던 중 경북 성주의 한 장인이 짜둔 명주를 그 후손이 보유하고 있다는 정보가 들어왔다. 그 명주를 짠 장인은 안타깝게도 치매에 걸려 더 이상 제작은 못하지만 예전에 짜둔 것이 일부 남았고, 그 가운데 한 필을 구할 수 있을 거라 했다. 어머님의 명주를 고이 간직해온 따님의 말에 따르면 어머님이 젊은 시절 만든 것으로, 한눈에 봐도 올이 무척 고왔다. 비록 오랜 세월을 견디느라 군데군데 누렇게 변색이 되긴 했지만 그 짜임새가 말 그대로 비단처럼 아름다웠다.

명주를 구매한 것으로 끝일까. 그럴 리 없다. 이번에는 염색이다. 한 가지 색으로 한 번에 할 수 없는 일이다. 위치에 따라 색을 달리 해야 한다. 딜쿠샤 병풍의 상·하선은 쪽빛으로 정해졌다. 누구에게 맡기느냐가 역시 문제였다. 예산도 넉넉하지 않고, 여러 상황이 여의치 않아 한동안 염색을 맡아줄 사람을 찾지 못해 애를

태웠다. 겨우겨우 선이 닿아 천연염색 연구가 홍루까 작가가 맡아주시기로 해서 한숨 돌렸다. 성주에서 어렵게 구한 장인의 귀한 명주가 그의 손을 거쳐 아름답게 물들어 새롭게 탄생했다.

재료 준비를 마쳤으니 본격적으로 작업에 들어갈 차례다. 전통적인 방법으로 장황을 만드는 일은 풀을 쑤는 것부터 보통 일이 아니다. 문화재 수리 기능 전수자 이진수 선생의 설명에 따르면 과거 문헌에는 산에 쌓여 있던 눈이 녹아 졸졸 흐르는 납설수臘雪水가 풀 쑤는 물로 제격이었단다. 지금은 구할 수가 없다. 선생의 풀은 지리산 계곡물에 밀가루를 풀어 겨울에는 일주일에 한 번, 가을에는 2~3일에 한 번 누런 윗물을 따라내고 새 물을 갈아주기를 반복하여 18개월 동안 삭혀 만든다. 풀이 온전히 삭으면 이것을 걸러 바싹 말려 가루로 보관했다가 쓸 때마다 물에 개어서 쓴다. 선생의 설명은 계속 이어진다. 장황의 틀인 목대木臺는 완성된 병풍 천에 물이 배어나오지 않는 나무를 간간하게 골라 써야 하는 데 그는 미송美松을 선택했다. 틀은 병풍을 접었을 때 완벽하게 접힐 수 있도록 세밀하게 깎아 다듬어야 한다. 못을 사용하지 않고 전통적인 방식으로 암컷 수컷을 끼워 짜

맞춘다. 회장의 안팎에 두르는 얇은 띠인 홍협紅頰과 백협白頰은 각각 자수에 사용한 석류의 붉은색 및 바탕색과 유사한 색지를 선택하여 전체적인 조화를 꾀한다. 그의 열정적인 설명을 따라 딜쿠샤의 병풍은 차근차근 그 모습을 드러낸다. 자수도 아름답지만 그 주위도 아름다울 것. 주연을 빛내는 조연의 의미 있는 역할에 대해 열 폭 병풍이 말해주고 있는 듯하다.

1900년대 초 조선에 살던 외국인들이 구매한 물품 중 '빅3'를 꼽자면 삼층장, 반닫이, 병풍을 빼놓을 수 없다. 외국인들은 주로 자기들끼리 '가구거리' 또는 '장롱거리'라고 부른 곳에서 필요한 물품을 구입했는데, 이곳은 오늘날 무교동길과 태평로 2가를 합친 길 주변으로, 그 당시만 해도 양쪽에 가구점들이 줄지어 있었다. 1904년 러일전쟁 취재차 도쿄에 왔다가 조선에 머물렀던 스웨덴 기자 아손Aison 그렙스트William Andersson Grebst, 1875~1920(아손은 필명이다.)가 쓴 대한제국 여행기에 따르면 1900년 무렵 이런 곳에서 삼층장, 반닫이는 물론이고 재수가 좋으면 초록색, 빨간색, 금색, 은색 등으로 그림이 그려져 있거나 자수가 놓인 고풍스럽고

병풍 장황하는 모습.

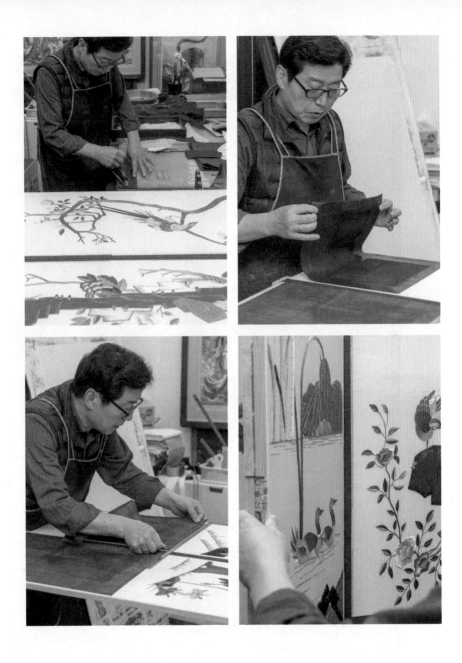

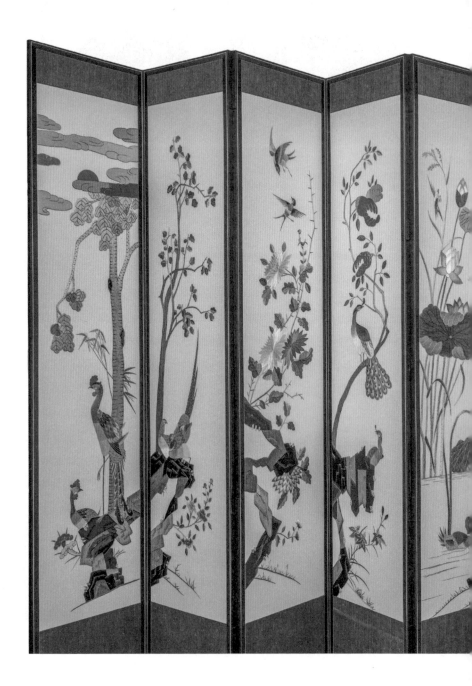

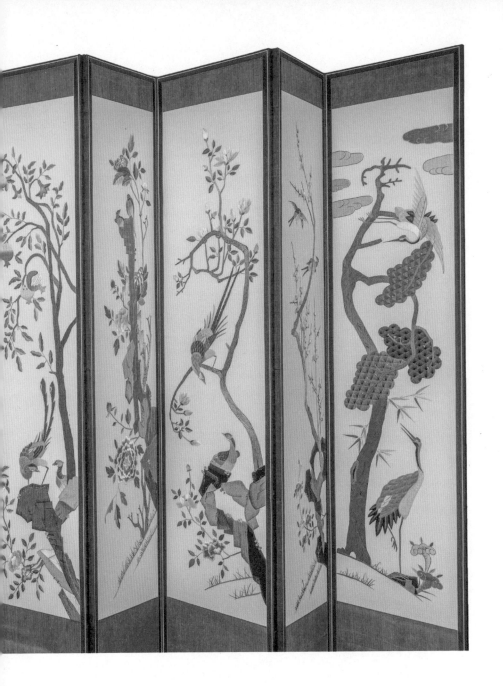

탐스러운 한식 병풍 한두 점을 구할 수 있었단다.

서양인들이 병풍을 접한 것은 17세기 중국과의 무역이 활발해지면서부터다. 중국 푸젠 성에서 주로 제작, 차와 함께 인도 코로만델coromandel 해안을 경유하여 유럽으로 수입되었는데 반들반들한 검은 바탕에 화려한 풍경이 펼쳐진 이른바 '코로만델' 병풍은 유럽인들을 단숨에 매혹시켰고, 유럽인들은 때로 조각조각 잘라 퓨전 가구를 만들기도 했다.

병풍은 벽난로만으로는 잠재우기 어려운 실내의 웃풍을 막아주는 데 큰 역할을 했고 공간을 나눌 때도 유용했다. 때로는 침실에 은밀한 공간을 제공했다. 이처럼 실용성과 심미성을 갖춘 병풍은 17세기 이래 서양인들에게 두루 사랑받았다. 유럽에도 가림막이 없던 건 아니지만 병풍처럼 '이동식'은 아니었다. 이 때문에 유럽인들에게 17세기 중국산 병풍은 편리함에다 이국성까지 장착한 귀한 예술품 대접을 받았다.

중국 병풍이 이처럼 인기를 끌자 이를 모방한 다양한 기술이 유럽 각지에서 개발되었다. 암스테르담에서 기술을 배운 휴 로빈슨Hugh Robinson은 1666년 런던에 정

착하면서 '금보다 더 반짝이는' 가죽 병풍을 만든다고 호언장담했다. 코로만델 병풍에 버금가는 것을 만들고 싶었던 듯하다. 가죽으로 만든 병풍은 스페인, 포르투갈에서도 애용되었다. 영국의 스토커John Stalker 와 파커George Parker는 1688년 당시 옻칠 기법으로 일컬어지던 '자파닝'Japaning 기법을 상세히 연구한 서적을 출간하기도 했다. 이를 바탕으로 가구 제작자들뿐만 아니라 아마추어들도 자파닝을 실습하기에 이르렀다. 프랑스에서는 고블랭 공방을 필두로 실험이 이루어졌고, 마르탱 형제가 개발한 '마르탱 칠'의 반짝이는 효과는 볼테르의 찬사를 얻기도 했다. 중국 옻칠을 모방한 병풍 이외에도 태피스트리나 자수, 또는 지도로 만든 것들도 널리 제작되었다.

메리의 조상 중 가수 할머니인 메리의 여동생 엘리자베스의 남편인 극작가 리처드 세리든의 1777년 작품인 풍습 희극 〈스캔들 학교〉의 내용으로 1911년 휴 톰슨Hugh Thomson이 그린 그림에는 지도 병풍이 등장한다. 풍습 희극이란 도시 상류사회의 유희와 타락을 풍자하는 희극으로, 세리든은 주인공들의 스캔들을 통해 18세기 영국의 행동 규범과 욕망을 날카롭게 비판했다. 휴 톰슨의 그림에서 지도

1 1879년 알버트 폰 켈러(Albert von Keller)가 그린 〈쇼팽〉의 배경에 등장한 코로만델 병풍. 뮌헨 노이에 피나코테크.
2 1911년 휴 톰슨이 그린 〈스캔들 학교〉 일러스트레이션. 지도를 붙여 만든 병풍 뒤에서 밀회를 즐기는 남녀와 이를
 전혀 알지 못하는 남편이 현장에 들어서는 장면을 그렸다.
3 1794년 크리스티앙 마리 콜랭 드 라 비오샤에가 그린 〈비보〉. 렌 미술관.
4 1742년 부셰가 그린 〈투왈렛〉(toilette). 티센보르네미차 미술관.

를 붙여 만든 병풍은 불륜의 현장에서 몸을 숨기는 도구로 등장한다.

19세기에는 판화나 프린트, 사진을 오려 붙여 만든 '데쿠파주'découpage도 유행했다. 데쿠파주 중에는 바이런 경이 손수 만든 것이나 영국의 문호 칼라일의 집에 있는, 그의 아내 제인이 만든 것이 유명하다.

딜쿠샤에는 곳곳에 병풍을 두었다. 메리의 기록에 따르면 자수나 그림 병풍이 총 여덟 점이 있었다는데 사진에는 다섯 점만 등장한다. 테일러 부부는 '곽분양행락도'郭汾陽行樂圖와 '요지연도'瑤池宴圖가 그려진 병풍을 포함하여 이른바 "궁궐 병풍"을 소장했고 테일러상회를 통해 해외로 판매하기도 했다.

곽분양행락도는 당나라 때 분양왕으로 봉해진 곽자의가 부인을 비롯하여 여러 후손과 함께 연회를 하고 있는 장면을 묘사한 그림이다. 곽분양은 부와 명예, 장수, 만복의 표상이었고 따라서 조선 시대 곽분양행락도는 기복祈福의 상징으로 각광을 받았다. 요지연도는 서왕모의 거처인 곤륜산 요지에서 열리는 연회 장면과 여러 신선이 그곳을 향해 바다를 건너는 모습이 그려진 그림이다.

메리는 곽분양행락도 옆에는 '62번째 생일잔치', 요지연도 옆에는 '앉아 있는 황

후, 궁녀들, 신들, 인간을 방문하는 신들'이라고 적어두었다. 이를 보면 병풍의 주
제에 대해 간략하게나마 파악하고 있었던 듯하다.

서양인들에게 아름다운 자수나 그림을 담은 병풍은 단지 장식의 용도만은 아니
었다. 이들이 조선의 병풍을 어떻게 자기들만의 방식으로 활용했는지를 알려면
먼저 개항 이후 조선에 머물렀던 외국인들이 한옥을 고쳐 쓴 방식을 살필 필요가
있다.

"외국인이 거주하는 집들은 극히 일부를 제외하고는 추가 건물을 짓거나 칸막
이를 급히 했거나 우리의 습관에 맞게 다양하게 고침으로써 집의 방들은 아주
작다. 그러나 칸막이들이 종이를 바른 나무 구조에 불과하기 때문에, 쉽게 제
거할 수 있고 이렇게 해서 하나로 만든 여러 개의 방들은 편안한 숙소가 되었
다. 외국인들은 일반적으로 상류 계층으로부터 집을 구했고 이 집들은 일반적
으로 넓은 터를 가지고 있기 때문에 경비를 얼마 들이지 않고서도 부속으로 잔
디밭과 화원, 그리고 때로는 테니스 코트를 가진 쾌적한 주거지로 변형시킬 수

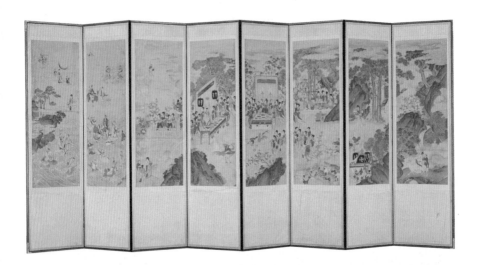

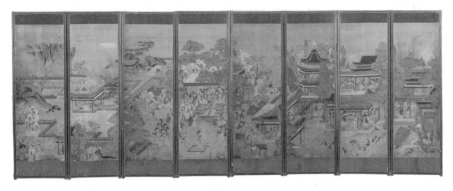

국립민속박물관에서 소장하고 있는 요지연도 8폭 병풍(위)과 곽분양행락도 8폭 병풍(아래).

있다. 벽지를 바르고, 가구를 비치하고 종이로 된 창을 유리창으로 바꾸었기 때문에 이러한 조선 가옥들은 여름과 겨울 모두 편안한 주거지가 되었다."

_G. W. 길모어 지음, 신복룡 옮김, 『서울풍물지』, 1999.

방과 방의 구조를 트지 않을 경우 병풍은 일종의 가벽 역할을 해주었다. 메리는 딜쿠샤에 "높이 3미터나 되는 열 폭 병풍을 접었다 폈다 하면서 방의 크기를 조절했다"고 기록했다. 전통적인 병풍의 크기와 공간의 비례를 고려할 때 병풍 높이 3미터는 정확하지 않은 수치일 테지만 그녀의 표현대로 아코디언처럼 접었다 폈다 하는 긴 병풍은 리모델링하기 어려운 공간에 딱 맞는, 쓰임새 좋은 가벽이었다.

전등

딜쿠샤의 벽에 붙은 1구짜리 벽등은 중요한 장치다. 이 집에 전기라는 문명의 이기利器가 들어와 있었음을 보여주기 때문이다. 전기는 뒤늦게 생활 속으로 들어온 문명의 빛이었다. 우리나라에서 전등을 제일 처음 밝힌 곳은 경복궁 건청궁이다. 미국과 수교를 맺은 이듬해인 1883년 조선은 미국으로 민영익, 유길준 일행을 보빙사로 파견했다. 엘리베이터, 기차, 물 내리는 변기 등 이들이 본 것은 모두 신통방통한 문물 일색이었다. 특히 전기회사 견학은 미국에서 본 그 어떤 것보다 신기했다. 거리에서 전기등을 본 유길준은 이런 말을 남겼다.

"우리는 조선에 전기등부터 개설해야겠다. 미국에서 당신들은 전깃불이 가스나 석유등보다 싸고 좋다는 것을 입증해주었다. 따라서 우리는 새로 실험을 해볼 필요가 없다. 우리는 당신네가 도달한 지점에서부터 출발할 것이다."

16와트짜리 광열등이 건청궁을 밝힌 뒤 전기는 일반 가정으로 서서히 보급되기 시작했다. 딜쿠샤에도 전기가 들어왔다. 메리의 아들 브루스는 어린 시절을 이렇

게 기억했다.

"딜쿠샤는 주로 초가삼간에 사는 사람들이 거주하는 지역에 있었기 때문에 전
력회사는 우리 집에 방마다 하나씩 설치된 전구 수만큼 요금을 청구하고 낮에
는 전력을 차단했다. 사용량을 측정하는 미터기를 설치했지만, 전력은 여전히
밤에만 공급되었다."

바슐라르의 표현대로 '빛이 관리되던 시대'였다. 브루스의 기억을 방증하는 자료
가 1925년 9월 11일자 『매일신보』에 등장한다. 이에 따르면 당시 조선 전역의 전
등 수요는 700만 촉광燭光이었다. 한 집에 평균 세 개의 등, 43촉광이 밤을 밝혔
다. 외국인 가옥은 2,190호에 1만 2,481개의 전등을 가졌다고 한다. 이 숫자에
딜쿠샤의 전등도 포함이 되었겠다.
조선인과 내지인과 외국인의 촉광 수요 비율은 48:50:2였다. 43촉광이라고 해봤
자 요즘 전구의 밝기에 비하면 턱없이 어둡다. 1928년 1월의 한 신문 기사는 「촉

1920년대 후반 경성 명동 일대에는 이미 가로등이 설치되어 있었다. 서울역사박물관.

광과 눈의 위생, 방과 전등 관계」라는 제목으로 조명과 실내의 밝기에 대한 문제를 다루고 있다. 적힌 바에 의하면 적정한 밝기는 대략 "두 팔을 충분히 뻗고서 신문을 어렵지 않게 읽을 수 있는 정도가 그 표준"이라고 하면서 수치로는 가정에서 방 한 칸에 10~16촉광(13~20와트)을 제시했다. 제시된 기준마저 아날로그 시대답다.

딜쿠샤 거실에는 전등이 또 있었을 것이다. 거실 한가운데를 밝혀줬을 전등. 그런데 사진이 없으니 이번에는 상상력으로 채워야 한다. 그레이 홈에서 썼던 1구짜리 둥근 바가지 갓 펜던트 등이었을까, 아니면 1920년대 유행한 폭포형 샹들리에였을까. 선택은 두 번째였다. 전시 효과와 실제 밝기를 고려해 선택한 것인데, 메리가 실제로 누렸던 거실의 저녁에 비해 너무 밝은 것은 아닐지 걱정스럽다.

실내 공간에서 조명이 차지하는 비중은 매우 크다. 재현 설계를 담당한 업체에서 거실 공간의 크기에 비례하여 벽에 벽등을 규칙적으로 배치하도록 도면을 그려왔다. 그러나 브루스의 증언에 따르면 당시는 대부분의 집들이 달랑 전구 한 개로 방 하나를 밝혔던 시대였다. 비록 고급 주택인 딜쿠샤의 거실이라 할지라도

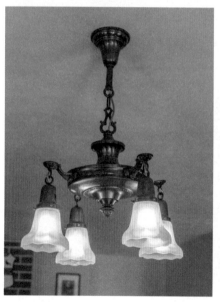
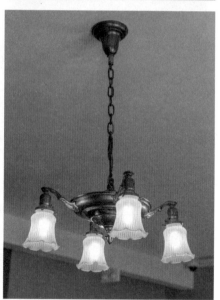

그 시대적 상황에 비추어볼 때 거실에 전등이 그렇게 많았을 것 같지는 않다. 자칫 잘못하면 일반 가정이 아니라 호텔 로비처럼 보일 수도 있다. 논의 끝에 벽등 설치는 보류되었다. 설계 단계에서도 시대 상황은 충분히 고려되어야 한다. 그렇지 않으면 나중에 서로 고생을 하게 된다. 고생하는 것까지는 좋다고 해도, 전혀 엉뚱한 공간을 만들어낼 수 있으니 신중해야 한다.

딜쿠샤는 1, 2층 거실만 재현하고, 나머지는 대부분 전시 공간으로 활용한다. 두 개의 공간을 서로 자연스럽게 연결하려면 그만큼 조명의 역할은 중요하다. 전등 스타일에 일관성이 없으면 자칫 어수선한 느낌을 줄 수 있다. 공간의 복원은 단계마다 여러 전문가가 참여하기 때문에 서로의 협업이 절실하다. 그럴 수 있으면 이상적이겠지만 현실은 늘 그렇지 못해 아쉽기만 하다.

램프와 램프 받침대

딜쿠샤의 저녁은 촛불, 석유램프, 그리고 전등이 따로 또 때로는 함께 밝혔다. 저녁 무렵 2층 거실에 놓인 램프를 켜면 알록달록한 모자이크 유리 갓에서 영롱한 빛이 사방으로 퍼졌을 것이다.

근대 램프의 효시는 1780년에 개발된 아르강 오일 램프다. 스위스 물리학자 아르강Aimé Argand은 산소를 원활하게 공급할 수 있도록 옷소매처럼 속이 빈 심지와 이를 덮은 투명한 유리관이 굴뚝 역할을 해서 불꽃을 위로 끌어올리는 램프를 고안했다. 양초 6~7개를 태우는 것에 버금갈 정도로 밝고 혁신적인 이 램프 이후에 파라핀(등유) 램프, 가스 램프 등 다양한 램프가 속속 등장했다. 우리나라에 처음 들어온 서구식 조명은 등유를 사용하는 남포등인데 '남포'는 곧 '램프'를 의미한다. 1903년 미국 콜맨 사에서는 당시 자동차와 비행기 연료로 사용하던 가솔린을 연료로 하는 '아크램프'Arc Lamp를 개발했고 1916년에는 일명 '퀵 라이트'Quick-Lite 방식을 도입한 테이블 램프도 개발했다. 이것은 1920년대 우리나라에도 수입되었는데 외국인들 사이에서 '엉클 모리스'라고 부르던 모리스J.H.Morris가 운영하던 상점에서 취급했다.

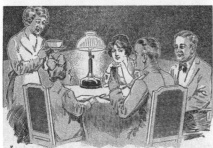

1 1888년 에드워드 존 포인터가 그린 〈어느 저녁 집에
서〉, 개인.
2 1874년 알프레드 스티븐스가 그린 〈무도회가 끝난 뒤〉,
메트로폴리탄 뮤지엄.
3 1918년 콜맨 사에서 만든 퀵 라이트 램프 광고.

촛불과 램프가 불러일으키는 시적 상상에 대해 탐구한 바슐라르는 전기 램프가 기름 램프보다 확실히 덜 '인간적'이고 드라마를 품지 못한다고 했다. 컸다 껐다 하는 스위치 하나로 어둠과 빛의 세계를 냉정하게 오가는 것은 확실히 전날의 심지와 오늘의 심지가 달랐던 기름 램프와는 다른 느낌이었겠다. 하지만 어두운 거실에서 부드러운 광채를 뿜어내는 딜쿠샤의 전기 램프 또한 어느 것 못지 않게 우리를 시적 세계로 이끈다.

잉글누크 의자 동쪽 끝에는 이른바 '티파니 스타일'로 일컬어지는 모자이크 유리 램프가 자리를 잡았다. 오늘날 연한 청록색 '티파니 블루' 보석상자로 뭇 여성들의 마음을 설레게 하는 명품 브랜드 티파니 사의 창립자 찰스 루이스 티파니의 아들 루이스 컴포트 티파니는 보석 못지않게 스테인드글라스에 큰 매력을 느꼈다. 유리에 여러 색을 입히는 실험을 거듭한 끝에 독특한 금속 광이 나는 유리부터 음영 효과가 있는 것까지 수만 가지 색상을 만들어낸 그는 창문에 마치 그림을 그린 듯 유리 모자이크로 환상적인 이미지를 구현해냈다. 스테인드글라스 갓을 얹은 램프는 그의 이름을 붙여 '티파니 램프'가 되었고, 이 램프가 인기를 끌자

아류작이 우후죽순 생겨났다. 19세기 후반부터 20세기 초, 중반까지 티파니 램프 아류작을 만드는 업체는 주로 뉴욕과 코네티컷 지역에 많았는데 줄잡아 26곳에 이른다.

딜쿠샤에 놓인 것 역시 아류작 중 하나다. 램프 갓은 캐러멜색 유리가 벽돌 패턴으로 되어 있고 테두리는 화사한 꽃과 녹색 잎 무늬다. 갓의 패턴을 중심으로 비슷한 것을 찾는 추적을 이어나갔고, 마침내 윌킨슨 사에서 제작한 램프를 찾아냈다. 1907년 뉴욕 브루클린에서 시작한 윌킨슨 사의 창립자 엘머 윌킨슨Elmer Wilkinson은 원래 시계를 만들다 1909년 무렵부터 유리 조명 제작에 뛰어들었다. 티파니, 더프너, 킴벌리 같은 당대 유명한 회사들의 디자인을 차용, 램프 갓 디자인을 단순화시켜 이들보다 저렴한 가격으로 판매했다. 윌킨슨 램프는 아름다운 받침 디자인으로 잘 알려졌다. 램프 받침에 'WILKINSON CO. BROOKLYN, N.Y.'라고 표시한 것이 간혹 있긴 하지만 아예 마크를 표시하지 않은 것도 많다. 갓에는 표기가 없는 것이 일반적인데, 램프에서 갓이 떨어지는 것을 막기 위해 사용한 잠금 장치로 윌킨슨 램프를 알아볼 수 있긴 하다. 하지만 그 명맥은 얼마

가지 못하고 1915년 문을 닫았다.

2층 거실 서쪽 창가 모서리에는 팔각형 갓이 있는 램프가 중국 조각 받침대 위에 놓여 있다. 미국 코네티컷 지역의 브래드리 앤드 허바드 사에서 제작한 것으로 추정되는 '슬랙 램프'slag lamp다. 액체 상태의 유리에 화산암재를 섞어 마치 대리석 같은 무늬를 낸 불투명한 유리로 만든 것을 슬랙 램프라고 한다.

두 개의 램프를 어떻게 구할 것인가. 사진 속 램프와 비슷한 모양의 슬랙 램프는 지난 20년 동안 경매에 단 두 번 등장했다. 윌킨슨 램프 역시 상황이 썩 좋지 않았다. 당시의 것을 구하기 어려우면 차선책으로 다시 만드는 방법을 찾는데, 미국 조명 제작사에 문의하니 같은 디자인으로는 제작이 어려우며, 할 수 있다고 하더라도 엄청난 비용이 들 거라는 반갑지 않은 답변을 보내왔다. 미국 앤티크 조명 전문 업체에도 도움을 구했지만 비슷한 것을 찾지 못했을 뿐더러 계속해서 찾아주기 원한다면 그에 들인 시간과 노력에 대한 대가를 지불해야 한다고 했다. 시간과 비용을 지불해도 찾아준다는 보장은 물론 없었다. 어쩔 수 없이 경매나 온라인 사이트에 매물이 나와주기만을 간절히 기다려야만 했다.

어느 쪽도 전혀 나오지 않은 채 8개월이란 세월이 하염없이 흘러갔다. 그러던 어느 날 갑자기 윌킨슨 램프가 경매 사이트에 혜성처럼 나타났다. 무조건 낙찰을 받아야 했다. 경쟁적으로 가격이 올라가지 않기를 바라며 흥분 상태로 입찰을 했다. 비록 예상가보다 올라가긴 했지만 가까스로 낙찰에 성공. 한고비는 넘겼다. 부디 슬랙 램프도 기적처럼 나타나주기를 기다렸다.

윌킨슨 램프를 구한 뒤로 두 달여가 훌쩍 지났다. 드디어 캐나다의 한 딜러가 올린 슬랙 램프를 찾아냈다. 구매 진행은 급물살을 탔다. 하지만 아뿔싸! 미국으로 배송되는 과정에서 그만 유실 사고가 일어났다. 모든 것을 원점에서 다시 시작. 경매에 같은 물건이 다시 나올 확률은 희박해 보였다. 한편으로 미국 앤티크 조명 딜러들을 이 잡듯이 뒤졌다. 이런 간절함이 닿았는지 필라델피아 근처 작은 도시 웨인Wayne에서 유사한 것이 눈에 띄었다. 당장 구매 진행, 드디어 완료.

하지만 물건들이 내 눈앞에 도착할 때까지는 끝나도 끝난 게 아니다. 마침내 당도한 윌킨슨 램프 유리 갓에 흠집이 있다. 스테인드글라스처럼 틀에 끼운 유리들 중 하나에 금이 가서 위태롭게 흔들렸다. 자칫하면 다른 유리도 와르르 무너질

윌킨슨 램프(왼쪽)와 슬랙 램프(오른쪽).

것 같았다. 이대로는 쓸 수 없고 손을 봐야 했다. 이태원에서 등을 수리하는 전문가에게 부탁하니 금 간 부분을 정성껏 납땜해주었다. 어려운 미션 하나를 비로소 끝냈다. 다행히도 슬랙 램프는 거의 완벽에 가까운 상태로 도착했다. 하나는 구하기는 쉬웠으나 물건에 문제가 있어 고생을 했고, 또 하나는 구하기는 어려웠지만 물건은 멀쩡했다. 어느 쪽이 더 낫다고는 말을 못하겠다.

구해야 할 물건은 아직도 끝이 없다. 램프를 받치고 있는 받침대는 어디에서 구하나. 사진 속 램프 받침대는 삼단으로 이루어져 있는데 둥근 형태의 작은 선반이 곡선의 기둥으로 이어진 형태다. 게다가 쌍으로 된 것을 2층 잉글누크 끝에 각각 하나씩 놓고 받침대로 썼다.

메리는 이 받침대를 "중국 블랙우드로 조각된 램프 스탠드"라고 적어두었다. 영국, 미국, 중국 사이트를 이잡듯 뒤져본다. 중국 블랙우드 스탠드를 검색하면 비슷한 종류가 많은데 어찌 된 일인지 사진처럼 삼단으로 된 것은 좀처럼 보기 힘들다. 더구나 쌍으로 나온 것은 눈을 씻고 찾아도 없다. 이단짜리는 자주 보이는

데 삼단은 눈에 띄지 않는다. 은근 오기가 발동한다. 어딘가에는 있으리라. 이단이 있는데 삼단이라고 없을까. 하지만 아무리 검색해도 삼단은 보이지 않는다. '아무리 찾아도 없으면 이단이어도 크게 상관없지 않을까' 스스로 한발 물러난다. 그러던 어느 날 구매 담당 업체에서 연락이 왔다. 프랑스 몽펠리에 지역의 한 앤티크 페어에 왔는데 지금 포르투갈 딜러가 삼단짜리 받침대를, 그것도 한쌍을 지금 트럭에서 내리고 있노라고. 유레카! 새벽에 열리는 페어 특성상 빨리 결정하지 않으면 다른 사람들이 언제 낚아채갈지 모르니 살지 말지를 곧바로 결정해야 했다.

세금으로 진행하는 일이 다 그렇듯 딜쿠샤 재현 역시 물품 구매 과정이 꽤 복잡하다. 먼저 고증을 하고 전문가의 자문을 거친 뒤 물품을 선별한다. 그런 뒤에는 서울시 역사문화재과의 승인을 받아야 하는데 그때까지 시간이 걸린다. 그러니 단번에 결정하는 건 어렵다. 하지만 지금 놓치면 비슷한 물건을 정해진 기간 안에 찾지 못할 것 같은 본능적인 '촉'이 발동한다. 일단 업체와 상의해서 구매를 먼저 한 뒤 승인을 나중에 거치는 것으로 수완을 발휘해보기로 했다. 업체 역시 승

인을 받기 전에 구매를 먼저 진행하면 위험부담이 따른다는 걸 모를 리 없다. 하지만 삼단 램프 받침대로 인해 겪은 두통을 떠올리면 이를 해결해줄 진통제를 삼키지 않을 도리가 없다. 구매 담당 업체 대표는 마치 처방 없이 살 수 있는 귀한 약이기라도 한 것처럼 램프 받침대를 그렇게 덥석 집어 들었다. 결과적으로 현명한 도박이었다. 그뒤로도 오랫동안 삼단 받침대는, 그것도 쌍으로는 전혀 나오지 않았으니까.

받아든 물건은 부분적으로 자개가 떨어진 곳이 있긴 하지만 대체적으로 상태가 좋았다. 손대현 선생이 가지고 있던 자개로 공방에서 말끔하게 수리를 마쳤다. 램프를 올려놓으니 비로소 완전체 완성.

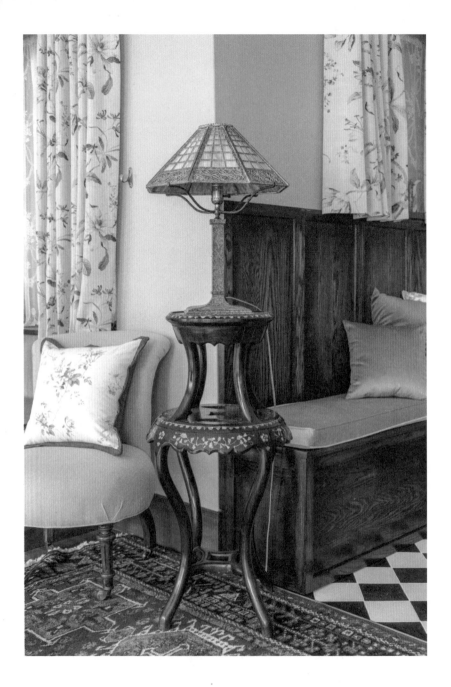

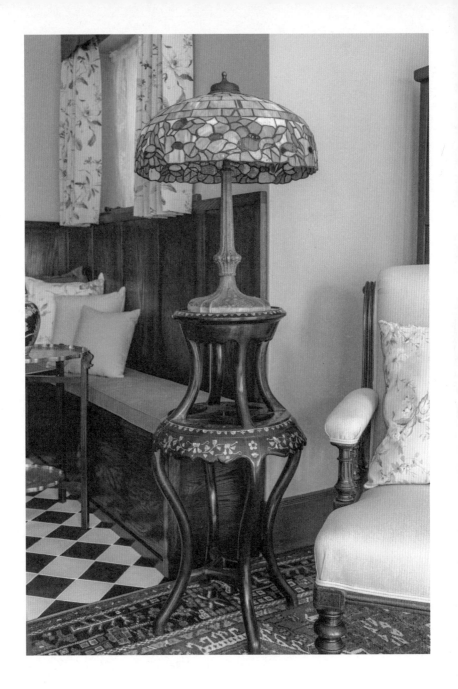

은촛대

테일러 부부의 결혼기념일을 맞아 김 보이는 분주하게 파티를 준비했다. 특별한 날이니 만큼 테이블 세팅에도 신경을 썼다. 테이블 보를 정갈하게 깔고 손님 수대로 나이프와 포크, 접시도 놓았다. 파티마는 메리의 웨딩드레스를 다려두었고 요리는 김 보이와 요리사가 맡아 준비했다. 저녁 초대인 만큼 식탁을 밝힐 근사한 촛대도 필요했다. 데이비드슨 부부, 친구인 플로렌스, 아서 콜브랜 부부, 드레이크 신부와 헌트 신부, 미국 영사관 소속의 메리언과 레이먼드 커티스 부부, 프랑스 영사 갈루아 부부가 손님으로 참석했다. 테이블 위에 놓인 나뭇가지 모양 은촛대에서 열두 개의 촛불이 빛을 발했다. 어느 가문의 문장을 새긴 촛대를 자세히 보던 갈루아 부인은 '자기네 거'라고 소리쳤다. 사연인즉, 파티를 멋지게 꾸밀 요량이었던 김 보이가 테이블 위에 올릴 촛대가 마땅치 않아 갈루아 부부네 것을 그 집에서 일하는 사람을 통해 빌려온 것이다. 조선에서는 잔칫날 필요한 물건을 서로 빌려 쓰는 것이 인지상정이었으니까.

가스나 전기로 실내를 밝히기 전 양초는 가장 중요한 광원光原이었다. 비싼 양초를 태우는 행위는 곧 돈을 태우는 것과 같았기에 부유한 저택에서도 양초는 늘

아껴야 했다. 촛대에 여러 개의 초로 환하게 불을 밝히는 것은 초대한 손님에 대한 각별한 에우와 정성을 의미한다. 메리는 촛대를 유난히 좋아했다. 테이블 위에는 기둥 모양의 촛대 네 개가 놓여 있다. 파티용이 아닌 일상의 식탁을 밝히는 촛대다. 안토니우스 안투스는 『음식예술에 관한 강의』(1832)에서 이렇게 말한다.

"밤에 켜진 촛불은 대낮의 햇빛보다 훨씬 더 밝은 빛과, 훨씬 더 깊은 그림자와, 훨씬 더 생생한 색채를 음식과 음료에게 선사한다."

그녀가 유난히 좋아한 촛대를 구하는 일이 내게 주어졌다. 역시 미국 경매 사이트를 뒤지는 것으로 시작한다. 다행히 사진 속 촛대와 유사한 것을 찾았다. 한참 뒤 내 손에 들어온 촛대는 아쉽게도 세공이 다소 밋밋하다. 좀 더 섬세한 디테일이 살아 있는 촛대이길 바랐지만 원하는 걸 다 구할 수는 없으니 섭섭한 마음을 달랠 수밖에. 다행히 사진 속 촛대 역시 세부 장식이 희미해 구분하기 어려운 건 마찬가지. 그걸로 아쉬움을 삼키기로 한다.

1 에드윈 폴리가 그린 〈마호가니 식탁이 있는 식당 전경, 1755년〉, 뉴욕퍼블릭라이브러리.
2 18세기 앙드레 부이가 그린 〈접시에 윤을 내고 있는 하녀〉, 파리장식미술관.

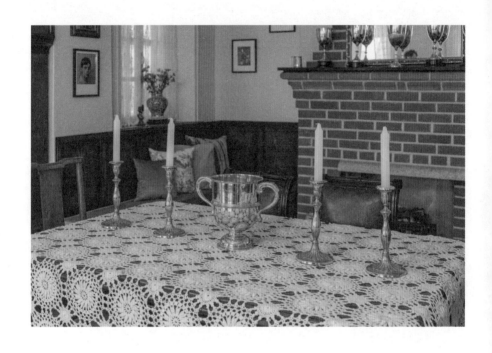

초상화

독일 출신의 프랑스 사진가 지젤 프로인트Gisèle Freund는 초상화란 '한 인간이 자기 개성을 확인하고 자신을 의식하려는 노력의 직접적인 결과'라고 말한 바 있다. 자아에 대한 자각과 이를 향한 노력은 어쩌면 인간이 가진 본성일지도 모른다. 그러니 자신의 모습을 한폭의 그림으로 포착하고 남겨두는 초상화가 미술의 한 장르가 된 것은 자연스러운 일일 수 있다. 하지만 지극히 개인적인 초상화는 유럽 아카데미 미술 장르 위계에서는 공공성을 부각하는 종교화나 역사화에 비해 한참 뒤로 밀려나 있다.

예부터 초상화를 주문한 이들은 동서를 막론하고 권력과 부를 가진 이들이었다. 자기 자신을 의식하려는 욕망이 유독 강해서였을까. 조상들의 초상화는 대저택의 긴 방인 갤러리에 나란히 전시되었다. 그곳은 밖으로는 그 집안의 내력을 자랑하고 안으로는 자부심을 각인시키는 공간이었다.

사진 속 딜쿠샤 1층 벽난로 벽면에는 여섯 장의 초상화가 계단식으로 걸렸다. 그 초상화의 주인공들은 메리의 외가 쪽 조상인 틱켈 가문 사람들이다. 본명이 힐다 무아트 빅스인 메리가 연극배우로 활동하면서부터 18세기에 가수로 유명했

영국 더비셔에 있는 하드윅 홀(Hardwick Hall) 갤러리에는 초상화가 벽면에 가득하다. 위키피디아.

던 조상의 이름을 따서 메리 린리라는 예명을 썼다는 건 앞에서 이야기했다. 그 가수 메리 린리는 자매 엘리자베스와 함께 활동했기에 메리의 여동생도 엘리자베스의 이름을 줄여 '베티 린리'로 불렀다. 가수 할머니 메리는 주인공 메리의 고조 외할아버지인 토마스 틱켈의 형인 극작가 리처드 틱켈과 결혼했다. 극작가 리처드 틱켈의 초상화는 딜쿠샤 1층 거실 벽난로 주위에 걸려 있다. 또한 가수 할머니 자매 중 여동생인 엘리자베스도 극작가인 리처드 세리든과 결혼했다. 시인이자 극작가, 풍자가인 리처드 세리든은 18세기 후반 큰 명성을 누렸다. 주인공 메리가 가수 할머니 메리와 이름을 공유했지만 고조 외할아버지의 형의 부인이니까 직계라고 보기는 어렵다.

초상화에 등장하는 인물들이 누구인지 구체적으로 밝히는 데는 상당한 시간이 걸렸다. 그녀의 가계도는 한국으로 귀화한 영국인 안토니 수사, 안선재 교수의 도움으로 구체화되었다. 주인공 메리의 외삼촌 에드워드 제임스(1861년생), 시인이었던 6대조 할아버지 토마스(1686년생), 5대조 할아버지 존(1727년생 추정)과 그의 동생 토마스(1735년생), 고조 할아버지 토마스(1749년생), 증조 할아버지 리처드

1층 거실 벽면의 메리 외가 쪽 조상 초상화들.

(1785년생)와 그 부인 메리 앤(1789년생)까지 영국 첼트넘 본가에는 메리의 외가 친척들이 항상 드나들었다고 한다. 17~19세기에 이르는 외가 쪽 인물들을 통해 메리가 보여주고 싶었던 것은 무엇이었을까. 그녀에 핏속에 흐르는 시인, 극작가, 가수와 같은 예술가의 DNA가 아니었을까.

인물들의 면면을 밝히자 일은 순조롭게 풀렸다. 테일러 부부의 후손이 서울역사박물관에 기증한 유물을 복제하여 걸어두었다. 집 안의 중심인 벽난로 주변을 에워싸고 있는 조상들의 모습은 마치 딜쿠샤를 견고하게 지켜주는 수호신들 같기도 하다.

풍경화

1층에 초상화가 있다면 2층 거실 벽난로 위에는 나무와 집을 그린 풍경화 한 점이 걸렸다. 그런데 어떤 그림인지 거의 알아볼 수 없다. 메리는 '키르히너킨 즈'Kirchnerkins라는 암호 같은 메모를 남겼다. '킨즈'kins를 접미어로 쓰면 '무엇에 가까운'close, near이라는 의미가, 명사로 쓰면 '친족, 친척'이라는 뜻이 있다. 메리의 '키르히너킨즈'라는 메모는 그러니까 '키르히너 류, 키르히너에 가까운 그림'으로 해석할 수 있다.

이를 재현하기 위해서는 '이미지 분석'-'키르히너류라는 텍스트 분석'-'이미지와 텍스트 대조' 같은 일련의 과정을 거친다. 그 결과 만약 이미지에 무게를 둔다면 나무와 집이 있는 풍경화를 걸게 된다. 하지만 그렇게 되면 작가와 색상, 주제 등 본래의 맥락과 무관한 것이 될 수밖에 없다. 그렇다고 해서 텍스트에 무게를 두어 '키르히너'라는 화가의 화풍으로 그려진 그림으로 해석, 재현할 경우 이 또한 어떤 작가의 어떤 작품이 적합할지 그 답이 매우 모호하다.

회화에서 키르히너라는 이름은 독일 표현주의 화가 에른스트 루트비히 키르히너 Ernst Ludwig Kirchner가 가장 유명하다. 그의 그림은 무엇보다도 강렬한 색감이 긴장

감을 자아낸다. 하지만 흑백사진 속 이미지로만 보면 키르히너와 어떤 상관성이 있는지 도무지 가늠이 되지 않는다. 반 고흐와 뭉크를 표현의 모범으로 삼은 키르히너의 인물과 풍경은 가시가 돋은 듯 예리하다. 제1차 세계대전의 참상을 목격한 그는 지친 몸과 마음을 가다듬기 위해 스위스 다보스에서 칩거했다. 그곳에서 그린 풍경화는 주로 문명에 시달리지 않는 사람들과 집, 나무 같은 풍경을 담고 있긴 하지만 핑크, 보라, 초록, 빨강, 노랑과 같은 짙은 색으로 거침없이 표현했다. 그런데 과연 메리는 동시대 인물 키르히너를 알았을까? 메리의 메모에 등장하는 '키르히너 류'는 어쩌면 야수파처럼 강한 표현주의 화풍으로 그려진 그림이라는 뜻일지도 모른다.

그림에 조예가 깊고 딜쿠샤 2층 서쪽 방에 화실까지 갖췄던 메리는 조선에서 만난 여러 사람의 초상화는 물론 조선을 그린 풍경화도 여럿 남겼다. 나무와 집이 있는 이 풍경화 역시 그녀가 직접 딜쿠샤를 그린 것일지도 모른다.

그도 아니면 메리가 남긴 기록에 나오는 '야마다 바스케山田馬介의 〈안개 속 후지산〉이라는 작품이 대안이 될 수 있다. 메리의 신혼집 그레이 홈 거실에 걸려 있

었다고 기록되어 있는데 딜쿠샤로 이사 올 때 가지고 왔을 가능성이 크고 그림은 필요에 따라 그 위치를 바꾸기도 하니 재현을 위한 가장 구체적인 도구로 사용할 여지가 있다.

메리는 일본 화가 야마다 바스케를 '유명한 현대화가'라고 말했지만 후대에는 거의 잊힌 이름이다. 원래 이름은 푸가와 진 바스케로 1869년 도쿄에서 태어났다. 1885년 미국으로 건너가 뉴욕과 펜실베이니아 예술 아카데미에서 미술을 공부했다. 그의 스승 중 대표적인 이가 윌리엄 메리트 체이스William Merritt Chase였고 1907년 필라델피아 박물관 소식지는 그를 '뛰어난 학생'으로 소개했다. 이후 요코하마로 돌아와 스케치 클래스를 열었고 도쿄예술대학에서 후학을 양성했다. 그는 안개처럼 뿌옇고 섬세한 빛이 투영된 풍경을 묘사하는 데 탁월했다.

하지만 여기에서 또 다른 문제가 발생한다. 메리가 소장했던 바스케 작품이 유품으로 남아 있지 않다. 생각은 더 많아지고 고민은 깊어진다.

바스케가 남긴 여러 점의 〈안개 속의 후지산〉 중 하나를 구매하거나 그것이 매물로 존재하지 않을 경우 같은 작가의 다른 작품을 선택하는 것은 대안이 될 수 있

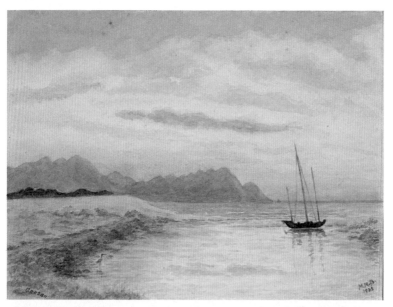

위의 그림은 1922년 메리가 그린 수채화로 가족이 기증하여 서울역사박물관에서 소장 중이다. 아래는 1920년 키르히너가 그린 〈서티그 밸리의 가을〉(sertig valley in autumn)을 복제하여 넣은 액자다.

을까? 사진 속에는 보이지 않지만 딜쿠샤의 어딘가에 걸려 있었을 가능성이 크니 그의 작품 이미지를 구해 복제해서 걸어두는 것도 고려해볼까? 그것도 아니라면 아마추어 화가였던 메리의 작품 중 하나를 복제하여 전시하는 건 어떨까? 실제로 그녀는 조선의 풍경과 인물을 비롯하여 여러 그림을 남겼고 그녀의 후손들이 이를 서울역사박물관에 기증하기도 했다. 그렇다면 이게 과연 가장 나은 선택일까? 이미지와 텍스트라는 아슬아슬한 줄 위에서 줄타기를 하는 심정이다. 딜쿠샤 벽난로 위에는 어떤 그림을 걸어야 할까. 결론은 메리의 메모에 무게를 두어 키르히너의 그림을 복제하여 걸었다. 바스케의 작품을 두고 끝까지 고민했으나 무엇을 선택해도 메리의 소장품과 다를 테니 그 어느 것도 완전할 수 없다. 이러한 미지수야말로 재현의 어려운 점이다.

우산꽂이

해를 가리는 양산과 비를 가리는 우산은 이집트, 그리스, 로마를 비롯한 여러 문명권에서 기원전 약 1200년 전부터 써왔다. 우산을 의미하는 영어 단어 'umbrella'는 라틴어로 '작은 그늘'이란 뜻이다. 햇빛이나 비를 피할 수 있도록 움직이는 작은 지붕 역할을 하기 때문에 그런 단어를 붙였다고 한다. 중세를 거쳐 16세기까지 유럽에서 우산과 양산의 사용에 대한 기록은 뜸하다. 하지만 17세기 중국과의 무역이 본격화되면서 사라진 듯했던 우산과 양산은 영국과 프랑스를 중심으로 부활했다. 이때만 해도 우산은 보통 얇은 나무 막대기나 고래 뼈로 살을 만들고 왁스로 코팅한 캔버스를 씌웠다. 그러니 무게가 상당했는데 1710년 파리의 상인 장 마리우스Jean Marius가 오늘날 접이식 우산과 비슷한 접었다 폈다 할 수 있는 가벼운 우산을 고안했다. 그뒤로 18세기 파리에는 우산을 빌려주거나 판매하는 곳이 늘어났다.

비가 자주 내리는 런던에서 우산은 필수품의 하나다. 18세기 초까지만 해도 그렇지 않았다. 오히려 영국에서 남성이 우산을 쓰는 것은 유약함의 상징이었고, 일종의 사회적 금기로 여겨질 정도였다. 우산을 처음 대중화시킨 인물은 18세기 중

반 조나스 한웨이Jonas Hanway, 1712~1786다. 자선사업가로 알려진 그는 우산을 쓰고 종종 거리에 나갔는데, 그때마다 신사가 비조차 과감하게 맞지 못하고 여자처럼 피한다는 조롱 섞인 눈총을 곳곳에서 받았다. 그뿐만이 아니었다. 오늘날의 택시처럼 마차 영업을 하던 이들에게 비 오는 날은 일종의 특수였다. 비를 피해 마차를 타는 신사들이 늘기 때문이다. 그런 이들에게 비 오는 날 우산을 쓰고 돌아다니는 한웨이는 비즈니스를 위협하는 존재일 수밖에 없었다. 실제로 한웨이를 향해 쓰레기를 던지거나 마차로 들이받으려는 위협까지 서슴지 않는 이들도 많았다. 하지만 많은 사람이 점차 우산의 편리함과 필요성을 깨닫게 되면서부터 길거리에 우산을 쓰고 다니는 남성들이 점점 늘어났다. 한웨이 덕분에 점차 우산은 남성이 들고 다녀도 괜찮은 물건으로 여겨졌고, 18세기 후반 영국에서는 우산을 든 남성을 '한웨이'로 부르기도 했다.

들고 다니는 이들이 많아지자 우산은 점점 더 가벼워졌다. 사무엘 폭스Samuel Fox는 1852년 우산 살을 가느다란 쇠살로 만들어냈다. 남성들은 한결 가벼워진 우산에 코담뱃갑이나 심지어 단검까지 장착한 것을 주문해 썼고, 어느덧 지팡이처

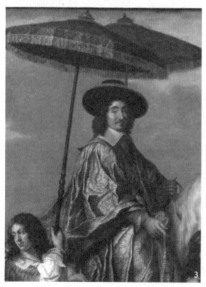

1 1874년 베커(Wilhelm Adolf Becker)가 그린 고대 그리스인의 사생활 삽화(부분) 중에서.
2 1623년 안토니 반 다이크가 그린 〈엘레나 그리말디 후작 부인〉 부분, 워싱턴내셔널갤러리.
3 1623년 샤를 르 브룅이 그린 〈세귀에 총재〉 부분, 루브르 박물관.
4 우산을 들고 있는 조나스 한웨이를 그린 일러스트 부분.

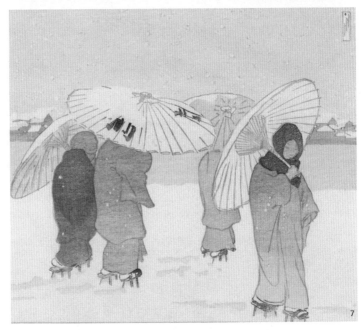

5 스즈키 신이치가 그린 〈양산을 든 일본 여인〉, 메트로폴리탄 뮤지엄.
6 폴 세냑이 그린 〈파라솔을 든 여인〉 부분. 오르세 미술관.
7 1901년 헬렌 하이드(Helen Hyde)가 그린 〈눈 오는 날〉, 스미스소니언 미술관.

럼 들고 다니게 된 우산은 실크 모자와 더불어 영국 신사의 상징으로 자리를 잡았다.

근대에 들어 주머니 속에 쏙 들어가는 획기적인 우산이 등장했다. 앞서 마리우스가 만든 접이식 우산의 차원을 넘어서 길이를 조정해 쓸 수 있는 소형 우산이었다. 독일인 한스 하우프트Hans Haupt는 제1차 세계대전에 참전해 부상을 당했다. 지팡이와 우산을 동시에 가지고 다니는 건 그에게 너무 불편한 일이었다. 그러자 그는 주머니 속에 넣고 다니다 비가 오면 펼쳐 쓸 수 있는 '망원형 포켓 우산'을 만들어냈다. 그가 만든 우산은 독일어로 꼬마라는 의미의 '크니르프스'knirps라고 불렸는데 이후 접이식 우산의 대명사이자 독일 우산 브랜드 이름으로 정착되었다. 오늘날 우리가 누리는 편리함은 불편함을 해결하려는 하우프트의 노력 덕분인 셈이다.

우리나라에서 우산을 언제부터 썼는지 정확하게 알 수는 없다. 다만 조선 후기까지만 하더라도 우산은 왕과 일부 귀족들만 쓸 수 있는 귀한 물건이었다. 그뒤 1900년대 들어서면서 양산과 우산이 개화기 '모던걸'과 '모던보이'의 애용품으로

여겨지면서 유행하기 시작했다. 1920년대 우산 소비 현황을 살펴보면 일본에서 수입된 것이 가장 많았지만 한편으로는 부품을 수입하여 국내에서 제작한 것도 점차 늘어나고 있었다. 대구나 전주 등지에서는 일반인을 상대로 '우산 제작 강습회'가 열리기도 했다. 1926년 4월 3일자 『매일신보』 기사는 우산과 양산에 대한 당시의 유행에 대해 이렇게 실었다.

"이태왕 전하의 탄신연에 한성권번 기생들이 동경에서 특별 주문한 분홍빛 양산을 받은 것이 시작이 되어 일시는 기생들의 특수한 몸치장거리가 되었었으나 세태는 날로 진보되어 이제는 기생이고 학생이고 여염가 부녀들이고 누구든지 봄만 되면 양산을 찾게 되고 만 것이다. (중략)
종로 일대 각 상점에서 앞을 다투어 빛 고운 우산을 벌려놓아 봄빛을 한참 반기고 있다. 비단 우산이면 사오 원부터 이십 원까지 있는데 칠팔 원이면 쓸 만하며 생사 우산은 아무 무늬도 없는 것은 일원 오십 전 내외요 같은 생사에도 흰 수를 놓은 것은 이 원 가량이면 살 수 있다."

사진 속 딜쿠샤 2층 벽난로 앞에는 긴 원통형 도자기 병이 놓여 있다. 우산꽂이다. 말 그대로 우산을 꽂기 위해 서양인들이 고안해낸 독특한 기물이다. 적당히 높이가 있는 화병에 꽂아도 무방하겠지만 접이식 우산이 개발되기 전 긴 우산의 손잡이만 바깥으로 보이도록 원통형으로 만들어졌다. 우산 보관만을 위해 특화된 물건인 셈이다. 사진처럼 도자기로 된 병의 형태는 청화백자, 분채, 채색 자기 등으로 19세기 중국과 일본에서 수출한 것들을 미국과 유럽 가정에서 널리 사용했다.

사진으로는 흐릿하게 보이지만 우산꽂이를 확대하면 소나무 문양이 입체적으로 드러난다. 특징이 뚜렷하니 쉽게 찾을 거라고 여겼는데 의외의 복병이었다. 문양에 집착하다보니 일 년 넘게 찾고 또 찾아도 비슷한 물건을 도저히 찾을 수 없었다. 재현의 과정은 매일매일 새로운 선택과 결정의 반복이기도 하다. 선택을 잘하려면 기준이 명확해야 하는데 그게 말처럼 쉽지 않다. 지금 이걸 선택했는데 내일 더 나은 걸 찾으면 어쩌지? 하는 마음이 드는 순간 불안의 늪으로 빠져든다. 그럭저럭 조건 맞는 사람을 소개 받은 느낌이다. 그다지 나쁜 건 아니지만 완전히 끌

리지도 않는 어정쩡한 기분. 그렇다고 손에서 놓기에는 뭔가 아쉬울 것 같기도 한 마음. 그럴 때마다 미진함과 만족감을 마음속으로 수십 번 저울질한다.

선택의 기로에서 내내 망설이다가 긴 고민 끝에 소나무 문양을 포기했다. 어쩔 수 없이 같은 시기에 제작한 비슷한 형태의 청화백자 우산꽂이로 만족해야 했다. 이렇게 선택의 갈등에 시달리는 날이면 식당에서 메뉴조차 고르기가 싫다. 누군 가 시키는 대로 일하던 때가 그리워지기까지 한다.

한 가지 더 언급하자면 딜쿠샤의 우산꽂이는 현관이 아닌 벽난로 앞에, 그것도 1층이 아닌 2층에 놓여 있다. 우산꽂이로 쓰지 않고 화병이나 벽난로 재를 담는 그릇으로 썼을 법도 하다. 물건의 쓰임새는 종종 정해진 틀을 벗어나기 일쑤다. 하긴 쓰는 사람 맘이니까.

할아버지 시계

1926년 딜쿠샤가 불에 타면서 함께 타버린 수많은 물건 중 메리는 롱 케이스 시계를 가장 안타까워했다. 괘종을 비롯한 각종 부품들이 긴 케이스 내부에 장착되어 있기 때문에 이름 붙여진 '롱 케이스 시계'는 보통 '할아버지 시계'로 불린다. 독특한 이름이 붙은 사연은 이렇다. 미국의 작곡가 헨리 클레이 워크Henry Clay Work는 영국 여행 중 북부 요크셔의 한 시골 호텔에 묵게 되었다. 시간이 멈춘 채 호텔 로비에 서 있는 긴 시계에 눈이 간 그는 호텔 직원에게 영문을 물었다. 답변은 이랬다. 이 시계는 원래 호텔을 함께 운영하던 젠킨스Jenkins 형제의 것이었는데 한 분이 세상을 떠나자 언제나 정확하던 시계의 분침이 느려지기 시작했다. 나머지 한 분마저 돌아가시자 급기야 완전히 멈춰버렸단다. 이 이야기를 바탕으로 1876년 헨리가 〈할아버지 시계〉Grandfather's Clock라는 노래를 작곡했는데 이 멜로디는 우리에게도 꽤 익숙하다. 1960년대 후반 윤형주와 송창식이 결성한 '트윈폴리오'는 수많은 노래의 가사를 우리말로 번안해 불러 인기를 끌었는데, 그 가운데 한 곡 〈백일몽〉이 바로 〈할아버지 시계〉의 가사를 번안한 것이다. 딜쿠샤 1층 거실 벽면에서 테일러 가족의 삶을 관망했을 법한 할아버지 시계는

머리 부분이 진저브레드 파이처럼 독특하다. 하지만 제작처가 명확하지 않다. 미국 시계 제작의 중심지 코네티컷 지역의 여러 제작사를 추적했지만 같은 모양의 시계는 발견할 수 없었다. 그렇다고 포기할 수는 없다. 영국 옥스퍼드 근처 시골 작은 앤티크 가게에서 비슷한 모양의 시계 발견.

마침내 시계가 도착했다. 몰딩 곳곳이 떨어져나갔고 칠도 낡아서 새로 손을 보아야 했다. 비일비재한 일이다. 세계 각지에서 어렵게 구한 물건들은 낡은 품새, 그야말로 '날 것'인 채로 날아온다. 찍히고 긁히고 때로는 중요한 부분이 떨어져 나가 있기도 하다. 물건들 위로 흐른 세월을 말해준다. 그렇다고 그대로 쓸 수는 없다. 전문가의 손길이 필요하다.

가구의 경우 수리, 보수는 대체로 유사한 과정을 거친다. 우선 부서지거나 몰딩이 없는 조각은 만들어 붙여 완전한 형체를 갖춘다. 그런 다음 수세미로 사포질을 해 묵은 때를 벗겨낸다. 원래의 칠과 형태를 감안해 최소한으로, 그것도 아기 다루듯 살살 다루어야 하는 건 물론이다. 말갛게 된 표면은 이제 새 옷을 입을 차례다. 수성 착색제를 입혀 칠을 하고 건조한 후 코팅을 한다. 코팅이 마르면 솜뭉

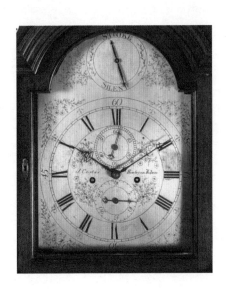

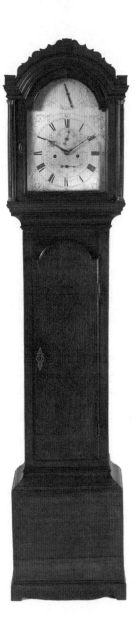

치로 니스칠을 해서 광을 낸다. 그러면 표면은 포마드를 바른 머리처럼 윤기가 돈다. 한 번 더 건조해 가구 왁스로 마무리한다.

수리 전문가의 손가락 사이사이에 밴 염료, 손톱에 낀 왁스는 오래된 가구에 쌓인 세월만큼이나 아름답다. 그가 끼워 맞추고, 조이고, 칠하고, 닦고, 새 천으로 옷을 갈아입힌 물건들은 마치 세월을 거슬러 노인이 청년이 된 듯 생기가 돈다.

꼼꼼하게 수리를 마친 뒤 시계의 부품들을 조심스럽게 조립했다. 어쩐 일인지 시계 바늘이 꿈쩍도 하지 않는다. 이 역시 또 비일비재한 일이다. 겉만 멀쩡하다고 시계가 아니다. 모름지기 움직여야 시계다. 이태원에서 평생 시계 고치는 일을 업으로 삼아오신 70대 시계 전문가에게 도움을 청한다. 수평이 문제라고 진단, 그의 손길을 거치니 드디어 시곗바늘이 움직인다.

겉은 물론 속까지 제대로 손을 본 할아버지 시계가 본래의 모습을 되찾고 본래의 역할을 하기 시작했다. 딜쿠샤에서 새로운 삶을 시작하는 이 시계는 지금껏 누구와 어떤 생을 함께 했을까. 멀리서 날아온 할아버지 시계의 새로운 시간이 딜쿠샤에서 다시 흐르기 시작했다.

선택과 배제

딜쿠샤 2층 창가에는 기모노를 입은 일본 자기 인형들이 놓였다. 메이지 시대 이마리伊万里, 구타니九谷 지역에서 주로 만든 것으로 기모노를 입은 게이샤나 미인을 형상화했다. 이국적인 옷을 입은 동양의 여인들은 테일러 부부에게 어떤 향수를 불러일으켰을까. 오리엔탈리즘으로 흔히 표현하는, 타자에 대한 백인의 우월감과 상상력은 일상의 영역에서는 기모노 인형과 같은 '노벨티'novelty 그러니까 색다르거나 이국적인 소품으로 등장한다. 타자성을 보여주는 특이한 소품으로 말이다.

광산업자인 앨버트가 일본을 종종 오가면서 사들고 왔을 법한 이 소품을 '왜색'이 짙다는 이유로 배제하자는 목소리도 있었다. 그렇지만 딜쿠샤는 한, 중, 일 세 나라의 물건들과 서양의 물건들이 자연스럽게 어우러져 있는 독특한 공간이다. 그런데 일본 것만 일부러 뺀다면 그 자체로 부자연스러울 뿐만 아니라 왜곡된 이미지를 생산하는 이상한 일이 되고 만다. 이런 '의도적인 왜곡'은 근대 실내 공간을 재현할 때마다 종종 일어난다. 물론 배제 대상은 대부분 일본 물건이다.

논의 끝에 기모노 입은 인형은 포함하기로 했고, 어렵지 않게 구할 수 있었다. 일

본에서 구한 건 아니다. 하나는 아르헨티나, 또 다른 하나는 미국에서 왔다. 누군가의 기념품으로 한동안 아메리카 대륙에 머물렀던 이 '이국적인' 인형들은 오랜 세월이 흐른 뒤 다시 아시아의 딜쿠샤로 여행을 온 셈이다. 고향과 좀 더 가까운 곳으로 왔으니 이 인형들은 좋을까?

선택과 배제는 '왜색'에 국한하지 않는다. 엄연히 사진 속에 등장하지만 배제하는 경우도 있다. 물론 합당한 이유와 사정이 없을 리 없다. 딜쿠샤 2층 거실 삼층장 앞 데이베드는 배제. 관람객의 동선을 고려하니 적절한 위치를 찾을 수 없기 때문이다. 사진 속 물건과 비슷한 걸 끝내 찾을 수 없으면 일단 보류다. 그러다 물품 구매 마감 기한이 닥쳐서까지 찾을 수 없으면 어쩔 수 없이 배제 확정이다.

세관 반입이 어렵다거나 논란을 일으킬 수 있는 민감한 소재여서 배제되는 경우도 있다. 동물 가죽이 대표적이다. 테일러 부부의 아들 브루스는 어릴 때 호랑이 가죽 위에서 놀곤 했다. 예로부터 조선의 호랑이 가죽은 시베리아나 벵갈의 것보다 뛰어나 으뜸으로 쳤다. 고종이 아관파천 때 머물렀다고 알려진 러시아 공사관 내부의 방에는 호랑이 가죽이 두 개나 깔려 있었고, 고종의 시의侍醫였던 독일인

1 고종이 아관파천 당시 머문 것으로 알려진 러시아 공사관 내부. 바닥에 깔려 있는 것이 호랑이 가죽이다.
2 고종의 시의였던 리하르트 분쉬의 서재. 의자에 걸쳐 있는 표범 가죽이 보인다.
3 조선 중기의 문신 백각 강현의 초상화로, 그가 앉아 있는 의자에 표범 가죽을 둘렀다. 국립민속박물관 소장으로 임
 모본이다.

의사 리하르트 분쉬Richard Wünsch, 1869~1911의 서재에 놓인 의자 위에는 표범 가죽이 걸쳐져 있었다. 호랑이 가죽은 외교 선물로도 꾸준히 이름을 올렸다.

딜쿠샤 1층 거실 사진 속에는 사슴 가죽으로 추정되는 것이 보인다. 마치 사슴이 '대'大자로 뻗은 모양새로 가운데가 색이 짙고 다리 쪽이 밝다. 그러나 사슴 가죽을 어디에서 구할 수 있을까. 게다가 동물보호단체의 반대를 염려하는 의견도 나왔다. 진짜 가죽 대신 인조 가죽으로 대체하는 것도 고려했다. 인조 가죽 퀄리티가 아무리 뛰어나도 진짜와 비교하기는 어렵다. 그렇다면 소가죽은 어떨까? 소가죽에 다른 가죽 문양을 인쇄하는 방법을 생각했다. 보기에도 제법 그럴싸했고, 소가죽은 가방이나 신발 소재로도 널리 쓰이니 괜찮지 않을까? 웬걸. 동물 가죽 전시에 대한 반감에 부딪혀 제외. 재현하고 싶었으나 이루지 못한 것에는 늘 미련, 아쉬움이 앙금처럼 남는다. 그러나 또 어쩔 수 없는 것은 어쩔 수 없는 법.

종

'1층 거실 계단 위 천장에 매달린 종이 공 서방과 김 보이를 부른다. 땡그렁, 하는 청아한 소리가 딜쿠샤에 울려 퍼진다. 토끼처럼 순식간에 사라지곤 하는 공 서방이 저 멀리서 어느새 종종걸음으로 달려온다.'

사진 속에서 이 묵직한 청동 종을 본 순간 이런 장면을 떠올렸다. 딜쿠샤의 것과 비슷한 오래된 종은 주로 영국 소방서에서 사용했다. 자, 그렇다면 이 종은 어디에서 나를 기다리고 있을까. 앤티크 페어로 유명한 영국 뉴어크Newark 지역에서 전문적으로 종을 취급하는 스코틀랜드 출신 딜러와 선이 닿았다.

오래된 물건은 그 상태가 천차만별이다. 금이 가지 않고 온전한 형태로 남아 있는 걸 발견하기란 매우 어렵다. 내 손에 들어온 종은 천만다행으로 완벽하다.

막상 받아들고 보니 꽤 무게가 나간다. 관람객들 머리 위에 달리는 거니 각별히 신경 써야 한다. 어디에 어떻게 자리를 잡아야 안전할까. 고리는 어떻게 만들어야 할까. 물건 하나를 찾고 만나고 다시 제자리를 잡을 때까지 건너야 할 고비가 많기도 하다.

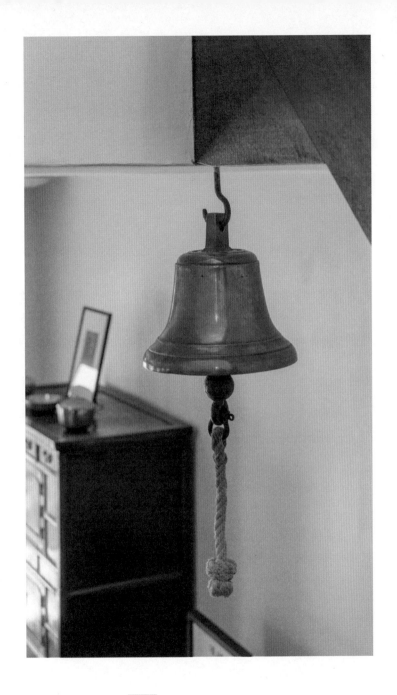

놋그릇

앨버트 테일러는 놋그릇은 물론 놋으로 만든 촛대 같은 놋쇠 제품을 유난히 좋아했다. 삼층장 위에 사발과 종지를 올려두는가 하면 반닫이 위에는 놋쇠 촛대를 두기도 했다. 촛대는 높이에 따라 그 크기가 달랐는데 촛대에 달린 나비형 반사판은 장식이면서 동시에 빛을 더 밝게 하는 기능도 했다. 테일러상회에서는 이를 스탠드로 개조하여 외국으로 수출하기도 했다.

조선후기 일용품 백과사전이라고 할 수 있는 서유구의 『임원경제지: 섬용지1』에는 놋그릇, 즉 유기鍮器에 대해 다음과 같이 적었다.

"우리나라 민간에서 가장 귀한 그릇이 유기다. 아침저녁으로 밥상에 올리는 그릇은 모두 놋쇠로 만든 제품을 쓴다. (중략) 예전에는 여름에 자기를 쓰고 겨울에 유기를 썼는데, 유기를 쓴 이유는 담은 음식이 쉽게 식지 않았기 때문이다. 지금은 겨울이건 여름이건 모두 놋밥그릇에 밥을 담는다. 예전에는 서울의 재산이 넉넉하고 세력이 있는 집안에서나 유기를 썼지만, 지금은 외딴 마을 집집마다 놋밥그릇과 놋대접 두세 벌 정도는 없는 데가 없다."

이처럼 큰 인기를 누린 놋그릇은 목기와 더불어 제사를 지낼 때 쓰기도 하고, 일상생활에서도 많이 사용했다. 목기보다 무겁긴 하지만 후박하고 꾸밈없고 소박한 것이 놋그릇의 매력이다. 명문 사대부 집안에서는 놋그릇을 '모춤'이라고 하여 맞춤으로 주문, 제작하여 썼다. 안성의 유기는 품질과 디자인이 뛰어나 인기가 많았는데, '안성맞춤'이라는 말이 여기에서 비롯되었다. 다만 예전에는 아낙네들이 둘러앉아 지푸라기에 기와 조각 가루를 묻혀 그릇에 피어난 푸르뎅뎅한 녹을 닦아야 했다. 품을 꽤 요하는 그릇이 아닐 수 없다. 비싼 물건이다보니 조선 시대에는 도둑이 곧잘 노리는 품목이었고 일제강점기에는 공출의 대상이기도 했다. 놋그릇 대용으로 왜사기가 보급되기도 했다.

테일러상회에서 스탠드로 개조한 놋쇠 촛대 홍보 자료.

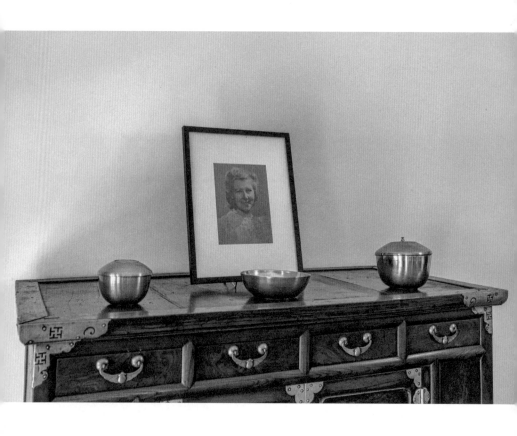

놋그릇의 인기는 광복 이후 오늘날까지도 여전하다. 일상생활에서야 예전 같지 않지만 최근 들어 새롭게 주목을 받고 있기도 하고, 전주비빔밥이나 평양냉면은 역시 놋그릇에 먹어야 제맛이다. 음식의 온도를 오래도록 유지해줄 뿐만 아니라 살균 효과까지 있는 똑똑한 그릇이다.

크고 작은 놋그릇을 구하니 바지런한 학예사가 서울기록원에 보존처리까지 맡겨 주었다. 그 덕에 그릇에서 반짝반짝 윤이 난다. 삼층장 위에 올려두니 어떤 오브제 못지않게 그 자체로 빛이 난다.

찻주전자

차는 영국인의 일상에서 빼놓을 수 없다. 지친 일상과 무료함, 어색한 분위기, 심지어 가눌 수 없는 슬픔마저 모두 달랠 수 있는 거의 유일한 음료다. 처음부터 그랬던 건 아니다. 영국의 차 문화는 왕실에서부터 비롯했다. 포르투갈 공주였던 캐서린 브라간자Catherine of Braganza가 시작이었다. 1662년 국왕 찰스 2세에게 시집을 온 그녀는 빈손으로 오지 않았다. 인도 뭄바이를 가져온 것은 물론, 결혼 예물로 배 일곱 척에 차와 설탕을 비롯한 다양한 향신료를 가득 채워왔다. 그녀가 가져온 선물 덕분에 영국 왕실에 차 마시는 문화가 생긴 것이다. 이후 귀족들과 상류층에서도 점차 애용하기 시작했고, 18세기 접어들면서 동인도회사를 통해 대량으로 차를 수입하면서부터 점차 대중화되었다.

17세기 런던의 일상을 일기로 남긴 새뮤얼 피프스는 1660년 9월 25일 커피하우스에서 처음으로 동양의 차를 마셨다고 기록했다. 또 1667년 어느 날에는 부인이 의사의 처방에 따라 감기약으로 차를 마시는 것을 보았다고도 했다. 남성들의 전용 공간 커피하우스에서 주로 커피를 마셨다면, 차는 가정에서 가족 모두가, 특히 여성들이 애용했다.

18세기에는 가족들이 자그마한 티테이블에 둘러앉아 차를 마시는 장면을 담은 그림이 많은데, 이런 그림을 '담화도'conversation piece라고 불렀다. 담화도는 차를 즐길 만큼 우아한 생활을 영위하고 있음을 자랑하는 단체 초상화이기도 했다. 이런 담화도가 유행할 만큼 영국인에게 차는 곧 가족이나 주변 지인들과의 친밀한 관계를 유지하기 위해 꼭 필요한 생활 필수품이자 교양의 수준을 드러내는 상징이기도 했다.

영국인들은 발효차인 홍차를 즐겨 마신다. 녹차와 같은 잎으로 만들지만 발효 정도에 따라 중국차는 녹차, 백차, 황차, 청차, 홍차, 흑차로 나뉜다. 이 가운데 홍차의 인기가 가장 높다. 영국의 물은 미네랄을 많이 함유하고 있어 녹차는 밍밍한 맛이 되어버리지만 홍차는 맛이 훨씬 좋아진다. 여기에 설탕이나 우유를 넣어 마시기도 했다. 비슷한 갈색인 커피에 이미 익숙한 영국인들에게 시각적으로 더 끌린 것도 홍차가 인기를 끈 이유일지도 모른다. 영국인들이 특히 선호한 홍차 원산지는 중국 푸젠 성 우이산 정산 지역이다. 이곳에서 나오는 홍차를 '정산소종' 正山小種이라고 했는데 워낙 소량 생산되어 늘어나는 수요를 감당하기 어려워지자

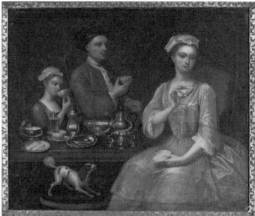

1 1883년경 메리 카사트가 그린 〈티 테이블 앞의 여자〉, 메트로폴리탄 뮤지엄.
2 1727년경 리처드 콜린스가 그린 〈티 마시는 사람〉(The Tea Party), 빅토리아 앤드 앨버트 뮤지엄.
3 요크 캐슬 뮤지엄에서 재현한 빅토리아 시대 거실 풍경.
4 1750년경 아서 데비스(Arthur Devis)가 그린 〈힐 부부〉(Mr. and Mrs. Hill). 예일영국미술관.

4

차 상인들은 다른 산에서 나는 것도 우이산 정산소종으로 속여 팔기 일쑤였다. 우리에게 익숙한 '얼 그레이' 홍차도 일종의 '짝퉁 정산소종'이다. 적은 양만 나오는 정산소종의 수요가 늘자 우이산 이외의 산에서 나는 찻잎을 강하게 훈제시킨 '랍상立山소종'이 널리 유통되었다. 하지만 정산소종과 랍상소종을 구분하지 않고 큰 범위에서 정산소종으로 여기는 이들이 많다. 정확히 말하자면 랍상소종은 정산소종 특유의 자연스러운 훈연향을 운송하는 동안 유지하기 어려워 인위적으로 훈연향을 입힌 것이다. 하지만 순수한 정산소종을 접한 이들이 많지 않은 데다 홍차 수요가 늘어나자 굳이 구분하지 않고, 랍상소종을 일반적으로 블랙티라고 부르면서 그렇게 되었다. 영국의 유명한 차 상인인 트와이닝은 한술 더 떠 정산소종에서 나는 은은한 용안의 꽃 향기를 모방하여 감귤류의 일종인 베르가모트 오일로 착향한 차를 만들어 그레이 백작Earl Grey, 1764~1845에게 납품했고 이름도 거기에서 따왔다. 바로 그 유명한 얼그레이다. 처음 시작은 정산소종의 대체품이었지만 얼그레이는 오늘날까지도 영국 홍차의 대표 주자로 큰 사랑을 받고 있다. 영국인들은 오후 4~5시경이 되면 이른바 '애프터눈 티'를 즐겨 마신다. 이런 문화

는 1840년 제7대 베드포드 공작부인 앤으로부터 비롯했다. 그녀는 저녁 식사를 보통 8시에 시작했는데 그러다 보니 오후 4시 무렵이면 무척 배가 고팠다. 허기를 달래기 위해 차와 함께 샌드위치, 스콘을 함께 먹었고, 이것이 오늘날까지 애프터눈 티의 전형으로 이어지고 있다.

아들 브루스의 표현대로 '뼛속까지 영국인'인 메리 역시 분명 차를 즐겼을 것이다. 이를 말해주듯 창가에 찻주전자가 놓였고, 그녀는 이 찻주전자를 일본 제품이라고 적어뒀다. 원통형에 대나무 손잡이가 달린 찻주전자는 흔해 보여 찾기 쉬울 거라 생각했는데, 역시 세상에 만만한 게 있을 리 없다. 대부분 중국에서 만든 것이고 1920년대 일본에서 만든 비슷한 모양의 찻주전자는 도무지 나타나지 않았다. 결국은 사진과 형태가 유사한 중국산 찻주전자로 대체했다. 차의 본고장 중국의 것이니 메리가 본다 해도 너무 기분 나빠하지는 않으시겠지.

생강병

도자기 중에서는 그 용도에 따라 이름이 붙여진 것들이 간혹 있다. 우산을 꽂는 우산꽂이처럼 생강병 역시 생강을 담는 용도에 따라 그렇게 불렸다. 소담스러운 둥근 몸체에 뚜껑을 얹은 모양의 병에 담긴 생강은 중국에서 유럽으로 수출되었다. 물론 중국인들은 이렇게 생긴 병에 생강만 담지 않았다. 소금·기름·향신료 등 다양한 식재료를 보관했는데, 어찌된 일인지 유럽인들 사이에서는 생강병이라는 이름으로 정착했다.

그렇지만 유럽인들 역시 생강병을 생강을 담는 용도로만 쓰지 않았다. 19세기 이후 생강병을 장식용으로 수집하는 이들이 많았다. 청화백자, 양채, 분채 등 다양한 색상의 생강병이 유럽으로 건너갔지만 역시 청화백자가 가장 큰 사랑을 받았다. 딜쿠샤의 창틀에도 유럽인의 수집 취향과 역사를 전해주듯 생강병 하나가 장식품으로 자리를 잡고 있다.

1669년 빌헴 칼프(Willem Kalf)가 그린 〈중국 도자기가 있는 정물〉. 인디애나폴리스 미술관.

패브릭

실내 장식에서 카펫, 커튼이나 쿠션 같은 패브릭은 분위기를 좌우하는 데 큰 역할을 한다. 마루나 차가운 타일 바닥 위에는 보통 카펫을 깐다. 방 전체를 덮기도 하고, 일부에만 놓기도 한다. 복도처럼 긴 공간이나 동선을 유도하기 위해서는 러너 runner를 깐다. 누군가를 환대하기 위해서는 주로 붉은 카펫을 까는데 그 역사는 아이스킬로스가 쓴 고대 그리스 비극 「아가멤논」으로까지 거슬러 올라간다. 아르고스의 왕 아가멤논이 트로이 전쟁에서 승리하고 10년 만에 귀환하자 부인이 환영의 의미로 붉은 카펫을 깔고 맞이한 데서 유래한다. 하지만 아가멤논은 선뜻 그 카펫을 밟지 못하고 주저했다. 붉은색은 신의 길을 상징하기 때문이었다.

붉은 스칼렛색은 한동안 유럽에서 가장 비싼 염료였다. 그래서인지 신의 색깔로 여겨졌고, 왕족과 귀족의 고유색이 되었다. 훗날 기차의 등장 이후 탑승객 중 VIP를 안내하는 용도로 깔린 붉은 카펫은 오늘날 영화제 등 시상식에 참석한 '스타'들을 위한 의식으로 자리를 잡았다.

딜쿠샤에는 러너가 있었다. 메리는 '페르시아 산 러너 14×4피트'라는 메모를 남겼다. 대략 426×122센티미터로 4미터가 넘는 긴 러너다. 주칠반 아래 깔린 것이

이것일까. 여름에 촬영한 것으로 보이는 사진 속에는 한쪽에 둘둘 말아둔 러너가 보인다. 귀한 손님이라도 오시는 날 메리는 러너를 길게 펼쳐 맞이했을까.

딜쿠샤의 커튼은 얇은 레이스, 당시 유행하던 방갈로 주택에 어울리는 단순한 형태, 요즘에는 다소 촌스러워 보이는 꽃무늬 패턴을 활용했다. 살짝 주름 잡은 밸런스valance(머리 장식, 일명 발란스)와 함께 가볍게 툭 떨어뜨린 커튼은 풍성한 주름의 위용을 과시하던 과거 빅토리아 시대의 것들과는 차원이 다르다. 이 무렵 커튼은 천의 무게와 형태 모두 과감한 다이어트를 한 셈이다. 산업화에 반기를 들며 수공예품의 가치를 드높이려 했던 예술공예운동은 가구와 생활 소품에까지 큰 영향을 미쳤고 단순함의 미덕을 널리 알렸다. 가벼워진 커튼은 패턴으로 무장하던 19세기 실내 장식 경향으로부터 완전히 역행한다. 19세기 중반 부르주아 가정의 실내 장식은 가구와 벽, 바닥, 벽난로 상판에 이르기까지 표면이란 표면은 모두 천으로 덮어 가렸는데 이를 두고 에릭 홉스봄은 "하나같이 부富와 귀貴, 즉 지위의 표현"이라고 말했다.

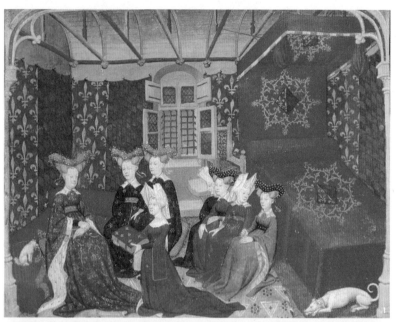

시대를 초월해 눈에 보이는 표면이란 표면은 모두 천으로 덮어 가린 실내 장식.

1 15세기에 그려진 〈이자보드 바비에르 여왕에게 책을 바치는 크리스틴 드 피잔〉, 크리스틴 드 피잔의 책 『고귀한 부인들의 도시』의 채색 삽화 중 일부. 런던 브리티시 도서관.

2 1877년 미하이 문카치가 그린 〈파리의 집안〉. 헝가리국립미술관.

3 1866년 세이무어 조셉 가이(Seymour Joseph Guy)가 그린 〈부케 콘테스트: 뉴욕에 있는 로버트 고든 가족 집의 식당〉. 메트로 폴리탄 뮤지엄.

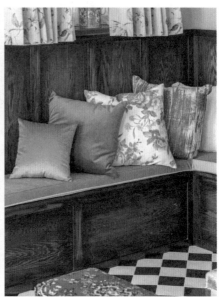
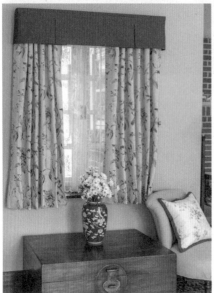
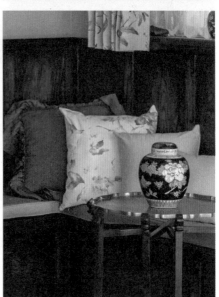

그렇게 보면 딜쿠샤의 거실은 카펫, 벽지, 테이블 보 가릴 것 없이 모든 것이 표면을 장악했던 과거로부터 과감하게 탈피한 셈이다. 벽지 대신 페인트를 칠함으로써 패턴을 과감히 줄인 것 역시 그런 시도의 하나다. 모두 메리의 취향이자 선택이었을 것이다.

개인의 취향은 살고 있는 사회와 문화적 경향을 통해 만들어진다. 메리 역시 그랬을 것이다. 그러니 딜쿠샤의 새로운 패브릭의 기준은 메리여야 했다. 그녀의 취향을 짐작해가며, 최대한 존중하는 마음으로 하나하나 신중하게 정했다. 패브릭을 정하고 나니 창의 크기가 제각각이다. 실측하는 것부터 설치까지 쉽지 않은 과정을 거쳐 빈틈없이 마무리했다. 담당 업체의 36년 내공이 느껴졌다. 설치를 마치고 나니, 역시 커튼은 실내 분위기를 살려주고, 무심하고 딱딱한 잉글누크에 쿠션을 놓으니 생기가 돈다. 어때요, 메리! 마음에 드시나요?

세계 곳곳의 수많은 건축물이 하우스 뮤지엄으로 재탄생한 지는 이미 오래되었다. 대상은 주로 역사적인 인물이나 예술가의 숨결을 느낄 수 있는 집이거나 유명한 건축가가 지은 건물이다.

유명인의 흔적을 보존해야 하는 곳이라면 그가 생전에 썼던 책상이나 도구들을 공간에 전시함으로써 그가 상징하는 역사적이고 문화적인 가치를 드러내는 데 집중한다. 건축가의 작품이라면 애초에 그 건물을 설계한 건축가의 의도가 무엇보다 중요한 고려 대상이다. 무엇을 중요하게 여기더라도 추구하는 방향은 대체로 비슷하다. 바로 '진본성'authenticity이다.

딜쿠샤는 어떨까. 이곳은 집을 설계한 건축가의 작품도, 이 집에 살았던 훌륭한 위인을 기리는 공간도 아니다. 그럼 뭐라고 설명할 수 있을까. 딜쿠샤는 공간 그 자체를 기억하는 박물관이다. 피지배의 역사, 전쟁과 독재, 개발지상주의의 시대를 거치며 수많은 시간을 이겨낸 공간이자 오늘날 우리가 생활하는 공간의 대선배 격인, 진본성이라는 개념이 확장된 의의를 지닌 곳.

오랜 시간 재현에 공을 들인 공간은 딜쿠샤의 심장이랄 수 있는 거실이다. '당시

양식'period style으로 재현된 이곳에는 여기 살았던 인물들과 그 시대적 배경이 고스란히 드러나 있다.

물론 아쉬움은 있다. 딜쿠샤의 주인 앨버트와 메리의 손녀 제니퍼 린리 테일러는 2016년 3월 딜쿠샤와 관련된 자료 1,026건을 서울역사박물관에 기증했다. 테일러 부부가 조선에서 추방된 1942년 당시 딜쿠샤에서 가져간 물건은 극히 일부였다. 기증 유물 가운데 실제로 어떤 것들이 딜쿠샤에서 사용되었는지도 명확하지 않다. 문서, 앨범, 사진 등을 제외하면 유물 대부분은 딜쿠샤에서 썼던 것이라기보다는 부부가 미국 현지에서 구한 것들이라고 한다. 그렇다고 의미가 없을까. 아니다. 재현의 모델로 이것들이 얼마나 적합할지 고민이 깊긴 했으나 당시 딜쿠샤에 있었을 법한 유사한 물품을 찾는 데 기증 유물의 존재는 큰 힘이 되었다. 또한 그것은 딜쿠샤를 향한 그리움이 묻어 있는 회상의 그림자이기도 하다.

하우스 뮤지엄이 그 진본성을 담보하고 그 개념을 확장하려면 유물의 존재 여부와 활용이 무엇보다 중요하다. 판타지와 진본성의 경계에 서 있는 건 재현의 본질이 갖는 속성이다. 비록 테일러 부부가 실제로 소장한 것들로 채우지는 못했지만, 그들이 살았던 시대 물건들로 되살려놓은 공간은 그 자체로 과거를 소환한다. 그렇다면 이 집에 살았던 이들이 쓰던 물건들은 어디에 있어야 할까. 기증 유물은 현재 서울역사박물관에서 소장, 관리하고 있다. 전문가들과 체계적인 시스템을 통해 안전하게 보호 받을 수 있으니 유물을 위해 좋은 일이다. 다행히 메리가 아끼던 호박목걸이와 그녀가 딜쿠샤에서 그린 그림 일부는 이곳에 전시되어 있다. 하지만 나로서는 욕심을 더 부리고 싶다. 가능하다면 더 많은 기증품을 이곳에서 볼 수 있다면 좋겠다는 바람을 품지 않을 수 없다.

사람이 살지 않는 집은 쉽게 쇠락한다. 르코르뷔지에는 집을 기계라고 불렀다. 공간 재현은 낡거나 멈춘 기계를 다시 움직이게 만드는 일이다. 딜쿠샤를 처음

만난 뒤로부터 지금까지 나는 줄곧 숨이 끊어지기 직전의 공간에 생명을 다시 불어넣었다. 딜쿠샤의 가슴에 두 손을 포갠 뒤 한 번, 두 번 힘껏 눌러가며 공간의 심장에 차곡차곡 새 기운을 밀어넣었다. 괘종시계, 의자, 삼층장, 병풍 모든 것들이 마치 원래 그 자리에 있던 것처럼 하나둘씩 자리를 찾아갔다. 흑백의 모노크롬 장막에 서서히 온기가 퍼져나갔다. 점점 공간에 생기가 도는 걸 지켜보았다. 끝내고 나니 이제야 비로소 '기쁜 마음의 궁전'이라는 이 집의 이름에 고개가 끄덕여진다.

오래된 건물에 숨을 불어넣으며 종종 흑백사진 몇 장을 손에 쥔 채 길을 잃고 헤매곤 했다. 지금 가고 있는 길이 맞는 방향인지 가늠 못할 순간이 다반사다. 그렇지만 내게는 동반자가 있다. 원하는 물건을 함께 찾아준 '브라운 앤틱' 임창희 대표와 직원들은 든든한 버팀목이었다.

아직 부족한 연구로 방법을 찾을 수 없을 때마다 친절하게 도와주신 분야별 장인들, 친절하게 도와주신 선배 연구자들도 잊지 못한다. 이분들 덕분에 지금 이 순간이 있다.

딜쿠샤 프로젝트에 함께 한 경험을 개인의 기억으로 그치지 않고, 공적인 기록으로 남기려는 생각을 가질 때 선뜻 나선 분들이 있다. 촬영 작업을 맡아주겠다고 나선 분은 최중화 선생이다. 애매모호한 주문, 자질구레한 부탁에도 늘 흔쾌한 표정을 보일 때마다 안도했다는 걸 그분은 알까. 실재하는 딜쿠샤라는 집을, 책이라는 또다른 공간에 담아준 '혜화1117' 이현화 대표와 김명선 디자이너께도 같은 마음이다.

참고문헌

• 사료

『대한매일신보』, 1910. 4. 10.

『동아일보』, 1926. 7. 27., 1928. 11. 11., 1930. 10. 11.

『매일신보』, 1925. 9. 11., 1926. 4. 3., 1926. 7. 27.

『시대일보』, 1926. 7. 27.

『조선신문』, 1925. 9. 18., 1932. 11. 2.

『개벽』 제33호, 1923. 3. 1.

한국기독교사연구회, *The Korea mission field*, v.17 no.3, no.4, Seoul : General Council of Evangelical Missions in Korea, 1921.

Chats on Things Korean, Seoul: W.W. Taylor & Co.

Ye Old Curio Shop, Seoul: W.W. Taylor & Co.

Golden Jubilee 1922, Montgomery Ward & Co., 1922.

Montgomery Ward & Co. Catalogue and Buyer's Guide, 1895, Skyhorse Publishing, 2008.

The Secret of Home Comfort: Ideal Vecto Heater, American Radiator Company, 1926.

Whiteley's General Catalogue, William Whiteley Ltd., April 1914.

• 도록

서울역사박물관 편, 『딜쿠샤와 호박목걸이』, 서울역사박물관, 2018.

아모레퍼시픽미술관 편, 『조선, 병풍의 나라』, 아모레퍼시픽미술관, 2018.

온양민속박물관, 『나무, 삶의 향기로 빚다』, 온양민속박물관, 2009.

· **논문 및 단행본**

가시와기 히로시 지음, 노유니아 옮김, 『일본 근대 디자인사』, 소명출판, 2020.

G. W. 길모어 지음, 신복룡 옮김, 『서울풍물지』, 집문당, 1999.

국립고궁박물관 편, 『꾸밈과 갖춤의 예술』, 그라픽네트, 2008.

김수진, 「조선 후기 병풍 연구」, 서울대학교 대학원 박사학위 논문, 2017.

김용범, 『문화생활과 문화주택 : 근대주거담론을 되돌아보다』, 살림출판사, 2012.

나선화, 『소반』, 대원사, 1994.

루시 워슬리 지음, 박수철 옮김, 『하우스 스캔들』, 을유문화사, 2015.

메리 린리 테일러, 『호박목걸이: 딜쿠샤 안주인 메리 테일러의 서울살이 1917~1948』, 책과함께, 1992.

민은경·정병설·이혜수 외 지음, 『18세기의 방』, 문학동네, 2020.

박영규, 『한국 전통목가구』, 한문화사, 2011.

빌 브라이슨 지음, 박중서 옮김, 『거의 모든 사생활의 역사』, 까치, 2010.

버트런드 러셀 지음, 송은경 옮김, 『런던통신 1931~1935』, 사회평론, 2011.

베아트리스 퐁타넬 지음, 심영아 옮김, 『살림하는 여자들의 그림책』, 이봄, 2015.

서유구, 『임원경제지:섬용지1』, 풍석문화재단, 2016.

손영옥, 『미술시장의 탄생』, 푸른역사, 2020.

수림원 편, 『이조李朝의 자수刺繡』, 창진사昌震社, 1974.

아손 그렙스트 지음, 김상열 옮김, 『스웨덴 기자 아손, 100년 전 한국을 걷다』, 책과함께, 2005.

에릭 홉스봄 지음, 정도영 옮김, 『자본의 시대』, 한길사, 1998.

엘리스 K. 팁튼, 존 클락 엮음, 이상우·최승연·이수현 옮김, 『제국의 수도, 모더니티를 만나다』, 소명출판, 2012.

이선의, 「조선후기 반닫이의 지역별 특성 연구-형태 및 장석을 중심으로」, 경기대학교 전통예술대학원 석사학위 논문, 2007.

이소부치 다케시 지음, 강승희 옮김, 『홍차의 세계사, 그림으로 읽다』, 글항아리, 2010.

장 보드리야르 지음, 하태환 옮김, 『시뮬라시옹』, 민음사, 2001.

임창복, 『한국의 주택, 그 유형과 변천사』, 돌베개, 2011.

전남일, 『집-집의 공간과 풍경은 어떻게 달라져 왔을까』, 돌베개, 2015.

조던 샌드 지음, 박삼헌·조영희·김현영 옮김, 『제국일본의 생활공간』, 소명출판, 2017.

최지혜, 「한국 근대 전환기 실내공간과 서양 가구에 대한 고찰-석조전을 중심으로」, 국민대학교 대학원 박사학위 논문, 2017.

_____, 「테일러상회의 무역 활동과 가구-전통가구의 변화 양상을 중심으로」, 한국근현대미술사학 제39집, 2020.

필립 아리에스 지음, 전수연 옮김, 『사생활의 역사. 4』, 새물결, 2002.

하이드룬 메르클레 지음, 신혜원 옮김, 『식탁 위의 쾌락』, 열대림, 2005.

小泉和子, 『昭和のくらし』, 河出書房新社, 2000.

Bruce Tickell Taylor, *Dilkusha by the Ginkgo Tree: Our Seoul Home Beside Our Historic Tree*, Victoria: Trafford publishing, 2010.

Chris H. Bailey, *Two Hundred Years of American Clocks and Watches*, Prentice-Hall, 1975.

Faith Norris, *Dreamer in Five Lands*, Philomath, Oregon, Drift Creek Press, 1933.

Home and Fireside, Denver, Colorado: The McPhee & McGinnity Co., 2008.

J. D. Loizeaux, *Classic Houses of the Twenties*, New York: Dover Publications, 1992.

John Milnes Baker, *American House Styles: A Concise Guide*, New York: W.W. Norton, 1994.

Mary Linley Taylor, *Chain of Amber*, Lewes, Sussex: Book Guild Ltd., 1992.

Morgan Woodwork Organization, *Building with Assurance*, Morgan Woodwork Organization, 1921.

Sarah Cheang, "Selling China: Class, Gender, and Orientalism at the Department Store", *Journal of Design History*, Vol.20 No.1, spring 2007.

·기타

www.anthony.sogang.ac.kr

www.archive.org

www.askart.com

www.gracesguide.co.uk

www.lubylane.com

www.museum.go.kr

www.nfm.go.kr

www.nippon-kichi.jp

www.oldhouselights.com

www.searshomes.org

www.skinnerinc.com

www.theantiquesalmanac.com

www.victor-victrola.com

이 책을 둘러싼 날들의 풍경

한 권의 책이 어디에서 비롯되고, 어떻게 만들어지며,
이후 어떻게 독자들과 이야기를 만들어가는가에 대한 편집자의 기록

2019년 여름. 편집자는 미술사학자 권행가 선생으로부터 연락을 받다. 오래전 저자와 편집자로 만난 뒤 인연을 이어가고 있는 선생은 1936년에 지어진 오래된 한옥을 고쳐 지은 과정을 담은 혜화1117의 네 번째 책 『나의 집이 되어가는 중입니다』를 본 뒤 역시 일제강점기에 지어진 오래된 근대 건축물의 복원 과정을 책으로 펴내면 어떻겠냐는 의견과 함께 서울 서대문 인근 딜쿠샤 실내 재현 프로젝트에 참여하고 있는 최지혜 선생과 만나볼 것을 권하다. 권행가 선생에 대한 신뢰로 편집자는 곧 최지혜 선생에게 연락, 만날 날을 정하다. 2018년 서울역사박물관의 '딜쿠샤와 호박목걸이' 전시를 통해 이 집에 관한 대략적인 이야기는 알고 있었으나 선생과 만나기 전 딜쿠샤에 관한 사전 조사를 간략히 해두다. 조사를 할수록 일제강점기 경성에서 집을 짓고 살던 서양인 부부의 이야기에 흥미와 호기심을 갖게 되다.

2019년 8월 2일. 최지혜 선생과 혜화1117에서 처음 만나다. 이 자리에 미술사학자이자 혜화1117의 저자이신 최열 선생이 동반하였고, 그 덕분에 처음 만나는 어색함은 사라지고 이내 화기애애하게 이야기를 나누다. 편집자는 최지혜 선생으로부터 딜쿠샤의 실내 재현에 관한 이야기와 그가 이전에 참여한 덕수궁 석조전과 미국 워싱턴 D.C.주미대한제국공사관의 실내 재현에 얽힌 흥미진진한 이야기를 마음껏 듣다. 이야기를 나누며 함께 만들어갈 책을 상상하다. 아직 그 사례가 드문 우리나라 근대 건축물의 실내 재현 과정을 잘 담는 것은 물론, 근대 경성에 살았던 서양인들의 생활사를 포함하면 좋겠다는 의견을 나누다. 본격적인 집필에 들어가기 전 대략적인 구성안을 먼저 정리해보기로 하다. 가능하다면 2020년 연말로 예정된 딜쿠샤 개관에 맞춰 출간할 수 있도록 노력하기로 하다. 아직 국내에 그 사례가 많지 않은 '하우스 뮤지엄'의 실내 재현 과정을 담은 책을 만들 기대를 품기 시작하다.

2019년 8월 19일. 저자 최지혜 선생으로부터 딜쿠샤 실내 재현의 기록을 책으로 펴내는 것에 대해 딜쿠샤 복원을 진행하는 서울시 담당자와 공유했음을 전달 받다. 책에 들어갈 사진의 촬영은 저자와 편집자 모두와 인연이 있는 최중화 작가에게 의뢰하기로 의견을 모으다.

2020년 3월. 연초에 시작된 코로나19로 전 세계적인 혼란이 이어지다. 딜쿠샤의 연말 개관의 일정이 불투명해지다. 외부 상황에 흔들리지 말고 할 수 있는 일을 꾸준히 해나가기로 저자와 결의하다. 최지혜 선생, 최중화 작가와 만나 딜쿠샤 현장을 둘러보고 이후 작업의 일정 및 방식에 대하여 의논하다. 저자와 편집자는 구성안을 협의하고, 초고를 살피며 검토 의견을 수시로 교환하다.

2020년 4월 저자로부터 1차 원고가 들어오다. 편집자는 실내 재현의 대상이 되는 물건들을 둘러싼 다양하고 풍부한 문화사를 좀 더 보완할 것을 요청하다. 한편으로 딜쿠샤 실내 재현의 대상이 되는 물건들의 사진 촬영을 시작하다. 사진의 촬영은 최중화 작가의 주도로 서울 이태원 브라운앤틱의 도움을 받아 진행하다. 최초 촬영은 저자와 사진작가, 편집자가 모두 만나 책에 담길 사진의 방향 및 느낌을 협

의하여 진행하다. 그뒤로 저자와 편집자가 원고에 집중하는 동안 최중화 작가는 새로운 물건이 들어올 때마다 촬영을 진행하는 것은 물론 딜쿠샤 외관의 변화를 담기 위해 수시로 현장을 찾아 촬영을 진행하다. 그의 작업은 일 년여에 걸쳐 이어지다.

2020년 9월 25일 수정 원고가 들어오다. 서울시장의 자리가 뜻밖에 공석이 되고, 코로나19의 확산이 가라앉지 않는 등 여러 상황이 맞물려 개관의 일정은 불투명한 상태로 이어지다. 역시 코로나19로 인해 저자와의 협의는 가급적 온라인으로 진행하다.

2020년 11월 18일. 최종 원고의 틀을 확정하고, 세부 사항의 조정을 남겨두다. 뒤늦게 출간계약서를 작성하다. 저자는 편집자에게 크리스마스 선물로 최종 원고를 보내주겠노라 약속하다.

2020년 12월 21일 최종 원고가 들어오다. 편집자는 최종 원고를 살피며 전체 맥락과 보완했으면 하는 사항을 정리하여 저자에게 전달하다. 무엇보다 딜쿠샤 실내 재현의 물품 및 공간 이미지만이 아닌 그 물품 및 시대의 문화사를 드러내는 동서양의 다양한 시각 자료를 확보, 수록하자는 의견을 전하다. 실내 재현을 위해 갈고 닦은 저자의 검색 능력이 아낌없이 발휘되다.

2021년 1월 최종 보완을 마친 저자의 원고를 받다. 지금까지 촬영한 사진의 결과물을 최중화 작가로부터 전달 받다. 화면 초교를 진행하다. 책의 레이아웃 및 판형 등은 『나의 집이 되어가는 중입니다』를 따르되 이 책의 특성에 맞는 부분을 적절히 보완, 수정해나가기로 하다. 본문에 들어갈 다양한 이미지를 구하기 위해 애를 쓰다. 관련 이미지를 소장하고 있는 기관 등에 사용 허가 요청 공문을 보내다. 확보 가능한 이미지를 모으고, 화면 초교를 마친 원고를 디자이너 김명선에게 전달하다. 디자이너의 작업 중에도 저자로부터 원고의 보완과 수록할 이미지에 관한 의견을 줄곧 듣다. 본문 조판을 끝낸 파일을 디자이너에게 전달 받다. 수록할 이미지의 촬영 및 점검을 하는 것과 아울러 원고의 보완, 교정을 시작하다. 딜쿠샤의 개관일이 3월 1일로 잠정 결정되었음을 확인하다. 이 책의 출간을 개관에 맞추기로 한 계획을 수정하여 개관 후 2~3주 이후로 출간 일정을 조정하다. 조정할 수밖에 없는 상황은 아쉬웠으나 흘러가는 대로 맡기는 것이 순리에 맞겠다는 판단을 하다.

2021년 2월 교정을 진행하다. 본문에 들어갈 이미지들이 보완, 교체되면서 본문 디자인의 작업이 여러 차례 반복되다. 본문에 들어갈 요소들을 최종적으로 확인하다. 표지 및 부속의 디자인을 진행하다.

2021년 3월 최종 교정을 마치다. 3월 1일 개관한 딜쿠샤 내부 공간의 촬영을 마치다. 표지 및 본문의 모든 요소를 확정하고, 디자인을 마무리하다. 저자의 최종 교정을 거치다. 드디어 편집의 모든 작업을 마치다. 19일 인쇄 및 제작에 들어가다. 표지 및 본문 디자인은 김명선이, 제작 관리는 제이오에서(인쇄:민언프린텍, 제본:책공감, 용지: 표지-스노우250그램, 백색, 본문-미색모조 95그램), 기획 및 편집은

이현화가 맡다.

2021년 4월 5일 혜화1117의 열두 번째 책 『딜쿠샤, 경성 살던 서양인의 옛집-근대 주택 실내 재현의 과정과 그 살림살이들의 내력』 초판 1쇄본을 출간하다. 실제 출간일은 며칠 앞섰으나 4월 5일은 혜화1117이 출판사를 시작한 지 만 3년이 되는 날이기도 하여 판권면에 이 날짜로 표시하다.

2021년 3월 15일 『경향신문』에 '남은 흑백사진 6장을 단서로…"몽타주 그리듯 '딜쿠샤' 실내 복원"'이라는 제목의 기사가 실리다.

2021년 3월 31일 『뉴시스』에 '100여 년 자리 지킨 언덕 위 붉은 벽돌집 '딜쿠샤' 이야기'라는 제목의 기사가 실리다.

2021년 4월 5일 『문화일보』에 '100년 전 경성, 해외통신원의 집 '딜쿠샤'… 그들의 삶까지 되살리다'라는 제목의 기사가 실리다.

2021년 4월 6일 온라인 교보문고의 '오늘의 책'에 선정되다.

2021년 4월 8일 책 소개 뉴스레터 '에그브레이크'(EggBreak) '새 책 배달'에 책이 소개되다.

2021년 4월 9일 『한겨레』의 '한 장면'에 '서양식 근대 주택, 100년 전 모습 그대로'의 제목으로 본문의 이미지가 실리다. 『동아일보』에 '흑백사진 6장으로 '100년 전 집' 복원'… "기억하고픈 흔적의 부활"'의 제목으로 저자 인터뷰 기사가 실리다.

2021년 4월 21일 딜쿠샤에서 가까운 동네책방 '서울의 시간을 그리다'에서 출간 후 처음으로 독자와의 만남을 갖다. 현장은 물론 인스타그램 라이브로 독자분들을 만나다.

2021년 4월 23일 『오마이뉴스』에 '귀신 나오는 집'이라 부른, 행촌동 1-88번지의 정체'라는 제목의 기사가 실리다.

2021년 4월 26일 서울 경복궁 인근 동네책방 '서촌그책방'에서 독자와의 만남을 갖다.

2021년 4월 27일 EBS 저녁 뉴스에 '[지성과 감성] 100여 년 동안 한 자리를 지킨 '딜쿠샤'의 재탄생'이라는 제목으로 책 소개 및 저자 최지혜 선생님 인터뷰가 방영되다.

2021년 5월 3일 온라인서점 '예스24'에서 발행하는 『채널예스』 '제목의 탄생'에 제목을 정하기까지의 편집자 이현화의 심정이 짧은 글로 실리다.

2021년 5월 5일 신세계건설에서 발행하는 라이프 스타일 매거진 『빌리브』에 '1920년대 실제 집으로 본 '문화와 역사가 흐르는 집'이라는 제목의 기사가 실리다.

2021년 5월 13일 서울 양천중앙도서관 '5월 가정의 달 특집 강연 프로그램'의 하나로 저자 강연이 이루어지다.

2021년 5월 17일 교보문고 저자 인터뷰 '교보북터뷰' 제38회차에 저자 인터뷰가 실리다. 교보문고 공식 인스타그램에 저자의 사진과 인터뷰 관련 내용이 업로드되다.

2021년 9월 7일 경기도 수원시 선경도서관에서 저자 강연이 이루어지다.

2022년 8월 24일 청운문학도서관에서 오랜만에 독자와의 만남이 이루어지다. 비슷한 시기를 다룬 책 『백 년 전 영국, 조선을 만나다』의 홍지혜 선생과 연계 프로그램으로 강연이 이루어지다.

2022년 8월 26일 혜화1117에서 펴낸 『호텔에 관한 거의 모든 것』의 저자 한이경 대표의 공간 '원앙아리'에서 『백 년 전 영국, 조선을 만나다』의 저자 홍지혜 선생과 『딜쿠샤, 경성 살던 서양인의 옛집』의 저자 최지혜 선생이 만나 즐거운 시간을 함께 하다. 특별히 이 자리에는 사진작가 구본창 선생이 함께 하여 의미를 더하다.

2023년 6월 10일 초판 2쇄본을 출간하다. 특별히 이 책의 출간 이후 곧바로 작업을 시작하여 2년 넘게 연구와 집필에 전념한 결과물인 저자의 새 책 『경성 백화점 상품 박물지-백 년 전 「데파-트」 각 층별 물품 내력과 근대의 풍경』의 출간과 맞물려 2쇄본을 출간하게 되어 더욱 뜻깊게 생각하다. 이를 계기로 독자들에게 새롭게 이 책을 널리 알릴 수 있는 방안에 대해 고민을 이어오다. 이후의 기록은 3쇄 이후 추가하기로 하다.

딜쿠샤, 경성 살던 서양인의 옛집

2021년 4월 5일 초판 1쇄 발행
2023년 6월 10일 초판 2쇄 발행

지은이 최지혜
사진 최중화
펴낸이 이현화
펴낸곳 혜화1117 **출판등록** 2018년 4월 5일 제2018-000042호
주소 (03068)서울시 종로구 혜화로11가길 17(명륜1가)
전화 02 733 9276 **팩스** 02 6280 9276 **전자우편** ehyehwa1117@gmail.com
블로그 blog.naver.com/hyehwa11-17 **페이스북** /ehyehwa1117 **인스타그램** /hyehwa1117

ⓒ 최지혜, 최중화

ISBN 979-11-91133-01-1 03600